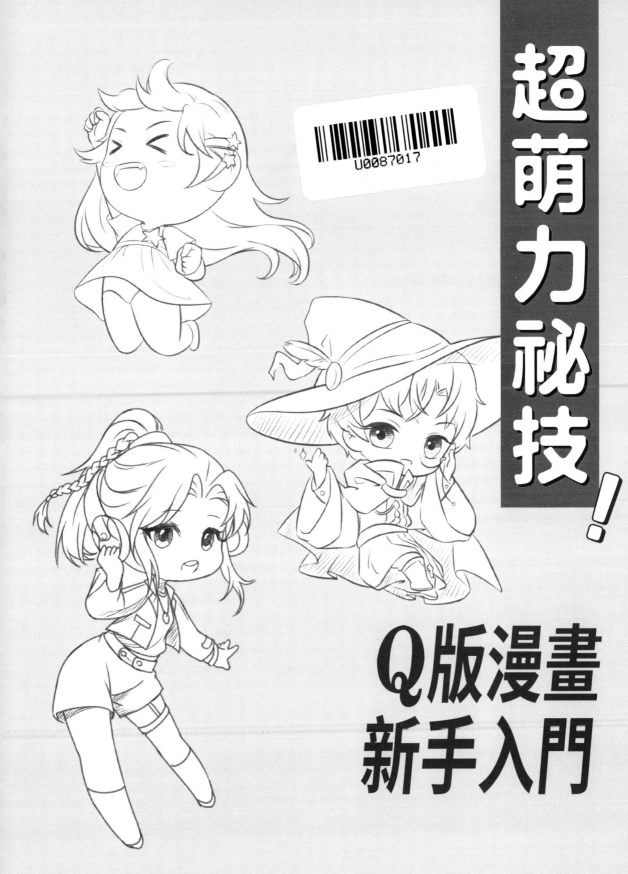

超萌力祕技！

Q版漫畫
新手入門

超萌力祕技！Q 版漫畫新手入門

作　　　者：噠噠貓
企劃編輯：王建賀
文字編輯：王雅雯
特約編輯：袁若喬
設計裝幀：張寶莉
發　行　人：廖文良

發　行　所：碁峰資訊股份有限公司
地　　　址：台北市南港區三重路 66 號 7 樓之 6
電　　　話：(02)2788-2408
傳　　　真：(02)8192-4433
網　　　站：www.gotop.com.tw
書　　　號：ACU085900
版　　　次：2024 年 02 月初版
建議售價：NT$320

國家圖書館出版品預行編目資料

超萌力祕技！Q 版漫畫新手入門 / 噠噠貓原著. -- 初版. -- 臺北
　市：碁峰資訊, 2024.02
　　面 ；　公分
　ISBN 978-626-324-709-3(平裝)
　1.CST：漫畫　2.CST：繪畫技法
947.41　　　　　　　　　　　　　　　　112020658

前言 // PREFACE

專為新手打造的漫畫自學寶典來啦！

初學漫畫的你是否想跳過基礎知識的學習，快速進階為漫畫高手呢？答案顯而易見，漫畫學習是沒有捷徑可走的，在學習過程中總會不斷遇到新的問題。本書以各種角度詳細講解各種漫畫技法，並整理、歸納各項知識重點，以期幫助讀者建立起正確的繪畫習慣，全方位掌握漫畫入門的知識重點。

本書獨具七大特色，讓漫畫學習之路更加輕鬆有趣！

（1）　360°繪畫視角，透過展示各種角度的身體結構以及全方位的素材，解決新手換個角度就束手無策的問題。

（2）　完整的知識體系，囊括 Q 版漫畫入門的所有重點、困難處，想學 Q 版漫畫，有這本就夠了！

（3）　精緻的雙色印刷，將繪畫重點以套色線條標示，手繪感滿分，繪製的關鍵一目瞭然。

（4）　內容豐富、實用性強，案例步驟詳細，新手入門必備！

（5）　萌化過程大揭祕，展示人物從常規比例變身為可愛 Q 版的完整過程。

（6）　創意無限的漫畫人設講解，將所講技法融會貫通，讓你輕鬆繪製出富有個性的 Q 版人物。

（7）　除了本書的繪畫練習，另外再提供 30 段影片教學（可掃描 QR Code 或至 http://books.gotop.com.tw/download/ACU085900 觀看），僅供購買本書的讀者參考使用。

畫畫雖不是一蹴而就的，但只要掌握方法就能事半功倍，加快前進的腳步。願大家在循序漸進的練習中都能輕鬆愉快地享受漫畫創作帶來的樂趣。

噠噠貓

本書使用方法

本書共有 90 個知識點講解、6 套延伸素材和多個錯誤示範供讀者學習與參考。此處簡單介紹本書的三大特色，方便讀者在閱讀時更容易理解內容，提升學習效率。

特色 1　精細的身體結構及繪製方法講解

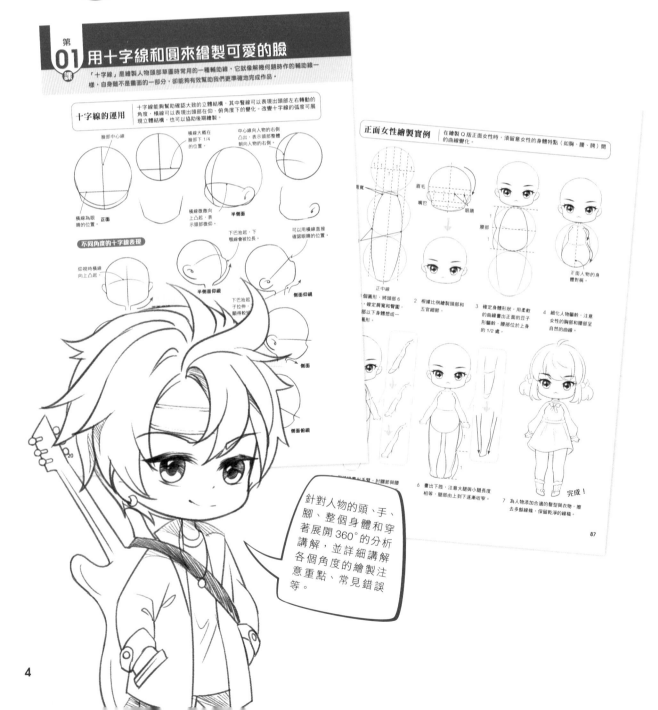

針對人物的頭、手、腳、整個身體和穿著展開360°的分析講解，並詳細講解各個角度的繪製注意重點、常見錯誤等。

詳細的人物繪製步驟和錯誤示範

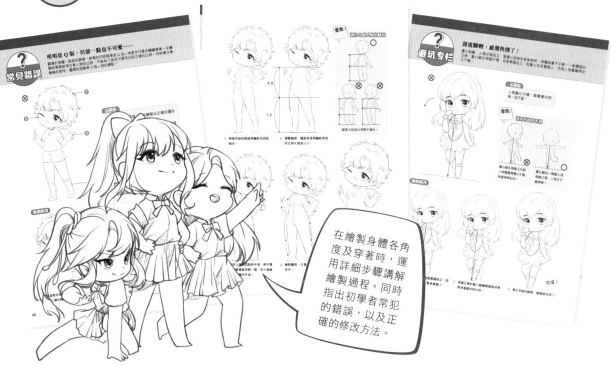

在繪製身體各角度及穿著時，運用詳細步驟講解繪製過程。同時指出初學者常犯的錯誤，以及正確的修改方法。

可愛的 Q 版萌化擬人化設定

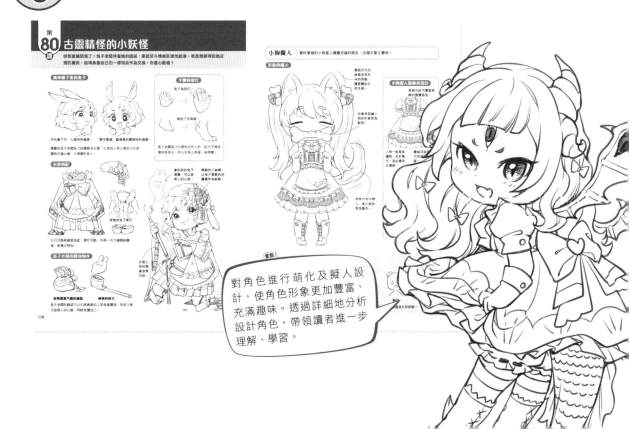

對角色進行萌化及擬人設計，使角色形象更加豐富、充滿趣味。透過詳細地分析設計角色，帶領讀者進一步理解、學習。

目錄 //CONTENTS

2 小小的身體也能擄獲人心

3 變裝！做最可愛的那個他／她

4 可愛風、角色設定、擬人，全部超簡單！

第一步 繪畫前先了解 Q 版人物

動漫作品中經常可以看到縮小版的人物，此種表現方式改變了人物的比例。這種誇張的形式，能使人物展現出完全不同於正常比例的小巧可愛。這種縮小變形的人物就是所謂的 Q 版人物。

Q 版不是簡筆畫 兩者雖然都運用了誇張地改變人物比例的變形方式，但在本質上有很大的區別；簡筆畫用線條概括輪廓，強調線條感；而 Q 版則有細節、有層次，強調立體感。

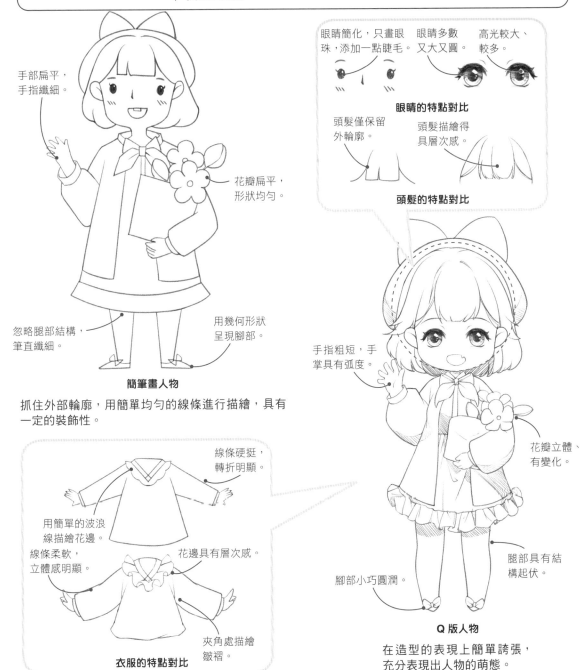

手部扁平，手指纖細。

眼睛簡化，只畫眼珠，添加一點睫毛。

眼睛多數又大又圓。

高光較大、較多。

眼睛的特點對比

頭髮僅保留外輪廓。

頭髮描繪得具層次感。

頭髮的特點對比

花瓣扁平，形狀均勻。

忽略腿部結構，筆直纖細。

用幾何形狀呈現腳部。

手指粗短，手掌具有弧度。

簡筆畫人物

抓住外部輪廓，用簡單均勻的線條進行描繪，具有一定的裝飾性。

線條硬挺，轉折明顯。

用簡單的波浪線描繪花邊。
線條柔軟，立體感明顯。

花邊具有層次感。

花瓣立體、有變化。

腿部具有結構起伏。

夾角處描繪皺褶。

衣服的特點對比

腳部小巧圓潤。

Q 版人物

在造型的表現上簡單誇張，充分表現出人物的萌態。

Q 版人物不等於兒童

漫畫中的所有人物都可以轉化為 Q 版。在頭身比方面，Q 版兒童只適合 2 頭身，但是正常比例的兒童頭身比會隨年齡而變化。

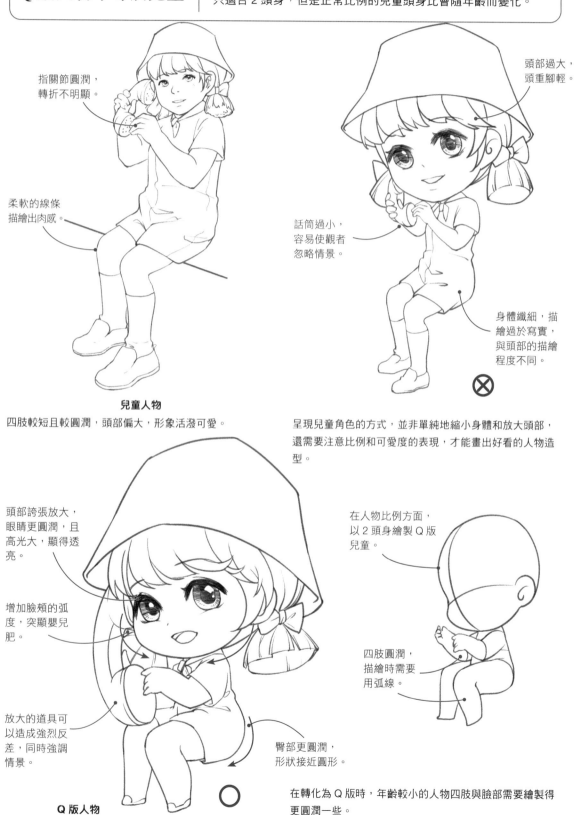

指關節圓潤，轉折不明顯。

柔軟的線條描繪出肉感。

兒童人物

四肢較短且較圓潤，頭部偏大，形象活潑可愛。

頭部過大，頭重腳輕。

話筒過小，容易使觀者忽略情景。

身體纖細，描繪過於寫實，與頭部的描繪程度不同。

呈現兒童角色的方式，並非單純地縮小身體和放大頭部，還需要注意比例和可愛度的表現，才能畫出好看的人物造型。

頭部誇張放大，眼睛更圓潤，且高光大，顯得透亮。

增加臉頰的弧度，突顯嬰兒肥。

放大的道具可以造成強烈反差，同時強調情景。

Q 版人物

臀部更圓潤，形狀接近圓形。

在人物比例方面，以 2 頭身繪製 Q 版兒童。

四肢圓潤，描繪時需要用弧線。

在轉化為 Q 版時，年齡較小的人物四肢與臉部需要繪製得更圓潤一些。

第二步 了解人物 Q 版化的三大方法

人物縮小處理後,從線條到裝飾物都不能按照正常比例的方法描繪細節,需要有所取捨。具體表現方法可以總結為「簡化」、「誇張」以及「圓潤形變」三種。

簡化人物	繪畫時可以把簡化看成減法:減少物體結構,用簡略的線條概括物體;減少裝飾物的數量或減少細節描繪,只描繪主要物體,注意保持畫面整體平衡。

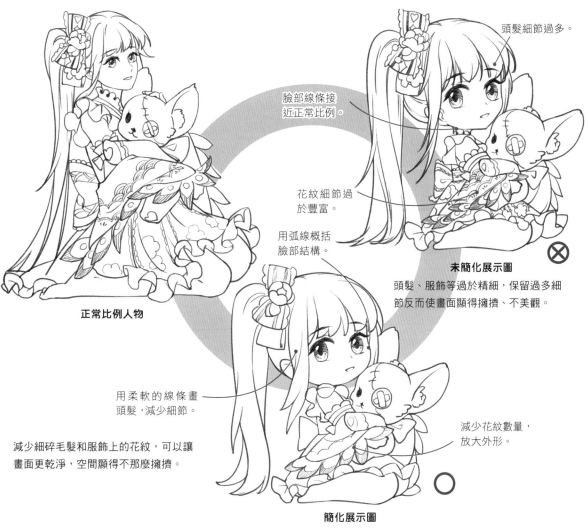

頭髮細節過多。

臉部線條接近正常比例。

花紋細節過於豐富。

用弧線概括臉部結構。

未簡化展示圖 ⊗

頭髮、服飾等過於精細,保留過多細節反而使畫面顯得擁擠、不美觀。

正常比例人物

用柔軟的線條畫頭髮,減少細節。

減少細碎毛髮和服飾上的花紋,可以讓畫面更乾淨,空間顯得不那麼擁擠。

減少花紋數量,放大外形。

簡化展示圖 ○

繪畫拓展 Outward Bound 　**其他主題的簡化**

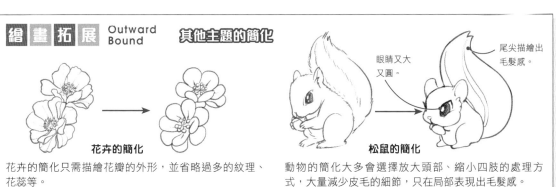

花卉的簡化

眼睛又大又圓。

尾尖描繪出毛髮感。

松鼠的簡化

花卉的簡化只需描繪花瓣的外形,並省略過多的紋理、花蕊等。

動物的簡化大多會選擇放大頭部、縮小四肢的處理方式,大量減少皮毛的細節,只在局部表現出毛髮感。

| 除了以誇張手法處理人物的比例外，也可對裝飾物等元素以誇張手法處理，形成反差對比，增加人物的辨識度。

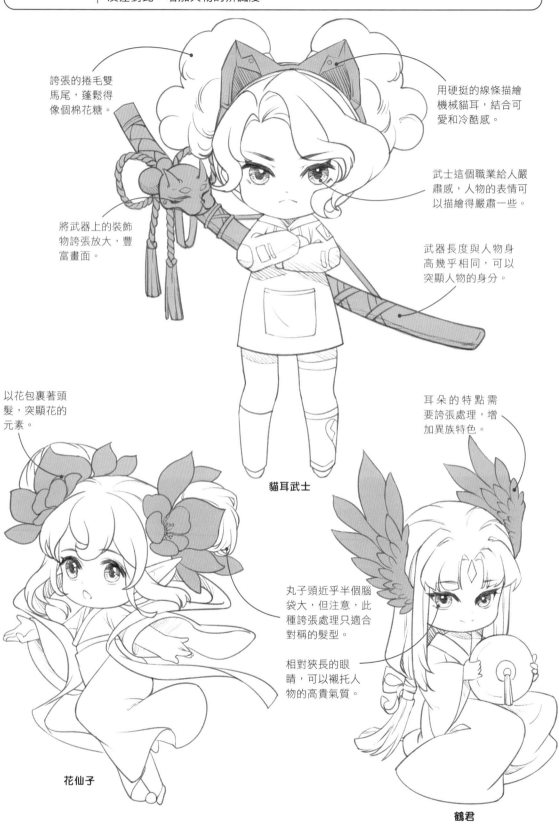

誇張的捲毛雙馬尾，蓬鬆得像個棉花糖。

用硬挺的線條描繪機械貓耳，結合可愛和冷酷感。

武士這個職業給人嚴肅感，人物的表情可以描繪得嚴肅一些。

將武器上的裝飾物誇張放大，豐富畫面。

武器長度與人物身高幾乎相同，可以突顯人物的身分。

貓耳武士

以花包裹著頭髮，突顯花的元素。

耳朵的特點需要誇張處理，增加異族特色。

丸子頭近乎半個腦袋大，但注意，此種誇張處理只適合對稱的髮型。

相對狹長的眼睛，可以襯托人物的高貴氣質。

花仙子

鶴君

身體的圓潤形變

在繪製身體的圓潤形變時，可以忽略關節的描繪和肌肉的起伏，將重點擺在肢體動態。為了讓人物維持可愛軟萌感，可以用柔軟圓潤的線條進行塑造。

臉部圓潤

顴骨凸出，臉頰線條生硬，人物顯得怪異。

\bigotimes

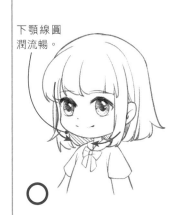

下顎線圓潤流暢。

\bigcirc

顴骨和下巴的轉折處用弧線繪製，可以讓人物臉部顯得圓潤可愛。

上肢圓潤

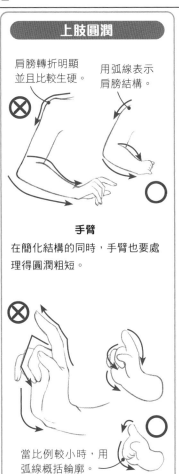

肩膀轉折明顯並且比較生硬。

用弧線表示肩膀結構。

\bigotimes　\bigcirc

手臂

在簡化結構的同時，手臂也要處理得圓潤粗短。

\bigotimes　\bigcirc

當比例較小時，用弧線概括輪廓。

手掌

手掌變小，線條變軟，手指更加圓潤。

下肢圓潤

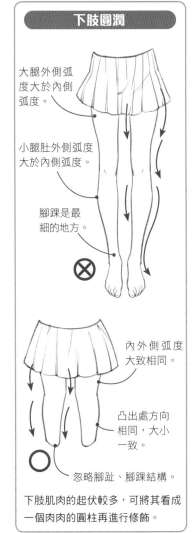

大腿外側弧度大於內側弧度。

小腿肚外側弧度大於內側弧度。

腳踝是最細的地方。

\bigotimes

內外側弧度大致相同。

凸出處方向相同，大小一致。

忽略腳趾、腳踝結構。

\bigcirc

下肢肌肉的起伏較多，可將其看成一個肉肉的圓柱再進行修飾。

重點！ POINT

圓潤形變的過程

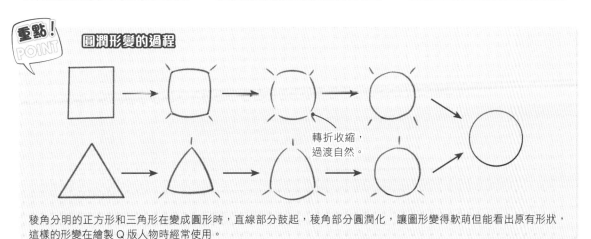

轉折收縮，過渡自然。

稜角分明的正方形和三角形在變成圓形時，直線部分鼓起，稜角部分圓潤化，讓圖形變得軟萌但能看出原有形狀，這樣的形變在繪製 Q 版人物時經常使用。

15

第三步 了解 Q 版人物的三種基本頭身比

Q版人物是一種比例特殊的漫畫形象。藉由改變頭身比例、簡化並誇張地改變造型使人物變萌，因此在繪製時需要根據人物原型進行適當調整，在不脫離原型的基礎上讓人物更具吸引力。

> **修長的 4 頭身** ｜ 以 1 個頭長為單位，4 頭身就是身高有 4 個頭長。與其他頭身比相比，4 頭身的身軀在一些部位上會畫得更仔細，能突顯人物的結構。

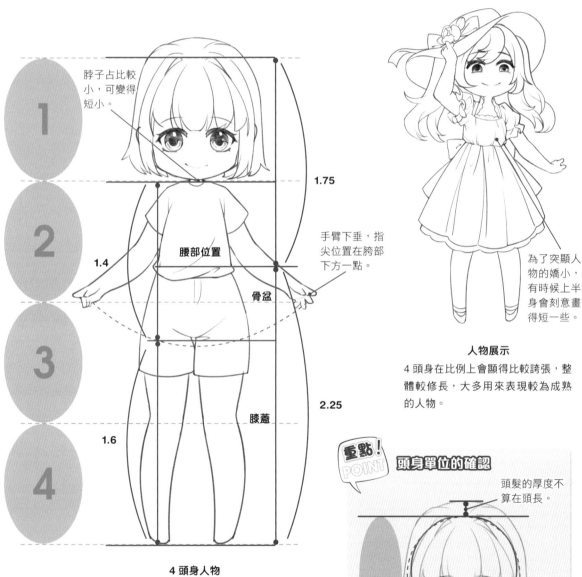

脖子占比較小，可變得短小。

腰部位置

1.4

1.75

手臂下垂，指尖位置在胯部下方一點。

骨盆

2.25

膝蓋

1.6

為了突顯人物的嬌小，有時候上半身會刻意畫得短一些。

人物展示

4 頭身在比例上會顯得比較誇張，整體較修長，大多用來表現較為成熟的人物。

4 頭身人物

上半身長度：1.75 個頭長　　　軀幹長度：1.4 個頭長
下半身長度：2.25 個頭長　　　腿部長度：1.6 個頭長

重點！POINT 頭身單位的確認

頭髮的厚度不算在頭長。

下巴

頭部整體近乎圓形，因此頭長與頭寬相差不大。

常見的 3 頭身 | 3 頭身比較特殊,在視覺上整體較為勻稱,軀幹較小又能表現身體結構,因此後期細化時還可以描繪衣服等各種細節。

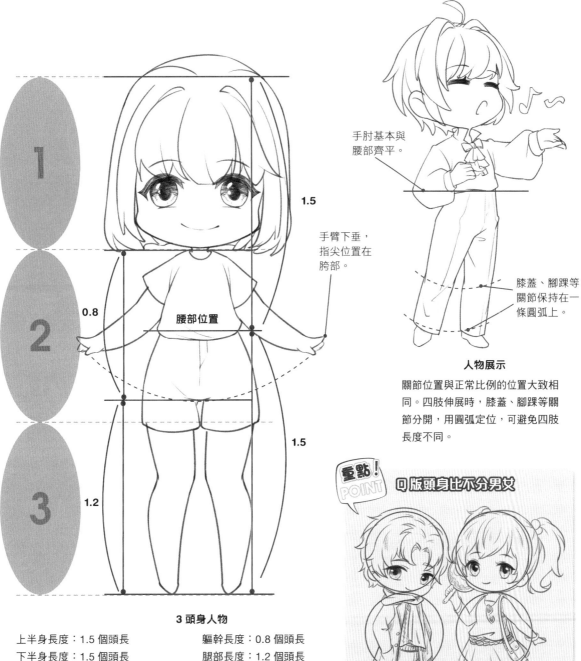

1.5

手臂下垂,指尖位置在胯部。

0.8

腰部位置

1.5

1.2

3 頭身人物

上半身長度:1.5 個頭長　　軀幹長度:0.8 個頭長
下半身長度:1.5 個頭長　　腿部長度:1.2 個頭長

手肘基本與腰部齊平。

膝蓋、腳踝等關節保持在一條圓弧上。

人物展示

關節位置與正常比例的位置大致相同。四肢伸展時,膝蓋、腳踝等關節分開,用圓弧定位,可避免四肢長度不同。

重點!
POINT

Q 版頭身比不分男女

Q 版人物男女身高相同,頭身比大的可用細微的身體曲線來區分,頭身比小的只能用外觀、服飾來區分。

17

可愛的 2 頭身

2 頭身的身軀誇張到只有 1 個頭長,頭部比例更大,人物更加軟萌。但是由於身體過於小巧,在描繪時往往會省掉很多細節,只保留基本形態。

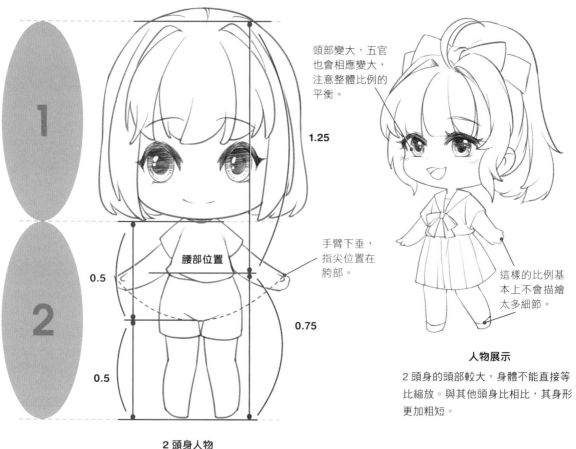

頭部變大,五官也會相應變大,注意整體比例的平衡。

1.25

腰部位置

0.5

手臂下垂,指尖位置在胯部。

0.75

0.5

這樣的比例基本上不會描繪太多細節。

人物展示

2 頭身的頭部較大,身體不能直接等比縮放。與其他頭身比相比,其身形更加粗短。

2 頭身人物

上半身長度:1.25 個頭長　　　軀幹長度:0.5 個頭長

下半身長度:0.75 個頭長　　　腿部長度:0.5 個頭長

重點! POINT

不同頭身比 Q 版人物的胳膊與腿的比例

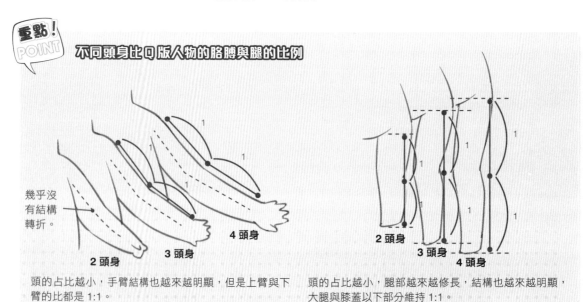

幾乎沒有結構轉折。

2 頭身　**3 頭身**　**4 頭身**

2 頭身　**3 頭身**　**4 頭身**

頭的占比越小,手臂結構也越來越明顯,但是上臂與下臂的比都是 1:1。

頭的占比越小,腿部越來越修長,結構也越來越明顯,大腿與膝蓋以下部分維持 1:1。

18

1

超可愛的頭像畫法
大揭祕

「十字線」是繪製人物頭部草圖時常用的一種輔助線，它就像解幾何題時做的輔助線一樣，自身雖不是畫面的一部分，卻能夠有效幫助我們更準確地完成作品。

十字線的運用

十字線能夠幫助確認大致的立體結構，其中豎線可以表現出頭部左右轉動的角度，橫線可以表現出頭部在仰、俯角度下的變化。改變十字線的弧度可展現立體結構，也可以協助後期繪製。

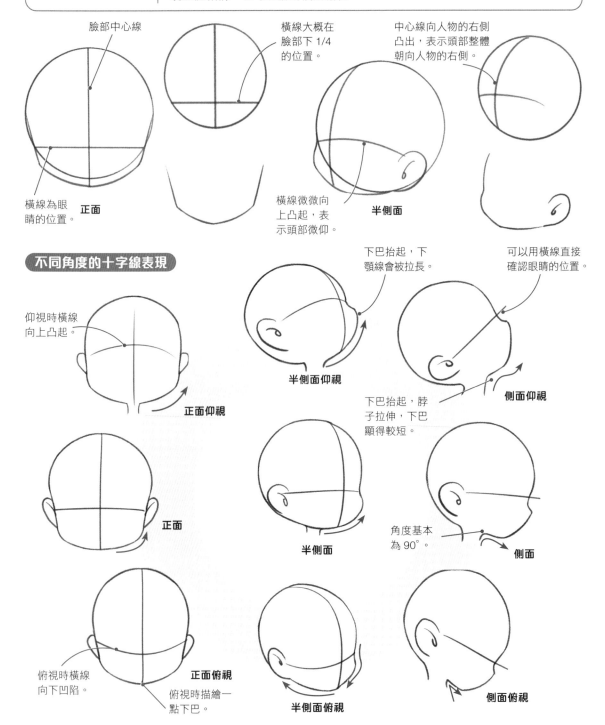

臉部中心線

橫線大概在臉部下 1/4 的位置。

中心線向人物的右側凸出，表示頭部整體朝向人物的右側。

橫線為眼睛的位置。

正面

橫線微微向上凸起，表示頭部微仰。

半側面

不同角度的十字線表現

仰視時橫線向上凸起。

正面仰視

下巴抬起，下顎線會被拉長。

半側面仰視

可以用橫線直接確認眼睛的位置。

側面仰視

下巴抬起，脖子拉伸，下巴顯得較短。

正面

半側面

角度基本為 90°。

側面

俯視時橫線向下凹陷。

正面俯視

俯視時描繪一點下巴。

半側面俯視

側面俯視

不同頭身比，人物五官的比例變化

雖然 Q 版人物的五官會經過誇張變形等處理，但是它們之間依舊存在著比例關係，我們在繪製時，可以建立基準線來輔助定位五官。

五官位置及比例

為了展現萌態，Q 版人物的五官會不同於正常人物，且集中在下半張臉，如眼睛大致位於臉部的下 1/4 處。描繪時注意五官的比例，避免顯得擁擠。

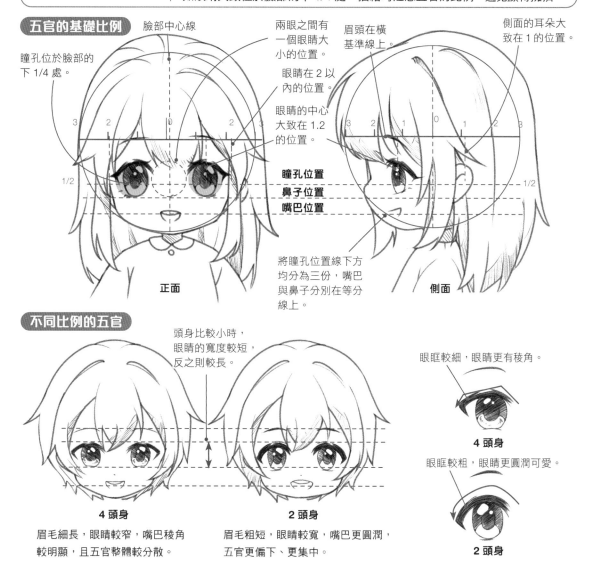

五官的基礎比例

臉部中心線

瞳孔位於臉部的下 1/4 處。

兩眼之間有一個眼睛大小的位置。

眉頭在橫基準線上。

眼睛在 2 以內的位置。

眼睛的中心大致在 1.2 的位置。

側面的耳朵大致在 1 的位置。

瞳孔位置
鼻子位置
嘴巴位置

將瞳孔位置線下方均分為三份，嘴巴與鼻子分別在等分線上。

正面

側面

不同比例的五官

頭身比較小時，眼睛的寬度較短，反之則較長。

眼眶較細，眼睛更有稜角。

4 頭身

眼眶較粗，眼睛更圓潤可愛。

4 頭身

眉毛細長，眼睛較窄，嘴巴稜角較明顯，且五官整體較分散。

2 頭身

眉毛粗短，眼睛較寬，嘴巴更圓潤，五官更偏下、更集中。

2 頭身

重點！ POINT 眼睛開闔的位置

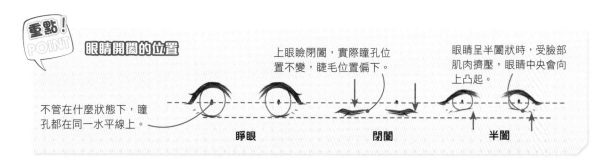

不管在什麼狀態下，瞳孔都在同一水平線上。

上眼瞼閉闔，實際瞳孔位置不變，睫毛位置偏下。

眼睛呈半闔狀時，受臉部肌肉擠壓，眼睛中央會向上凸起。

睜眼

閉闔

半闔

眉眼是可愛的關鍵

在五官中，眉眼的表現力最強，因此在繪製時往往會占臉部很大面積。只要將眼睛畫得又大又圓，就會讓人物顯得特別可愛。

眉毛的描繪

眉毛的描繪一般較簡單，在眼睛較大的情況下，會淡化眉毛的描繪，但是繪製時需要注意眉眼之間的距離。

眉毛的比例與粗細

眉毛最高點約在眼睛最高點的對應位置。

眉毛與眼睛的距離約為半個眼睛的長度。

眉毛的比例

眉毛不用描繪毛髮感，簡化或僅保留輪廓即可，注意其長度基本與眼睛的寬度一致。

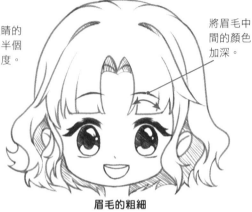

將眉毛中間的顏色加深。

眉毛的粗細

眉毛兩端會描繪得較細、顏色較淺，中間則較粗且顏色較深。

其他角度的眉毛

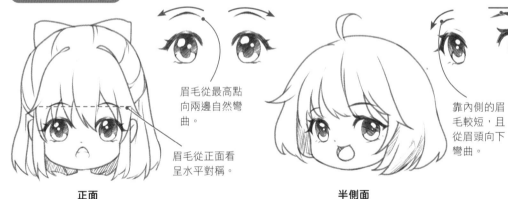

眉毛從最高點向兩邊自然彎曲。

眉毛從正面看呈水平對稱。

正面

靠內側的眉毛較短，且從眉頭向下彎曲。

靠外側的眉毛前端 1/3 處較平，後端向下彎曲。

半側面

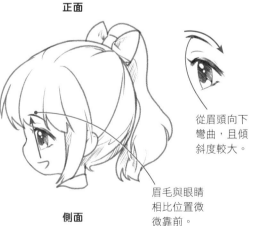

從眉頭向下彎曲，且傾斜度較大。

眉毛與眼睛相比位置微微靠前。

側面

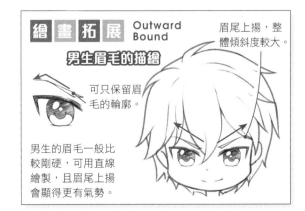

繪畫拓展 Outward Bound

男生眉毛的描繪

眉尾上揚，整體傾斜度較大。

可只保留眉毛的輪廓。

男生的眉毛一般比較剛硬，可用直線繪製，且眉尾上揚會顯得更有氣勢。

眼睛的描繪

眼睛占臉部面積較大，繪製時需要注意眼角的睫毛較稀疏，虹膜陰影有深淺變化，這樣才能讓眼睛顯得晶瑩剔透。

眼睛的結構簡化

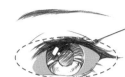

漫畫眼

眼眶細窄，睫毛細長而分明。

眼眶加粗，兩頭描繪出睫毛的感覺。

簡化

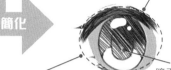

眼形更加圓潤。

瞳孔占比增加，眼白占比減少。

瞳孔與虹膜呈同心圓。

近 1/2 的留白面積讓眼睛更晶亮。

Q 版眼睛的簡化

描繪少量睫毛。

眼睛的細節描繪

虹膜陰影需要上深下淺，而眼眶為兩頭淺中間深。

不同角度的眼睛

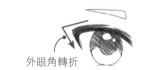

外眼角轉折比較明顯。

眼睛整體可用三角形呈現。

上眼瞼向下彎曲。

靠內側的眼睛更窄，呈橢圓形。

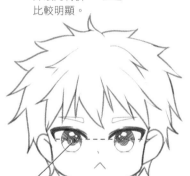

雙眼在同一水平線上。

正面

下眼瞼上揚。

側面

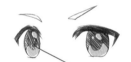

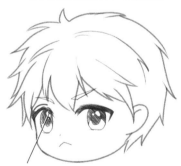

從內眼角處開始彎曲，形狀較為圓潤。

半側面

不同性別的眼睛

眼眶較粗，睫毛描繪明顯。

眼眶較細，且基本上不會畫睫毛。

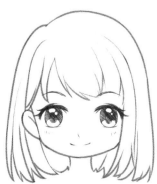

女生的眼睛普遍更圓潤，描繪時多採用柔和的圓形或橢圓形。

女生的眼睛

男生的眼睛普遍更狹長，且稜角明顯，描繪時多採用稜角明顯的幾何形。

男生的眼睛

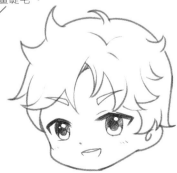

眼神的表現 | 在眼神的表現上，注意眼球方向要統一，而且為了使眼神更集中，高光的位置也需要統一。

眼神的傳遞依據

正面向前看時，左右兩側眼白大小大致相同。

正面向前看時，上下眼瞼會遮擋一點虹膜。

向上看時，虹膜上方被遮擋的部分變多，下方不會被遮擋。

向右看時，眼白右側的面積減少。

眼白左側的面積越大，表示向右看的幅度越大。

眼白判斷法

瞳孔判斷法

眼神的方向

兩眼的高光留白方向統一，眼神的方向才統一。

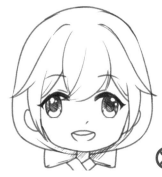

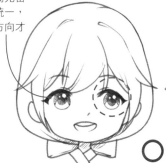

靠內側的眼白會比靠外側的眼白更窄。

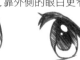

半側面向左看

⊗ ○

向左看

兩眼虹膜的遮擋要一致，眼神的方向才統一。

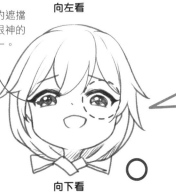

靠外側眼睛的虹膜被遮擋得更寬、更多。

半側面向下看

⊗ ○

向下看

重點！POINT

點睛之筆：高光的位置

高光的位置不同，眼神的方向不同。

⊗

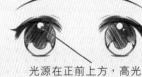

光源在正前上方，高光位置在眼睛正上方。

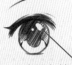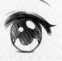

光源在斜上方，高光位置在眼睛斜上方。

由於高光位置與光源方向一致，因此改變光源位置時也需要改變高光位置，且兩眼高光位置要一致。

富有個性的眼睛設計

眼睛在五官中占比較大，是幫助人物展現萌態的重點部位，也是人物最吸引人的地方，因此在設計上需要多花心思，從眼眶到高光都可以仔細設計。

豐富多變的眼眸

設計眼睛時可嘗試著對眼睛進行變形，不必局限於圓眼，描繪細節時也可以在內部添加一些元素，讓眼睛顯得更立體、豐富。

眼眶

眼眶可分為三段，設計時可分段考量。

眼尾下垂，顯得人物更可愛甜美。

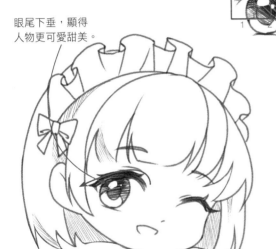

眼眶的描繪

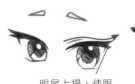

眼尾上揚，使眼神更有氣勢。

眼眶的 2、3 兩段平緩，適合描繪男性眼睛。

眼眶較短，顯得人物軟萌可愛。

眼尾包裹眼睛，可使眼睛的結構和稜角更加明顯。

眼眶方正，人物顯得端正穩重。

眼眶狹長，適用於成熟人物。

睫毛

一般情況下，睫毛會畫在眼眶的 1 段和 3 段之間。

用圓點描繪睫毛，顯得可愛。

將眼尾的睫毛拉長並使之上翹，顯得更俏皮。

睫毛柔軟纖細，一般適用於成熟女性。

睫毛尖硬，會有一種妖媚感。

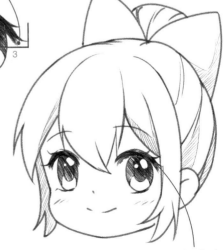

睫毛的描繪

在上眼瞼添加睫毛，可以讓眼睛更精緻有神。

省略上睫毛，顯得乾淨簡潔。

下睫毛可以用點表示。

畫白睫毛時，只需要描繪睫毛的輪廓。

瞳孔面積不宜超過虹膜的1/2。

瞳孔可以用不同元素描繪，更顯精緻特別。

一般虹膜與眼珠的形狀應統一，也可有變化。

虹膜的描繪

反向描繪眼白，突出白色虹膜，一般適用於怪物、精靈形象。

高光

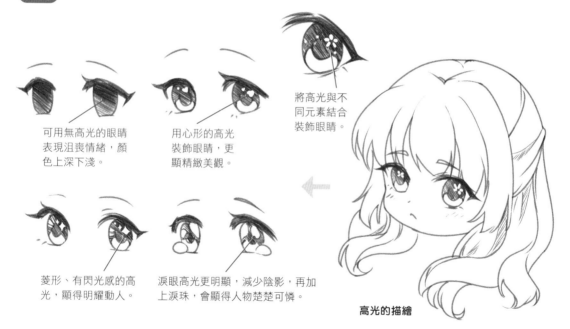

可用無高光的眼睛表現沮喪情緒，顏色上深下淺。

用心形的高光裝飾眼睛，更顯精緻美觀。

將高光與不同元素結合裝飾眼睛。

菱形、有閃光感的高光，顯得明耀動人。

淚眼高光更明顯，減少陰影，再加上淚珠，會顯得人物楚楚可憐。

高光的描繪

繪畫拓展 Outward Bound　幫眼睛上妝

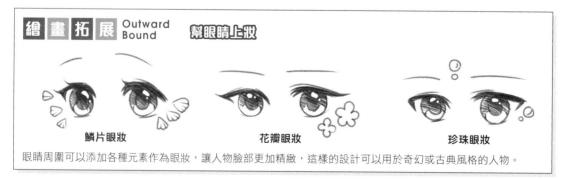

鱗片眼妝　　　　　花瓣眼妝　　　　　珍珠眼妝

眼睛周圍可以添加各種元素作為眼妝，讓人物臉部更加精緻，這樣的設計可以用於奇幻或古典風格的人物。

眼睛越大越可愛嗎？

在繪製Q版人物的臉部時，常常會將眼睛畫得較大、嘴巴鼻子畫得略小，讓人物更顯可愛，但五官還是要按照比例來描繪，才會讓臉部顯得協調。

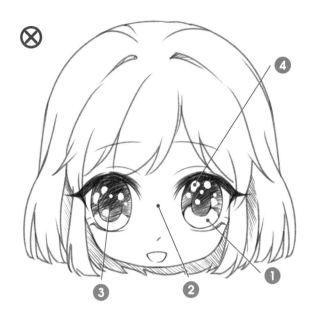

出錯點

① 過大的眼睛幾乎占據整張臉的1/2，這樣的眼睛看起來呆板無神。

② 眼間距較小，嘴部的位置過於靠下，五官顯得不協調。

③ 雙眼虹膜大小不一，眼睛不夠清澈明亮。

④ 高光多且細碎，不僅未能達到閃耀效果，還會分散眼中的神采。

案例修改

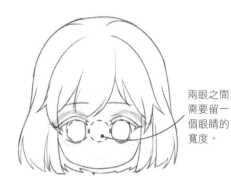

兩眼之間需要留一個眼睛的寬度。

1 將眼睛縮小並重新調整位置。

2 眼睛縮小後，眼間距會變大，因此要將兩眼距離拉近。

重點！POINT

眼睛的繪製範圍

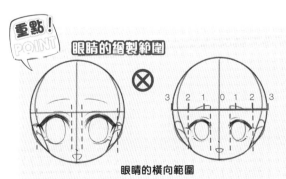

眼睛的橫向範圍

眼睛可以畫大一點，但眼尾的位置不能超過基準線2，眼頭至少應在0.5的位置。

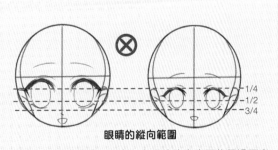

眼睛的縱向範圍

眼睛在下半張臉的1/2處，上眼瞼的高度不能超過下半張臉的1/4，下眼瞼大約在下半張臉的3/4處。

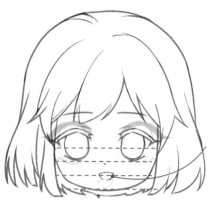

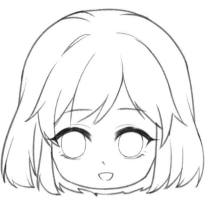

眼眶顏色死板生硬，不適合可愛的女生。

嘴巴大約在眼睛中央與下巴之間的下 1/3 處。

3　修改眼睛後，五官分散，因此把嘴巴位置提高一點，拉近眼嘴距離。

4　細化眼眶，並確定虹膜大小。

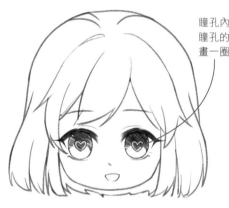

瞳孔內部可依瞳孔的形狀再畫一圈。

5　為虹膜排線上色，靠近眼眶的位置顏色可畫得深一些。

虹膜的描繪

可設計不同形狀的瞳孔，但瞳孔與虹膜為同心圓且位置不變。

將留白的邊緣圓潤化。

1　畫一個橢圓，在中間確定瞳孔的位置及大小。

2　由上到下排線上色，顏色逐漸變淺，並保留大約 1/3 的留白。

兩眼虹膜、瞳孔大小一致。

6　根據光源確定高光位置，高光數量控制為兩個，且有一個較大的主高光。

完成！

要不要畫鼻子呢？

雖然在 Q 版人物中，鼻子在臉部的占比最小，但一般還是需要將其簡化成一筆畫出來。

鼻子的描繪

正面和側面的鼻子可畫出結構，其他角度一般淡化處理，但要注意依據臉部朝向的方向繪製。

鼻子的表現

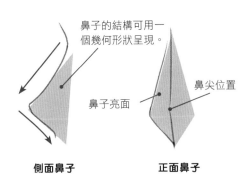

鼻子的結構可用一個幾何形狀呈現。

鼻子亮面

鼻尖位置

側面鼻子　　　　**正面鼻子**

漫畫中鼻子一般會簡化為一條線，或者在線的基礎上添加鼻孔和鼻子亮面。

省略稜錐結構，一筆畫出。

Q 版鼻子

Q 版人物的鼻子通常會處理為一筆或一個點，有時甚至會省略。

正面鼻子的描繪

鼻子簡化為一點，代表鼻尖。

正面平視

用傾斜的一筆代表鼻翼。

正面仰視

半側面鼻子的描繪

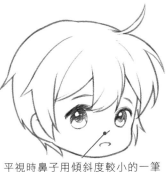

平視時鼻子用傾斜度較小的一筆描繪。

半側面平視

鼻子向右傾斜，且位置偏上。

半側面仰視

側面鼻子的描繪

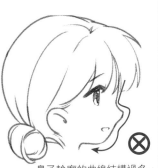

鼻子輪廓的曲線結構過多，臉部的描繪較為生硬。

鼻子與嘴巴之間用圓潤的弧線連接，臉部輪廓變得更柔和。

側面平視

用嘴巴增加可愛度

在表現萌態的方法裡，改變嘴巴是很重要的方法之一，在描繪嘴巴時，可以嘗試用不同的嘴型來讓人物更生動。

嘴巴的描繪 | Q版嘴巴的內部結構一般也需要描繪。

Q 版嘴巴的表現

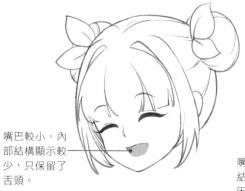

嘴巴較小，內部結構顯示較少，只保留了舌頭。

正常比例的嘴巴

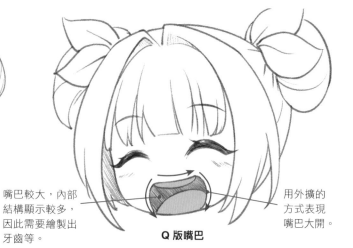

嘴巴較大，內部結構顯示較多，因此需要繪製出牙齒等。

用外擴的方式表現嘴巴大開。

Q 版嘴巴

嘴巴的角度

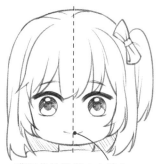

嘴巴位於臉部中心線上，且左右對稱。

正面

嘴巴位置向右偏移，且右邊短於左邊。

半側面

從側面觀察時，嘴巴在眼睛的正下方。

側面

嘴角的描繪

一般嘴角水平對稱，且較為圓潤。

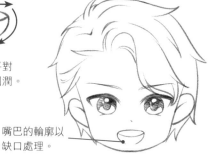

嘴巴的輪廓以缺口處理。

快樂

用圓弧表示嘴角，且嘴角向下。

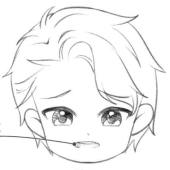

嘴巴微張，著重嘴角的描繪。

委屈

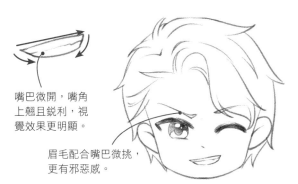

嘴巴微開，嘴角上翹且銳利，視覺效果更明顯。

眉毛配合嘴巴微挑，更有邪惡感。

賊笑

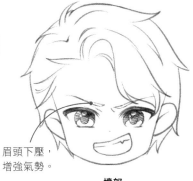

咬牙用力，嘴角一方一圓，增強嘴巴的戲劇張力。

眉頭下壓，增強氣勢。

憤怒

嘴巴內部的描繪

牙齒有上下兩排，舌頭位於下排牙齒後方。

舌頭大約占口腔面積的1/2。

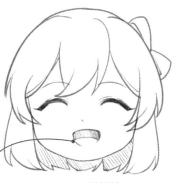

正面舌頭描繪

舌頭側面弧度更大、更圓潤。

舌頭大約占口腔面積的2/3。

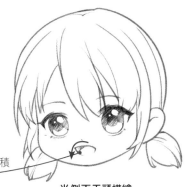

半側面舌頭描繪

犬齒位於兩側，呈對稱關係。

上下兩排牙齒間的縫隙呈波浪起伏狀。

單邊犬齒讓人物更顯可愛自然。

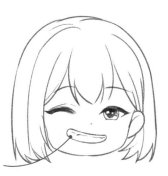

正面牙齒描繪

嘴巴張開時，只需要繪製上排牙齒。

半側面牙齒描繪

繪畫拓展 Outward Bound　嘴巴的符號化表現

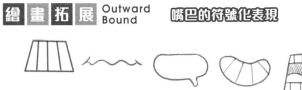

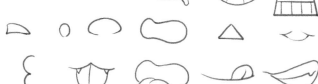

用簡單的幾筆符號化嘴巴，繪製時注意五官要統一。

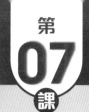
不一樣的耳朵更可愛

Q 版雖然常常忽略耳朵，或者直接簡化為一個圓弧，但知道耳朵的位置與繪製方法，更能為後面的學習奠定好的基礎。

耳朵的結構

頭的比例越高，耳朵簡化程度也越高，形狀越圓潤，內部結構可直接以數字「6」表示，耳郭則直接用「反 C」表示。

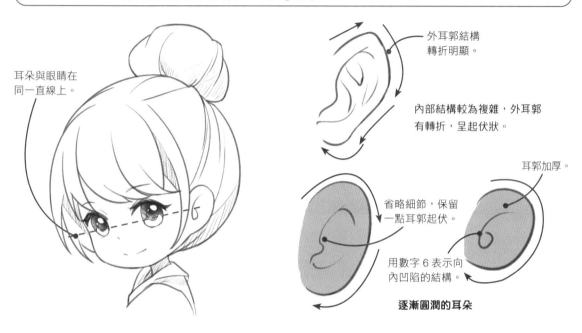

耳朵與眼睛在同一直線上。

外耳郭結構轉折明顯。

內部結構較為複雜，外耳郭有轉折，呈起伏狀。

耳郭加厚。

省略細節，保留一點耳郭起伏。

用數字 6 表示向內凹陷的結構。

逐漸圓潤的耳朵

正面耳朵的描繪

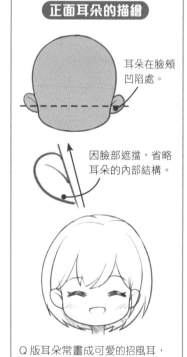

耳朵在臉頰凹陷處。

因臉部遮擋，省略耳朵的內部結構。

Q 版耳朵常畫成可愛的招風耳，因此會比較寬。

背側耳朵的描繪

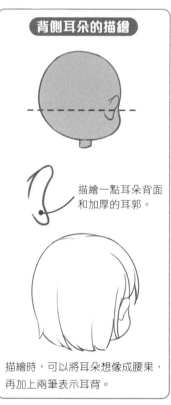

描繪一點耳朵背面和加厚的耳郭。

描繪時，可以將耳朵想像成腰果，再加上兩筆表示耳背。

側面耳朵的描繪

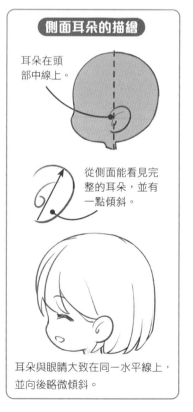

耳朵在頭部中線上。

從側面能看見完整的耳朵，並有一點傾斜。

耳朵與眼睛大致在同一水平線上，並向後略微傾斜。

異族角色耳朵的萌化

類似萌獸這樣的擬人角色的耳朵會有各種外型，如尖耳、圓耳、毛耳等，描繪時必須抓住耳朵的特徵進行萌化處理。

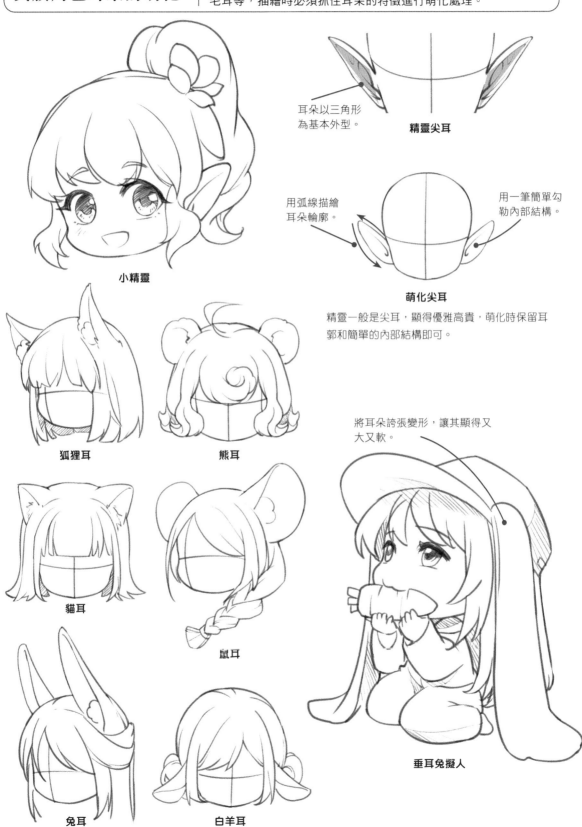

耳朵以三角形為基本外型。

精靈尖耳

用弧線描繪耳朵輪廓。

用一筆簡單勾勒內部結構。

萌化尖耳

精靈一般是尖耳，顯得優雅高貴，萌化時保留耳郭和簡單的內部結構即可。

小精靈

狐狸耳

熊耳

將耳朵誇張變形，讓其顯得又大又軟。

貓耳

鼠耳

兔耳

白羊耳

垂耳兔擬人

不同氣質的五官組合

Q 版眼睛在五官中占最大面積，因此眼睛往往是展現人物氣質的關鍵。

女性

蘿莉
可愛圓眼

可愛　　　　　開朗　　　　　俏皮
蘿莉感　　　　蘿莉感　　　　蘿莉感

溫潤柔美
橢圓眼

溫潤　　　　　開朗　　　　　溫柔
成熟感　　　　少女感　　　　少女感

成熟狹
長菱形眼

慵懶　　　　　魅惑　　　　　犀利
成熟感　　　　成熟感　　　　御姐感

百變
中性方眼

冷酷　　　　　呆萌　　　　　中性
邪魅感　　　　可愛感　　　　爽朗感

多元
五官組合

異族　　　　　可愛　　　　　開朗
妖媚感　　　　無辜感　　　　親切感

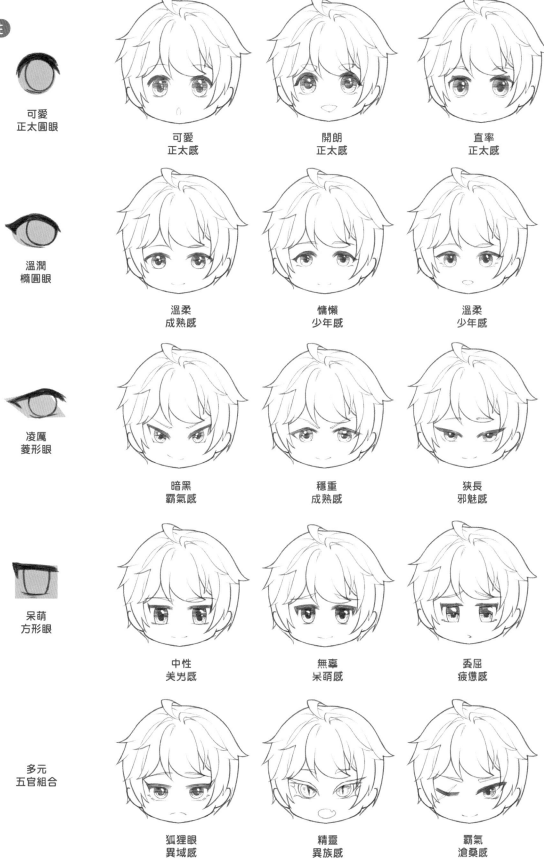

男性

可愛
正太圓眼

溫潤
橢圓眼

凌厲
菱形眼

呆萌
方形眼

多元
五官組合

可愛
正太感

開朗
正太感

直率
正太感

溫柔
成熟感

慵懶
少年感

溫柔
少年感

暗黑
霸氣感

穩重
成熟感

狹長
邪魅感

中性
美男感

無辜
呆萌感

委屈
疲憊感

狐狸眼
異域感

精靈
異族感

霸氣
滄桑感

頭部正面的基本畫法

正面角度的頭部講究左右對稱，繪製時需要注意五官是否平衡，以及口鼻是否居中，以免畫出不協調的五官。

正面的描繪 | 找到臉部中額頭、太陽穴、臉頰、下巴這幾個關鍵位置，然後用圓潤流暢的線條將它們連接起來，就可以畫出好看的臉部輪廓。

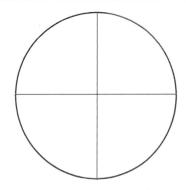

1　畫一個圓，然後穿過圓心建立十字線。

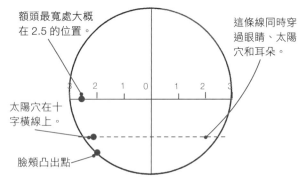

額頭最寬處大概在 2.5 的位置。

這條線同時穿過眼睛、太陽穴和耳朵。

太陽穴在十字橫線上。

臉頰凸出點

2　將十字橫線均分為 6 份，建立頭部基準線，定位臉部輪廓關鍵點。

額頭弧度不宜過大，柔和自然即可。

太陽穴的凹陷較深。

臉頰凸出點處弧度最大。

3　連接關鍵點，太陽穴處凹陷，臉頰與額頭處凸出，注意線條盡量柔和。

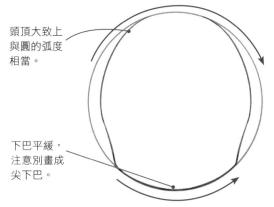

頭頂大致上與圓的弧度相當。

下巴平緩，注意別畫成尖下巴。

4　臉部正面左右對稱，因此另外一半可用同樣的方法補齊。

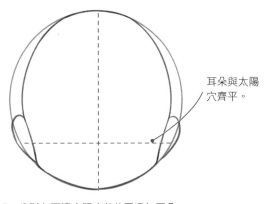

耳朵與太陽穴齊平。

5　分別在兩邊太陽穴的位置添加耳朵。

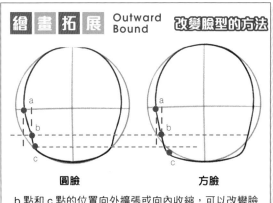

繪畫拓展 Outward Bound　**改變臉型的方法**

圓臉　　　　　方臉

b 點和 c 點的位置向外擴張或向內收縮，可以改變臉部輪廓，產生不同的臉型。

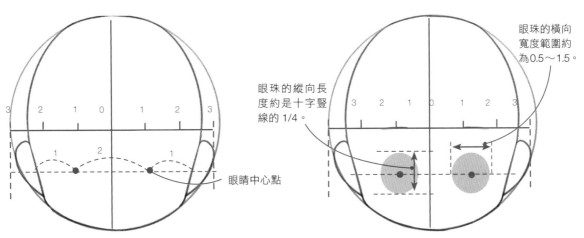

6　眼睛在臉部下 1/4 處的虛線上,兩眼分別在虛線的 1/4 和 3/4 處。

7　眼睛大小和眉毛位置可以參照基準線來確定。

眼睛中心點

眼珠的縱向長度約是十字豎線的 1/4。

眼珠的橫向寬度範圍約為 0.5～1.5。

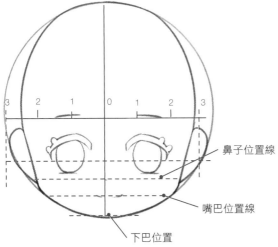

鼻子位置線

嘴巴位置線

下巴位置

8　將虛線下方的臉部等分為三份,鼻子和嘴巴分別在等分線上。

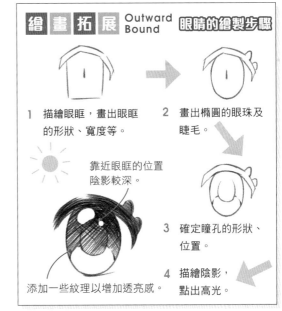

繪畫拓展 Outward Bound **眼睛的繪製步驟**

1　描繪眼眶,畫出眼眶的形狀、寬度等。

2　畫出橢圓的眼珠及睫毛。

靠近眼眶的位置陰影較深。

3　確定瞳孔的形狀、位置。

添加一些紋理以增加透亮感。

4　描繪陰影,點出高光。

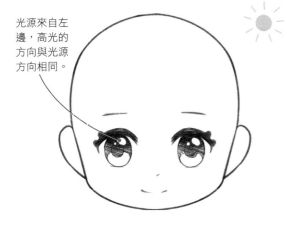

光源來自左邊,高光的方向與光源方向相同。

9　將眼睛塗黑,再擦出高光。

完成!

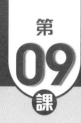

半側面的基本畫法

繪製半側面角度的頭部並不容易,但只要抓住大原則:「若頭部角度改變,五官也會跟著變化」,就能畫出自然的半側面頭部。

半側面的描繪

繪製關鍵點在於半側面臉部不對稱,而是具有一定的比例關係,眼睛也會由圓形變成橢圓形,而且一樣有大小差異。

頭部的立體感

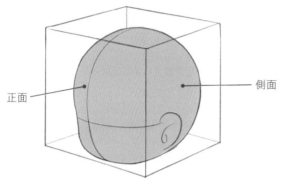

正面　　　　側面

畫頭部時常會忽略它的立體性,而畫成扁平狀,這裡以立方體說明,可明確看出臉部轉折,並能觀察與分辨正面、側面的差異。

後腦勺的厚度大概為 1 個單位長。

臉部　　後腦勺

頭部比例

半側面的臉部並不對稱,從耳朵位置到右臉邊緣,左右臉頰的面積比大致為 2:1。

繪製過程

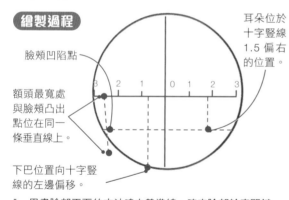

臉頰凹陷點

額頭最寬處與臉頰凸出點位在同一條垂直線上。

下巴位置向十字豎線的左邊偏移。

耳朵位於十字豎線 1.5 偏右的位置。

1　用畫臉部正面的方法建立基準線,確定臉部輪廓關鍵點,由於人物頭部向右,關鍵點集中在左臉。

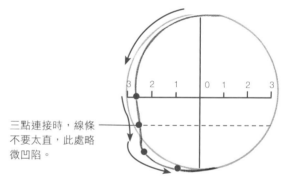

三點連接時,線條不要太直,此處略微凹陷。

2　連接臉部輪廓,線條應平緩。

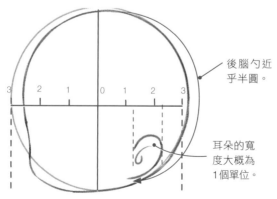

後腦勺近乎半圓。

耳朵的寬度大概為 1 個單位。

3　添加一個耳朵,再用一段圓弧描繪後腦勺。

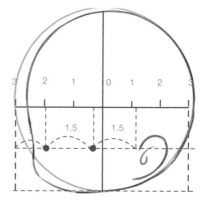

4　眼睛在臉部下 1/4 處的虛線上,兩眼分別在 2 和 0.5 左右的位置上。

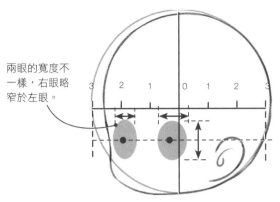

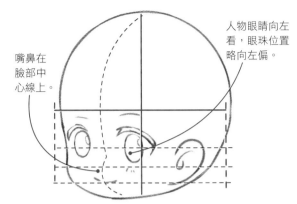

兩眼的寬度不一樣,右眼略窄於左眼。

人物眼睛向左看,眼珠位置略向左偏。

嘴鼻在臉部中心線上。

5 眼睛的長度大約為十字豎線的 1/4,雙眼的寬度不同,控制在 1 個單位以內。

6 畫出眉毛、眼眶和眼珠的輪廓,並在等分線上畫鼻子和嘴。

重點！POINT

半側面的眼睛

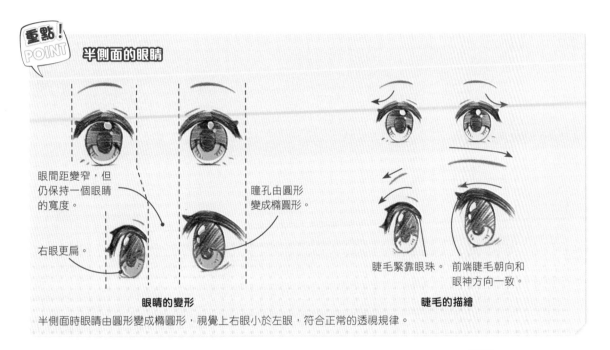

眼間距變窄,但仍保持一個眼睛的寬度。

瞳孔由圓形變成橢圓形。

右眼更扁。

睫毛緊靠眼珠。 前端睫毛朝向和眼神方向一致。

眼睛的變形

睫毛的描繪

半側面時眼睛由圓形變成橢圓形,視覺上右眼小於左眼,符合正常的透視規律。

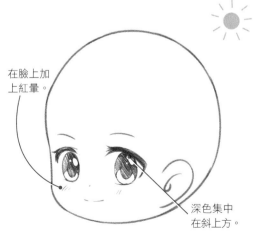

在臉上加上紅暈。

深色集中在斜上方。

7 塗黑眼睛,瞳孔由圓形變成橢圓形,右眼的瞳孔略小,再擦出高光。

完成！

側臉的基本畫法

側臉輪廓凸起明顯，五官形狀與其他角度相比變化更大，眼睛的變形雖然非常棘手，但只要對著基準圓，就能輕鬆完成。

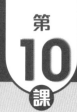

側面的描繪 | 側面的鼻子凸起明顯，描繪時直接用圓潤的弧線連接鼻子和下巴，不用描繪其他五官的起伏變化，五官的位置統一隨臉部朝向偏移，形狀與其他角度相比變化更大。

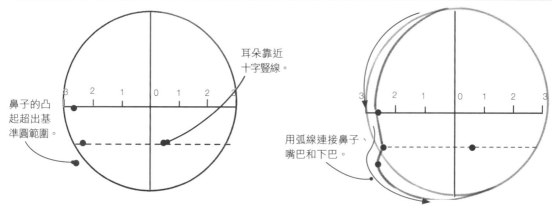

耳朵靠近
十字豎線。

鼻子的凸
起超出基
準圓範圍。

用弧線連接鼻子、
嘴巴和下巴。

1　用畫正面臉部的方法建立基準線和關鍵點，注意耳朵
　　位置會特別靠近十字豎線。

2　用弧線連接關鍵點，形成臉部輪廓。

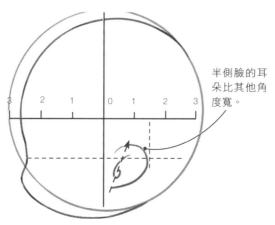

半側臉的耳
朵比其他角
度寬。

眼睛的位置
大約在1.5。

3　添加後腦勺和耳朵，注意耳朵角度稍微傾斜。

4　只需要確定一隻眼睛的位置，長寬與之前的定位基本
　　一致。

繪畫拓展 Outward Bound　**下巴的描繪**

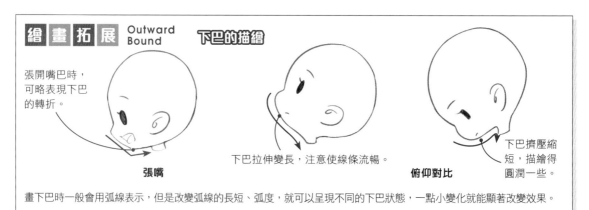

張開嘴巴時，
可略表現下巴
的轉折。

張嘴

下巴拉伸變長，注意使線條流暢。

俯仰對比

下巴擠壓縮
短，描繪得
圓潤一些。

畫下巴時一般會用弧線表示，但是改變弧線的長短、弧度，就可以呈現不同的下巴狀態，一點小變化就能顯著改變效果。

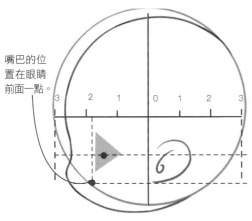

嘴巴的位置在眼睛前面一點。

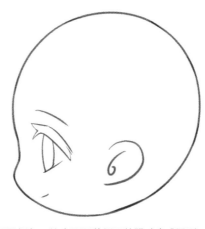

5　嘴巴在接近2的位置上，表情再誇張也不能超過耳朵。

6　確定眉眼框架，注意不要將側面的眼睛畫成圓形。

重點！POINT

側面的眼睛

眼眶包住眼球。

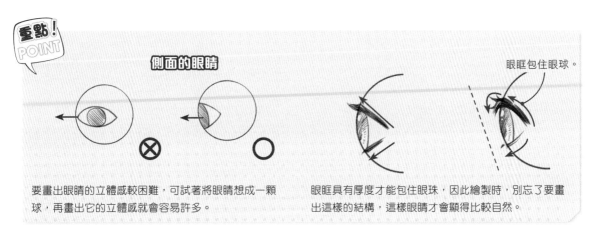

要畫出眼睛的立體感較困難，可試著將眼睛想成一顆球，再畫出它的立體感就會容易許多。

眼眶具有厚度才能包住眼珠，因此繪製時，別忘了要畫出這樣的結構，這樣眼睛才會顯得比較自然。

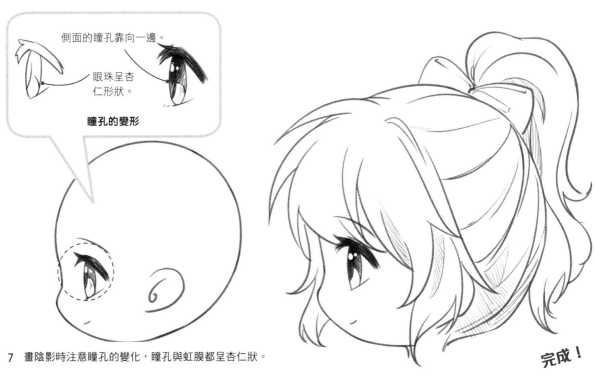

側面的瞳孔靠向一邊。

眼珠呈杏仁形狀。

瞳孔的變形

7　畫陰影時注意瞳孔的變化，瞳孔與虹膜都呈杏仁狀。

完成！

41

第11課 頭部後側的基本畫法

從後側看不見五官,除了表情誇張時會表現部分嘴巴外,基本上不用畫出五官,因此相對於其他角度來說是最容易畫的。

後側的描繪

背側的臉部輪廓與側面區別不大,只是前者凸起的是顴骨,後者凸起的是鼻子,二者的區別透過耳朵的角度來表現。

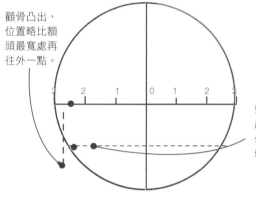

顴骨凸出,位置略比額頭最寬處再往外一點。

頭背過去越多,耳朵的位置就越靠左。

1 用畫正臉的方法畫出基準線,與之前定位關鍵點的步驟一樣,只有耳朵位置有明顯的變化。

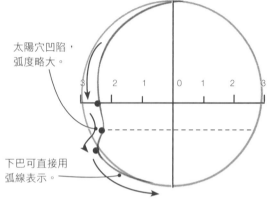

太陽穴凹陷,弧度略大。

下巴可直接用弧線表示。

2 連接關鍵點,流暢地畫出臉部輪廓。

繪畫拓展 Outward Bound　不同側身程度的耳朵

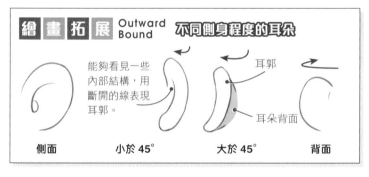

能夠看見一些內部結構,用斷開的線表現耳郭。

耳郭

耳朵背面

側面　小於 45°　大於 45°　背面

耳朵雖然靠前,但給人的感覺還是側面角度。

⊗

完成!

耳朵的寬度大概為 0.5 個單位。

3 加上後腦勺和耳朵。畫耳朵時要特別注意,這個角度能夠看見耳朵背面。

○

仰角時的頭部畫法

平視角度的頭部是用圓形，但頭部是有體積的球體，因此在描繪仰視角度下的頭部時，需要謹記輔助線應變成弧線，五官位置有所不同，變形也會有一些難度。

仰視角度的描繪 | 由下往上看時能看見下巴底部，且五官的位置向上偏移，因此形狀會有些許改變。

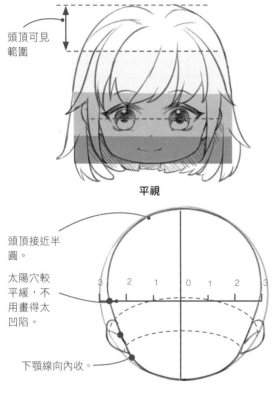

頭頂可見範圍

平視

頭頂接近半圓。

太陽穴較平緩，不用畫得太凹陷。

下顎線向內收。

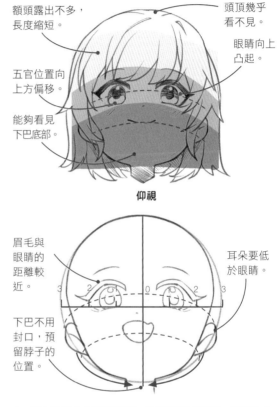

額頭露出不多，長度縮短。

頭頂幾乎看不見。

眼睛向上凸起。

五官位置向上方偏移。

能夠看見下巴底部。

仰視

眉毛與眼睛的距離較近。

耳朵要低於眼睛。

下巴不用封口，預留脖子的位置。

1 臉部輪廓比平視角度起伏更小，下巴向內收且更圓潤一些，注意，不要畫成寬下巴。

2 五官整體分布近似梯形，注意眼睛會變形，眼尾也會低於眼頭。

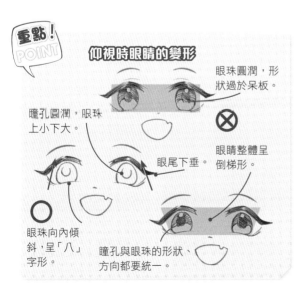

重點！POINT

仰視時眼睛的變形

眼珠圓潤，形狀過於呆板。 ⊗

瞳孔圓潤，眼珠上小下大。

眼尾下垂。

眼睛整體呈倒梯形。

眼珠向內傾斜，呈「八」字形。

瞳孔與眼珠的形狀、方向都要統一。

3 畫上眼睛陰影，添加簡單髮型就完成了。仰視時頭頂的可見範圍很小，畫時要多加注意。

完成！

俯角時的頭部畫法

俯視角度下臉部輪廓上寬下窄，五官靠得更近，位置也更偏下方，繪製時要注意將橫向輔助線改為向下凸。

俯視角度的描繪

由上往下看，頭頂占比最大，五官則集中在下方面積不足 1/2 的位置，下巴縮短，臉頰不明顯凸出。

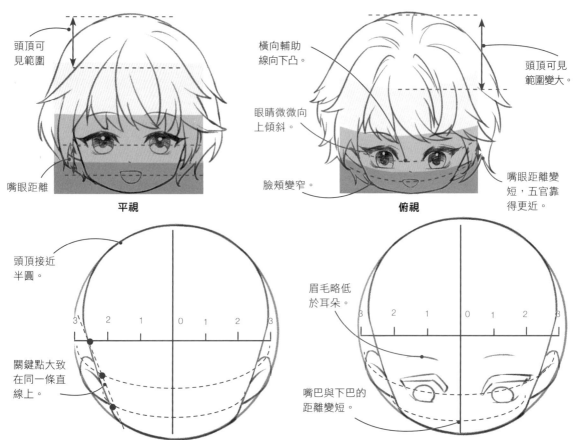

頭頂可見範圍

嘴眼距離

平視

橫向輔助線向下凸。

眼睛微微向上傾斜。

臉頰變窄。

頭頂可見範圍變大。

嘴眼距離變短，五官靠得更近。

俯視

頭頂接近半圓。

關鍵點大致在同一條直線上。

3 2 1 0 1 2 3

1　描繪臉部輪廓時，起伏不宜過大，注意頭頂盡量接近半圓。

眉毛略低於耳朵。

嘴巴與下巴的距離變短。

3 2 1 0 1 2 3

2　描繪俯視角度下的五官需注意眼尾會略高於眼頭，而且五官距離縮短，盡量控制在下方約 1/3 的範圍內。

3　眼睛畫上陰影，添加簡單髮型就完成了。

完成！

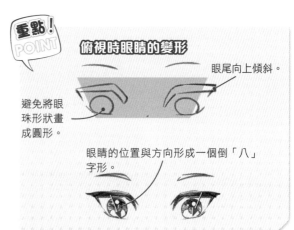

重點！POINT

俯視時眼睛的變形

眼尾向上傾斜。

避免將眼珠形狀畫成圓形。

眼睛的位置與方向形成一個倒「八」字形。

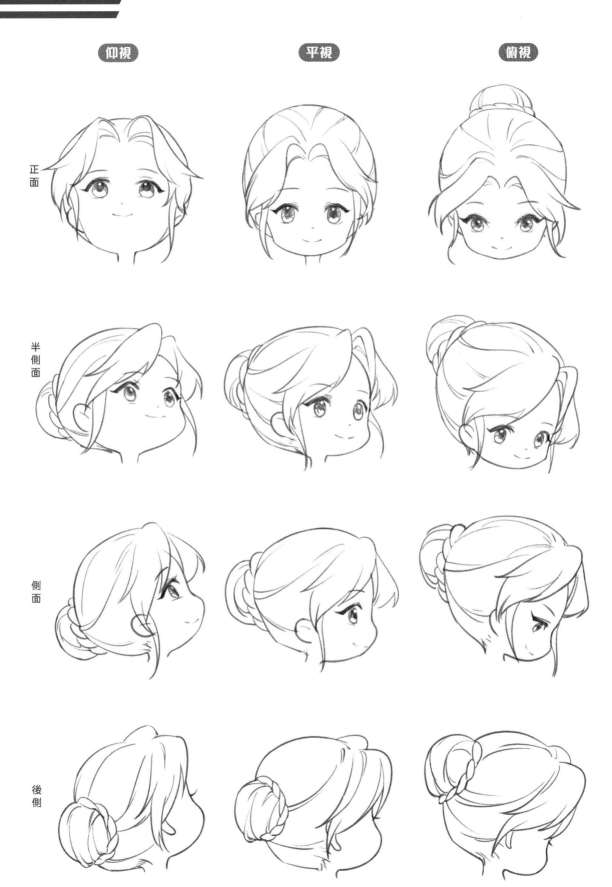

仰視 　　平視 　　俯視

正面

半側面

側面

後側

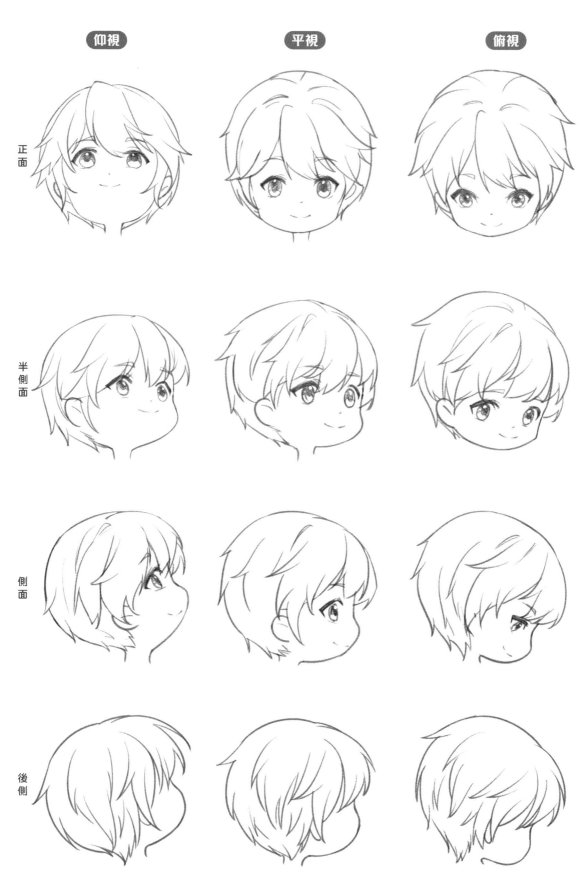

繪製 Q 版頭髮也要掌握基本結構

髮型對人物塑造的影響很大。由於 Q 版的頭身比較為特殊，因此人物常擁有較大髮束，
整體髮型偏蓬鬆可愛，繪製時，最好使用簡單流暢的線條。

頭髮的基本結構

Q 版人物的頭髮包括額頭前方的瀏海、耳朵兩側的鬢髮、和腦後頭髮三個部分。

頭髮的組成

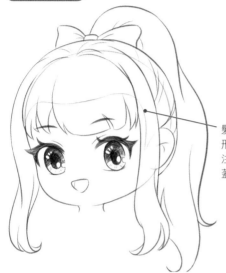
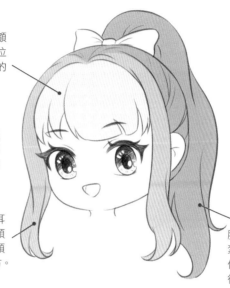

瀏海是垂在額前的頭髮，位於整個頭部的最前方。

髮際線呈弧形，繪製時要注意用頭髮覆蓋住。

鬢髮是在耳朵兩側的頭髮，位於頭部的次後方。

腦後的頭髮和紮起來的馬尾位於頭部的最後方。

髮量表現

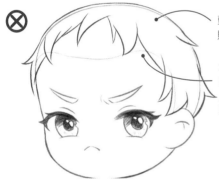
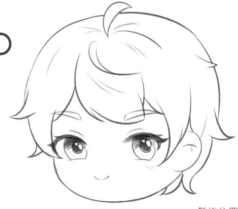

頭髮沒有厚度，貼近頭皮。

沒有覆蓋髮際線，顯得人物髮量稀疏。

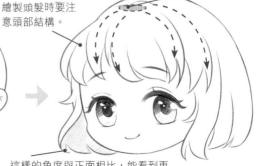

髮旋位置

繪製頭髮時要注意頭部結構。

這樣的角度與正面相比，能看到更多內側頭髮，可以利用陰影來強化頭髮的立體感。

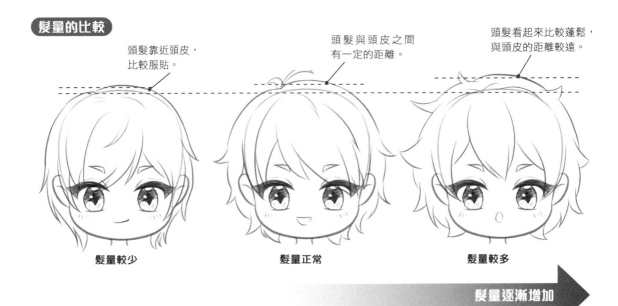

頭髮靠近頭皮，比較服貼。

頭髮與頭皮之間有一定的距離。

頭髮看起來比較蓬鬆，與頭皮的距離較遠。

髮量較少　　　　髮量正常　　　　髮量較多

髮量逐漸增加

頭髮的繪製方法

想畫出自然可愛的髮型，就要根據頭髮的基本結構與遮擋關係，以正確步驟和方法繪製。

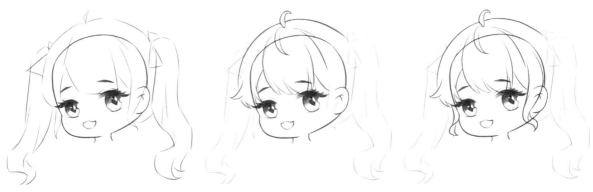

1 繪製人物頭部，用長線條勾勒出髮型的大致形狀。

2 長短線結合，畫出人物的瀏海和頭頂的頭髮。

3 繪製人物兩鬢的頭髮，注意左右鬢髮保持對稱。

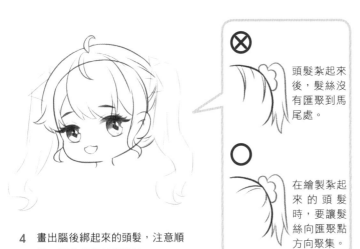

4 畫出腦後綁起來的頭髮，注意順著頭部的結構繪製髮絲。

⊗ 頭髮紮起來後，髮絲沒有匯聚到馬尾處。

○ 在繪製紮起來的頭髮時，要讓髮絲向匯聚點方向聚集。

完成！

5 用長弧線繪製兩側的辮子，並畫出髮飾，再擦去多餘的線條。

髮絲越多越好嗎？

Q 版人物的髮型和普通漫畫人物的髮型有很大不同。繪製時，記得別將 Q 版人物的頭髮畫得太細碎，這樣會讓人物不夠可愛；要學會簡化並歸納頭髮，以分組方式進行繪製。

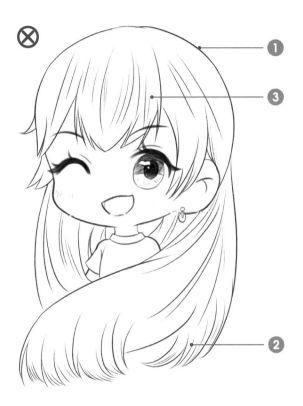

出錯點

1. 頭髮太貼近頭皮，沒有表現出頭髮的厚度。

2. 太多細節，搭配 Q 版臉型顯得不夠協調。

3. 頭髮沒有遵循頭部結構繪製，顯得沒有立體感。

案例修改

1　在錯誤案例中繪製出人物頭部的結構。

重點！ POINT

Q 版人物頭髮的簡化方法

正常頭髮　　　　　　Q 版頭髮

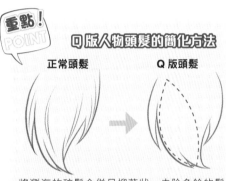

將瀏海的碎髮合併呈柳葉狀，去除多餘的髮絲細節，畫成一束髮尾。

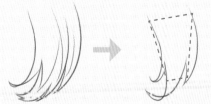

兩鬢的頭髮可看作一倒梯形，增加弧線讓頭髮顯得自然柔軟。

將散在腦後的平齊髮尾整體歸納為矩形，用短線條繪製出髮尾的形狀，省略細碎的線條。

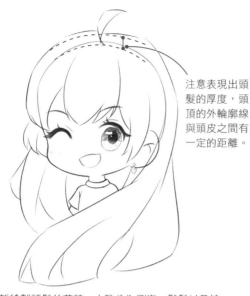

注意表現出頭髮的厚度，頭頂的外輪廓線與頭皮之間有一定的距離。

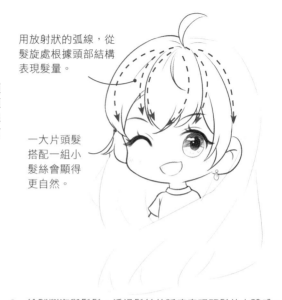

用放射狀的弧線，從髮旋處根據頭部結構表現髮量。

一大片頭髮搭配一組小髮絲會顯得更自然。

2　重新繪製頭髮的草稿，大致分為瀏海、鬢髮以及披髮三部分。

3　繪製瀏海與鬢髮，透過髮絲的弧度表現頭髮的立體感。

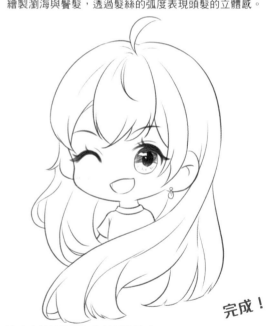

用長弧線表現出長髮的柔順感。

繪製大面積的披髮時，可以將其分成好幾塊。

4　畫出腦後披散的長髮，繪製時注意簡化，不需要畫太多的髮絲細節。

5　擦去多餘線條，保留乾淨的線稿。

完成！

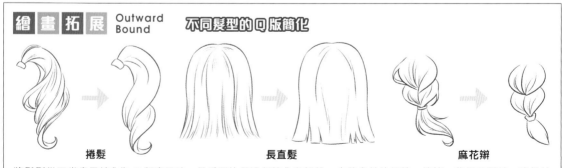

繪畫拓展 Outward Bound　不同髮型的 Q 版簡化

捲髮　　　　　　長直髮　　　　　　麻花辮

將髮型從正常畫風轉化為 Q 版畫風時，最重要的是進行簡化和歸納，去除多餘的細節，擦掉一些細碎髮絲，確保外輪廓完整統一，並試著利用弧線繪製出圓潤的萌感。

帥氣瀟灑的短髮

髮型是塑造人物形象的關鍵之一，即使是男孩子的短髮，也可以設計出百變的造型。通常，髮質可分為細軟髮與粗硬髮，不同髮質的表現方式也有所不同。

細軟髮質 | 細軟髮髮絲細膩、線條柔軟，常用弧線繪製，以表現服貼感，但是不太容易做出誇張的造型。

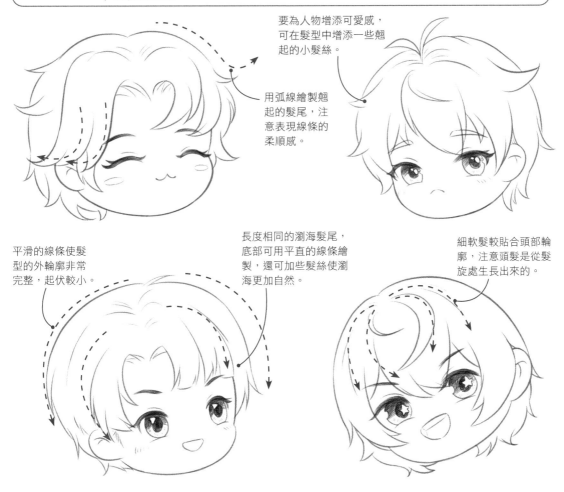

要為人物增添可愛感，可在髮型中增添一些翹起的小髮絲。

用弧線繪製翹起的髮尾，注意表現線條的柔順感。

平滑的線條使髮型的外輪廓非常完整，起伏較小。

長度相同的瀏海髮尾，底部可用平直的線條繪製，還可加些髮絲使瀏海更加自然。

細軟髮較貼合頭部輪廓，注意頭髮是從髮旋處生長出來的。

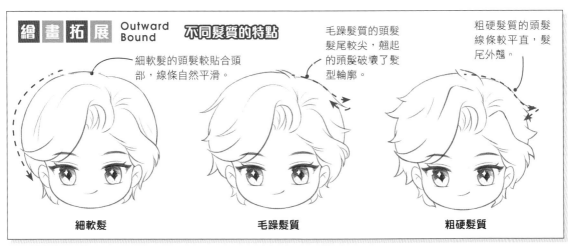

繪畫拓展 Outward Bound　**不同髮質的特點**

細軟髮的頭髮較貼合頭部，線條自然平滑。

毛躁髮質的頭髮髮尾較尖，翹起的頭髮破壞了髮型輪廓。

粗硬髮質的頭髮線條較平直，髮尾外翹。

細軟髮　　　毛躁髮質　　　粗硬髮質

粗硬髮質 | 粗硬髮質髮絲很硬，線條比較粗，髮尾多外翹，可以做一些誇張造型。

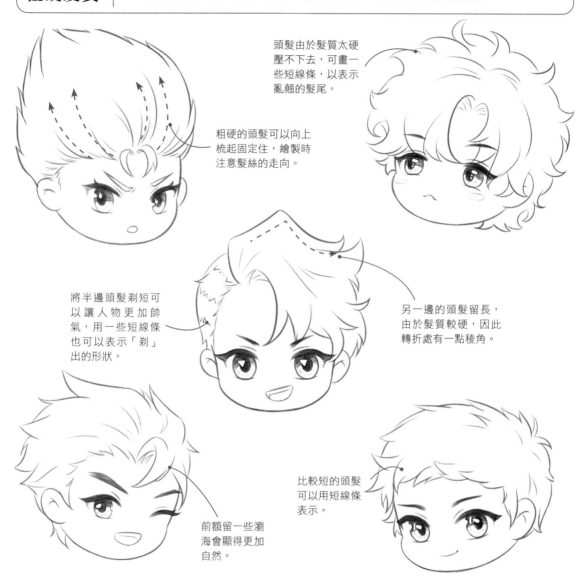

頭髮由於髮質太硬壓不下去，可畫一些短線條，以表示亂翹的髮尾。

粗硬的頭髮可以向上梳起固定住，繪製時注意髮絲的走向。

將半邊頭髮剃短可以讓人物更加帥氣，用一些短線條也可以表示「剃」出的形狀。

另一邊的頭髮留長，由於髮質較硬，因此轉折處有一點稜角。

前額留一些瀏海會顯得更加自然。

比較短的頭髮可以用短線條表示。

 Outward Bound **不同髮色的表現**

繪製黑髮時，髮頂的高光用留白表現。注意留白部分也要用筆尖畫出髮絲。

黑色頭髮

透過多次的重複排線描繪髮絲。

可在髮絲的高光處擦出一條白線，表現頭髮閃閃發亮的感覺。

金色頭髮

可愛溫柔的中長髮

女孩子的髮型千變萬化，不同髮型也能表現出不同的人物性格。女孩子的頭髮大多輕柔飄逸，不論是可愛的中長髮還是溫柔的長髮都充滿魅力。

可愛中長髮 | 中長髮只能紮起來一點，不好綁，因此可以做的造型比長髮少。

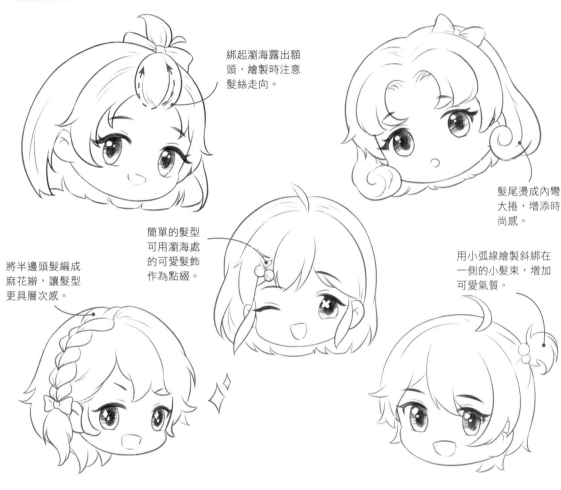

綁起瀏海露出額頭，繪製時注意髮絲走向。

髮尾燙成內彎大捲，增添時尚感。

簡單的髮型可用瀏海處的可愛髮飾作為點綴。

將半邊頭髮編成麻花辮，讓髮型更具層次感。

用小弧線繪製斜綁在一側的小髮束，增加可愛氣質。

繪畫拓展 Outward Bound　**髮型小改動，性格大變化**

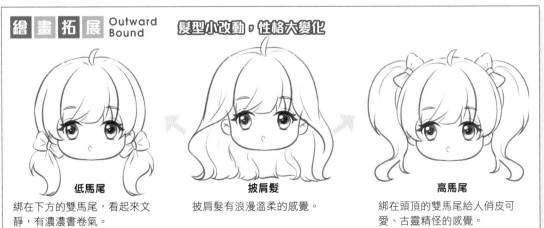

低馬尾
綁在下方的雙馬尾，看起來文靜，有濃濃書卷氣。

披肩髮
披肩髮有浪漫溫柔的感覺。

高馬尾
綁在頭頂的雙馬尾給人俏皮可愛、古靈精怪的感覺。

溫柔長髮 | 長髮造型多變，光是綁與不綁、要綁成哪種造型就有許多選擇，可以設計出各種造型。

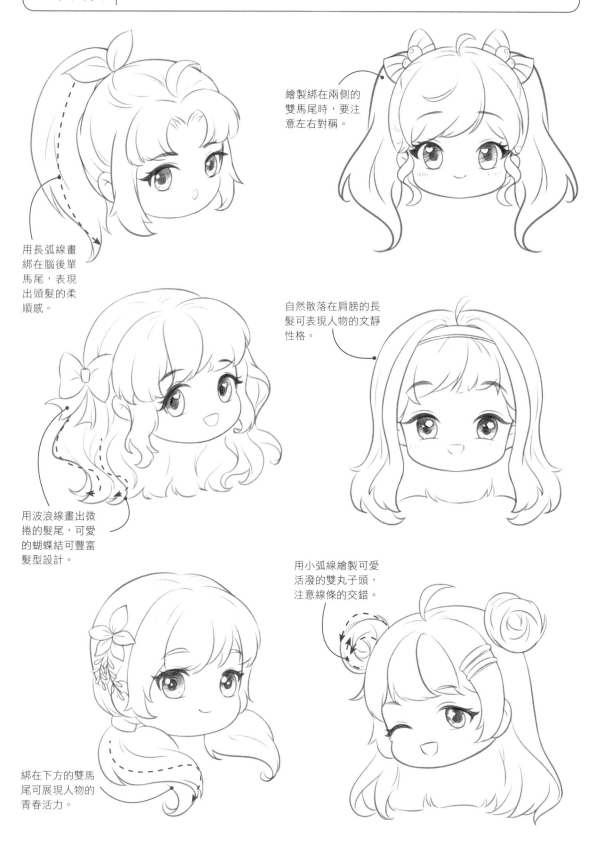

用長弧線畫綁在腦後單馬尾，表現出頭髮的柔順感。

繪製綁在兩側的雙馬尾時，要注意左右對稱。

自然散落在肩膀的長髮可表現人物的文靜性格。

用波浪線畫出微捲的髮尾，可愛的蝴蝶結可豐富髮型設計。

用小弧線繪製可愛活潑的雙丸子頭，注意線條的交錯。

綁在下方的雙馬尾可展現人物的青春活力。

華麗的波浪捲髮

華麗的捲髮能使人物更加成熟漂亮，流暢的曲線是繪製一頭秀麗捲髮的祕訣，其中線條的彎曲和疏密程度就是決定捲髮造型的關鍵點。

打造捲髮 要打造捲髮就要利用 S 形線條，繪製時需注意髮絲之間的對比層次，透過各種大小不同的 S 形畫出自然髮線。

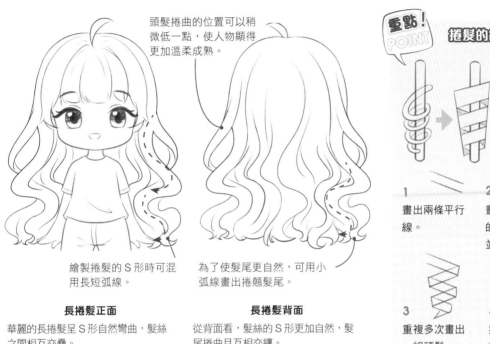

頭髮捲曲的位置可以稍微低一點，使人物顯得更加溫柔成熟。

繪製捲髮的 S 形時可混用長短弧線。

為了使髮尾更自然，可用小弧線畫出捲翹髮尾。

長捲髮正面
華麗的長捲髮呈 S 形自然彎曲，髮絲之間相互交疊。

長捲髮背面
從背面看，髮絲的 S 形更加自然，髮尾捲曲且互相交纏。

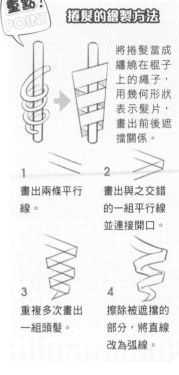

重點！POINT

捲髮的繪製方法

將捲髮當成纏繞在棍子上的繩子，用幾何形狀表示髮片，畫出前後遮擋關係。

1 畫出兩條平行線。

2 畫出與之交錯的一組平行線並連接開口。

3 重複多次畫出一組頭髮。

4 擦除被遮擋的部分，將直線改為弧線。

捲髮的不同造型

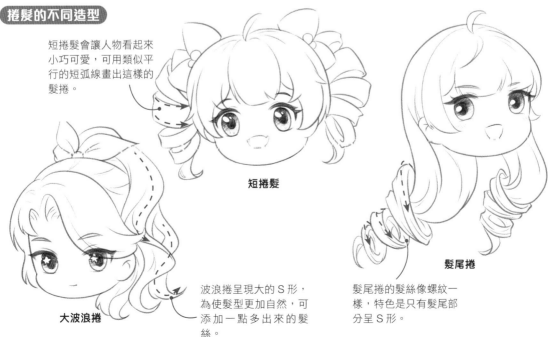

短捲髮會讓人物看起來小巧可愛，可用類似平行的短弧線畫出這樣的髮捲。

短捲髮

大波浪捲

波浪捲呈現大的 S 形，為使髮型更加自然，可添加一點多出來的髮絲。

髮尾捲

髮尾捲的髮絲像螺紋一樣，特色是只有髮尾部分呈 S 形。

盤髮與編髮

盤髮與編髮相比其他髮型更複雜一點，繪製時注意要符合人物形象設計，在造型上運用不同的變化和層次，表現出俏皮可愛或溫柔文靜的氣質。

盤髮
盤髮給人的印象較為溫柔，頭髮之間的堆疊層次是它的最大特點。

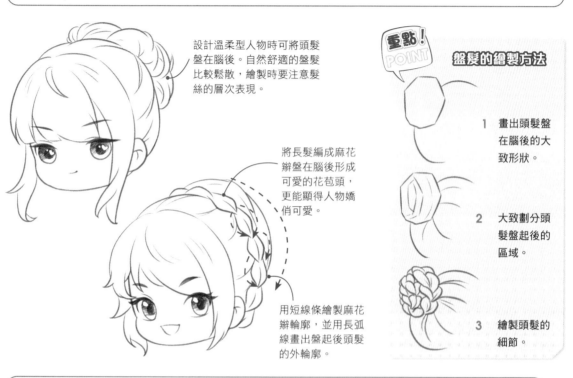

設計溫柔型人物時可將頭髮盤在腦後。自然舒適的盤髮比較鬆散，繪製時要注意髮絲的層次表現。

將長髮編成麻花辮盤在腦後形成可愛的花苞頭，更能顯得人物嬌俏可愛。

用短線條繪製麻花辮輪廓，並用長弧線畫出盤起後頭髮的外輪廓。

重點！ POINT

盤髮的繪製方法

1 畫出頭髮盤在腦後的大致形狀。

2 大致劃分頭髮盤起後的區域。

3 繪製頭髮的細節。

編髮
麻花辮可以編在頭部的不同位置，讓髮型更顯精緻。短弧線的重複使用能讓編髮造型感十足。

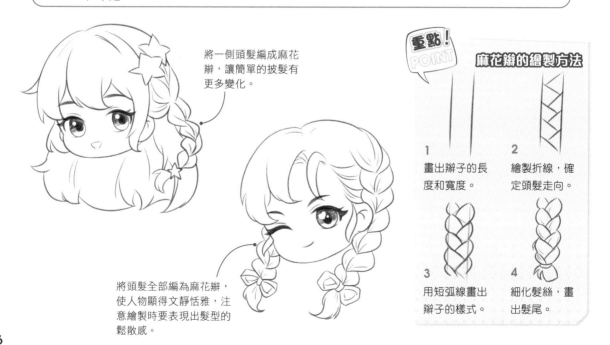

將一側頭髮編成麻花辮，讓簡單的披髮有更多變化。

將頭髮全部編為麻花辮，使人物顯得文靜恬雅，注意繪製時要表現出髮型的鬆散感。

重點！ POINT

麻花辮的繪製方法

1 畫出辮子的長度和寬度。

2 繪製折線，確定頭髮走向。

3 用短弧線畫出辮子的樣式。

4 細化髮絲，畫出髮尾。

幻想系髮型

除了普通的髮型，在繪製 Q 版擬人角色時還會運用各種誇張的幻想系髮型。設計幻想系髮型的重點在於把握擬人角色的特徵，將其與普通髮型相結合。

設計幻想系髮型
在設計幻想系髮型時，可從自然界的各種景觀找靈感，結合一般髮型，使之充滿趣味。

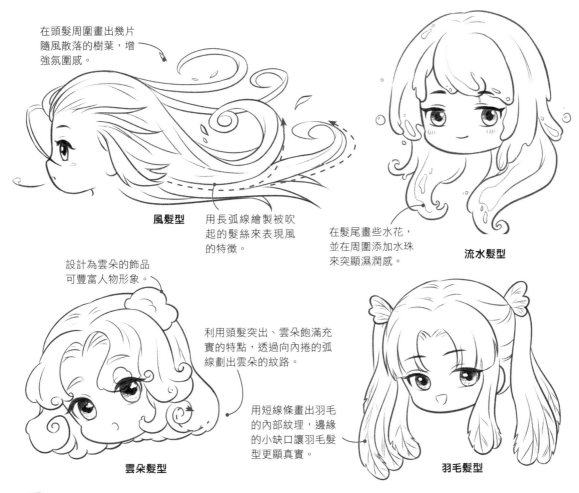

在頭髮周圍畫出幾片隨風散落的樹葉，增強氛圍感。

風髮型

用長弧線繪製被吹起的髮絲來表現風的特徵。

在髮尾畫些水花，並在周圍添加水珠來突顯濕潤感。

流水髮型

設計為雲朵的飾品可豐富人物形象。

利用頭髮突出、雲朵飽滿充實的特點，透過向內捲的弧線劃出雲朵的紋路。

用短線條畫出羽毛的內部紋理，邊緣的小缺口讓羽毛髮型更顯真實。

雲朵髮型

羽毛髮型

重點！POINT

如何將普通髮型變為幻想系髮型？

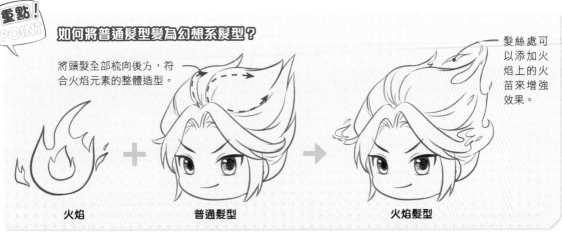

將頭髮全部梳向後方，符合火焰元素的整體造型。

髮絲處可以添加火焰上的火苗來增強效果。

火焰　＋　**普通髮型**　→　**火焰髮型**

可愛的配飾

配飾也是組成髮型的元素之一，好看的配飾可以提高髮型的精緻度，讓人物擁有百變造型。

適合短髮的配飾
漂亮精緻的配飾能讓簡單的短髮有各種變化。

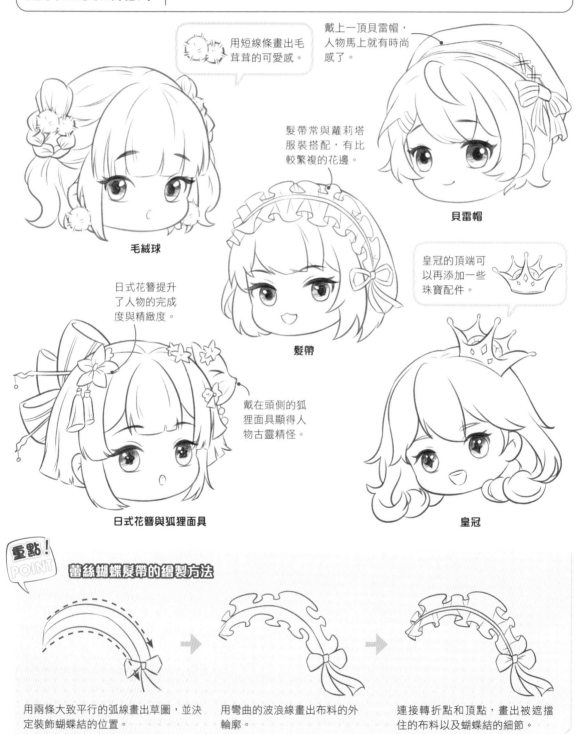

用短線條畫出毛茸茸的可愛感。

戴上一頂貝雷帽，人物馬上就有時尚感了。

髮帶常與蘿莉塔服裝搭配，有比較繁複的花邊。

貝雷帽

毛絨球

日式花簪提升了人物的完成度與精緻度。

皇冠的頂端可以再添加一些珠寶配件。

髮帶

戴在頭側的狐狸面具顯得人物古靈精怪。

日式花簪與狐狸面具

皇冠

重點！POINT 蕾絲蝴蝶髮帶的繪製方法

用兩條大致平行的弧線畫出草圖，並決定裝飾蝴蝶結的位置。

用彎曲的波浪線畫出布料的外輪廓。

連接轉折點和頂點，畫出被遮擋住的布料以及蝴蝶結的細節。

適合長髮的配飾 | 精美的配飾可作為裝飾，讓人物更加光彩動人。

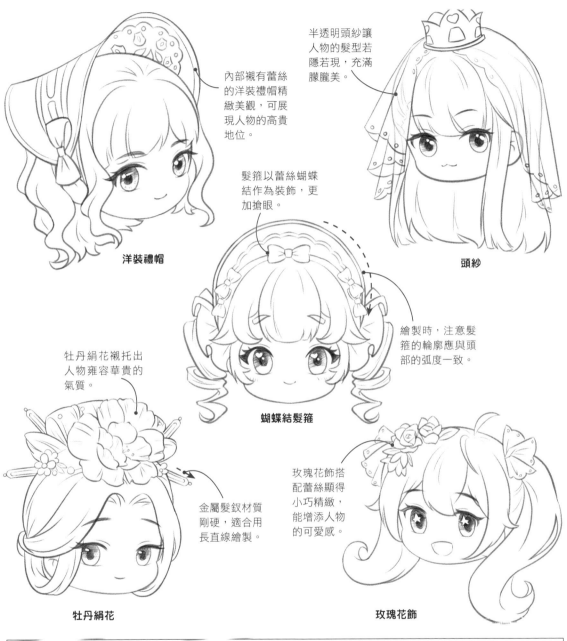

內部襯有蕾絲的洋裝禮帽精緻美觀，可展現人物的高貴地位。

半透明頭紗讓人物的髮型若隱若現，充滿朦朧美。

髮箍以蕾絲蝴蝶結作為裝飾，更加搶眼。

洋裝禮帽

頭紗

繪製時，注意髮箍的輪廓應與頭部的弧度一致。

蝴蝶結髮箍

牡丹絹花襯托出人物雍容華貴的氣質。

玫瑰花飾搭配蕾絲顯得小巧精緻，能增添人物的可愛感。

金屬髮釵材質剛硬，適合用長直線繪製。

牡丹絹花

玫瑰花飾

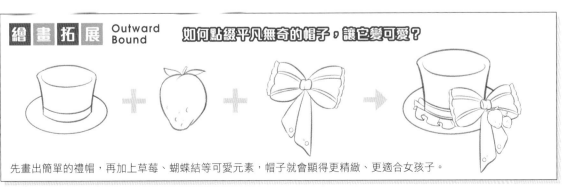

繪畫拓展 Outward Bound　**如何點綴平凡無奇的帽子，讓它變可愛？**

先畫出簡單的禮帽，再加上草莓、蝴蝶結等可愛元素，帽子就會顯得更精緻、更適合女孩子。

帥氣的帽子

對於男孩子來說，帥氣的帽子是常見的配飾之一。要想正確畫出頭上的帽子，就要依據頭部結構繪製。

關於帽子 | 繪製帽子時，要讓帽子包住人物頭部，同時表現出帽子的立體感。

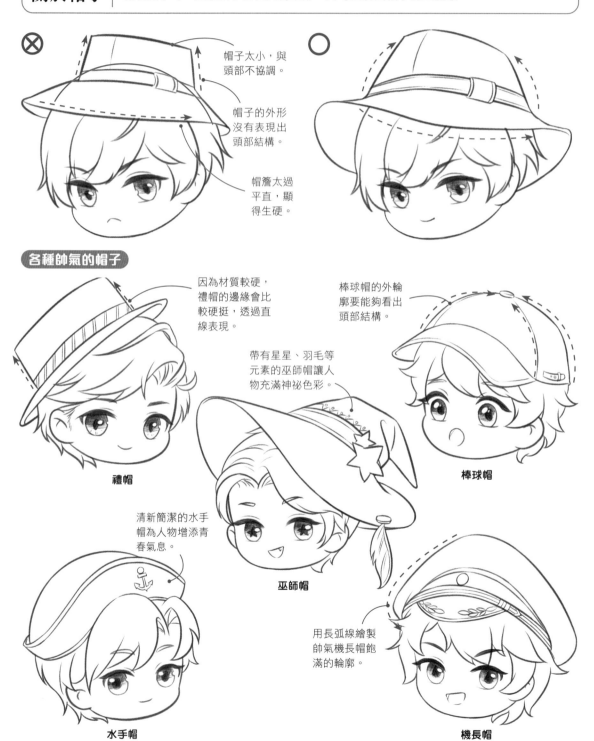

⊗ 帽子太小，與頭部不協調。

帽子的外形沒有表現出頭部結構。

帽簷太過平直，顯得生硬。

各種帥氣的帽子

因為材質較硬，禮帽的邊緣會比較硬挺，透過直線表現。

棒球帽的外輪廓要能夠看出頭部結構。

帶有星星、羽毛等元素的巫師帽讓人物充滿神祕色彩。

清新簡潔的水手帽為人物增添青春氣息。

用長弧線繪製帥氣機長帽飽滿的輪廓。

禮帽

棒球帽

巫師帽

水手帽

機長帽

人物表情主要有正面和負面兩種，而五官是組成表情的基本元素，要繪製生動的表情就需要掌握五官組合。

正負面情緒的五官變化

Q版人物的五官占臉部面積較大，人物的正負面情緒主要透過眉、眼、嘴巴的靈活變化來表現。

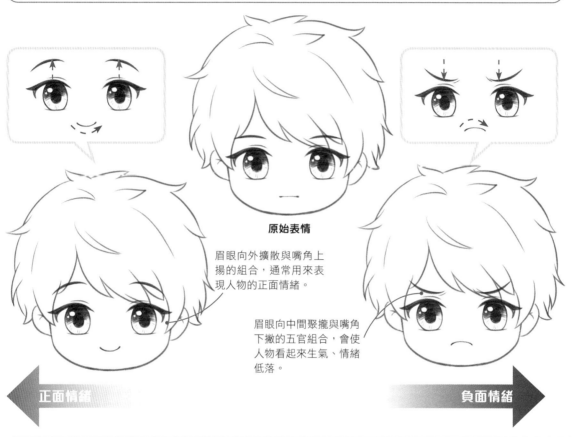

原始表情

眉眼向外擴散與嘴角上揚的組合，通常用來表現人物的正面情緒。

眉眼向中間聚攏與嘴角下撇的五官組合，會使人物看起來生氣、情緒低落。

正面情緒

負面情緒

繪畫拓展 Outward Bound　將五官組合起來繪製表情

從下列的五官中選擇合適的眉毛、眼睛和嘴巴搭配，可繪製出多種不同的表情。

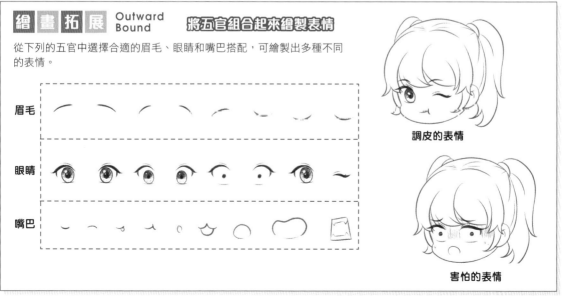

眉毛

眼睛

嘴巴

調皮的表情

害怕的表情

由正面情緒轉向負面的五官變化

人物情緒由正面慢慢轉向負面時的過渡神情，可以藉由五官變化來表現

由喜轉怒的五官變化

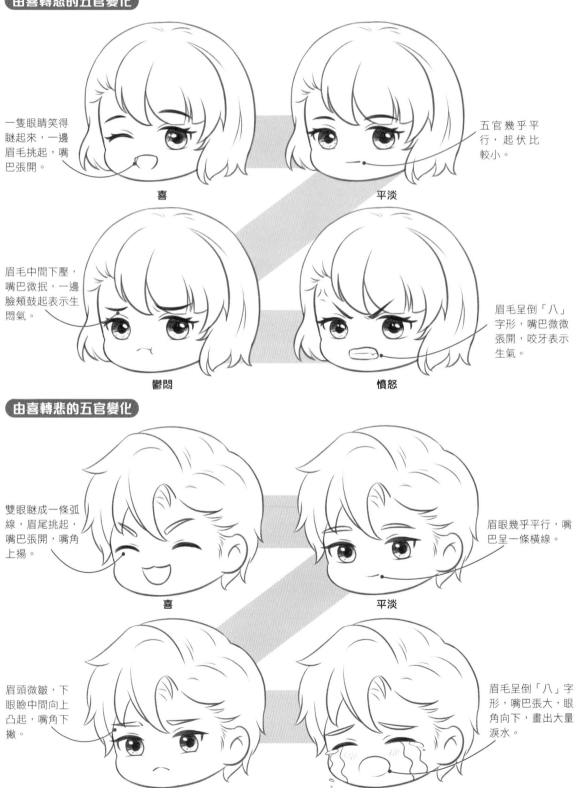

一隻眼睛笑得瞇起來，一邊眉毛挑起，嘴巴張開。

喜

五官幾乎平行，起伏比較小。

平淡

眉毛中間下壓，嘴巴微抿，一邊臉頰鼓起表示生悶氣。

鬱悶

眉毛呈倒「八」字形，嘴巴微微張開，咬牙表示生氣。

憤怒

由喜轉悲的五官變化

雙眼瞇成一條弧線，眉尾挑起，嘴巴張開，嘴角上揚。

喜

眉眼幾乎平行，嘴巴呈一條橫線。

平淡

眉頭微皺，下眼瞼中間向上凸起，嘴角下撇。

憂傷

眉毛呈倒「八」字形，嘴巴張大，眼角向下，畫出大量淚水。

悲痛

開心的表情

開心是 Q 版人物常見的情緒之一，可表露出人物內心的喜悅，通常透過眉眼與嘴巴的變化表現。

簡介開心表情

人物在開心時，眉毛上翹的幅度會隨著開心的程度加大，五官會相應地發生變化。

開心表情的特點

眉毛整體向上彎曲，且臉部肌肉會向上擠壓，因此上下眼瞼中間會向上凸起。

嘴巴張開，向兩側拉伸，嘴角上揚。

繪畫拓展 Outward Bound

添加開心表情的特效

在眼角處繪製淚花，增強開心的誇張效果。

人物非常開心時，可用傾斜的 V 形表現因大笑而緊閉的眼睛。

不同程度的開心表現

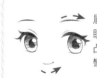

眉毛微彎，上眼瞼微微向上凸，嘴巴用彎彎的弧線表示。

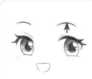

眉毛彎曲幅度增大，嘴巴張開，臉頰出現紅暈。

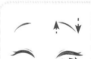

眉頭上挑、眉尾往下，眼睛會不自覺地瞇起，用向上凸起的弧線繪製。

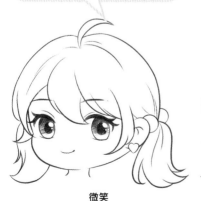

微笑

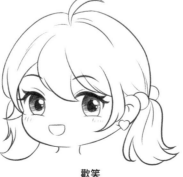

歡笑

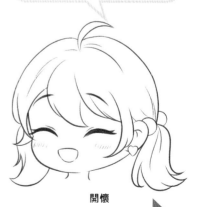

開懷

開心程度遞增

63

各種開心的表情 | 人在開心時會流露不同的笑容。雖然都是笑容，但男孩子與女孩子笑的方式也有所不同。

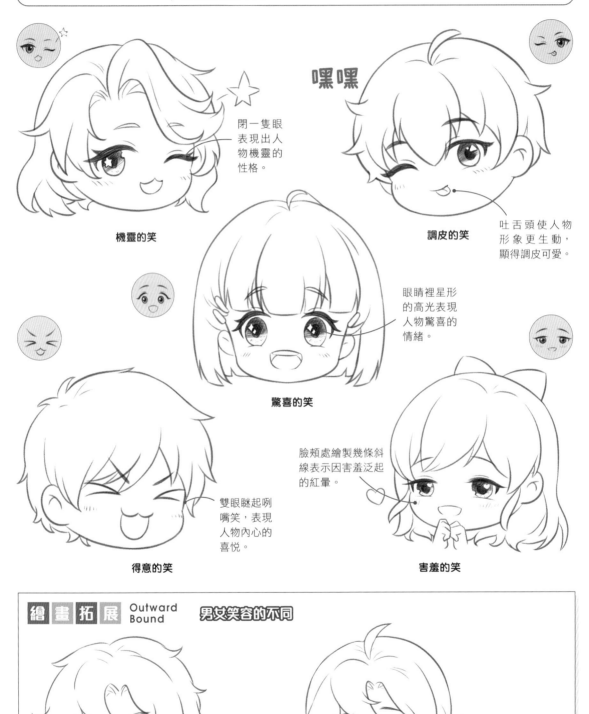

嘿嘿

閉一隻眼表現出人物機靈的性格。

機靈的笑

吐舌頭使人物形象更生動，顯得調皮可愛。

調皮的笑

眼睛裡星形的高光表現人物驚喜的情緒。

驚喜的笑

臉頰處繪製幾條斜線表示因害羞泛起的紅暈。

雙眼瞇起咧嘴笑，表現人物內心的喜悅。

得意的笑

害羞的笑

繪畫拓展 Outward Bound **男女笑容的不同**

男孩子的笑容可畫出露齒的樣子，顯得人物更加開朗。

男孩子的笑容

女孩子較靦腆害羞，畫出簡單的微笑即可。

女孩子的笑容

生氣的表情

人物有負面情緒時，常表現出生氣的表情。Q 版人物生氣的表情會比正常人物更加誇張。

簡介生氣表情 | 人物生氣時，眉眼向中心聚攏、緊皺眉頭、嘴巴張大，表現內心的怒火。

生氣表情的特點

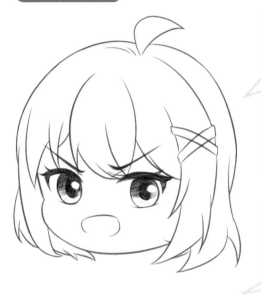

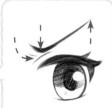

眉頭下壓靠近眼睛，眉尾上挑，眼睛瞪大，瞳孔突出。

嘴角下壓，張開的形狀用一個圓潤的梯形來表現。

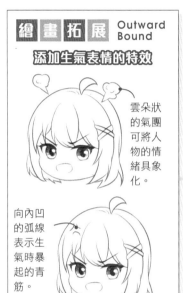

繪畫拓展 Outward Bound

添加生氣表情的特效

雲朵狀的氣團可將人物的情緒具象化。

向內凹的弧線表示生氣時暴起的青筋。

不同程度的生氣表現

眉毛呈倒「八」字形，嘴角向下撇。

眉心聚攏，嘴巴咬牙切齒。

眼睛可簡化為沒有眼白的半圓，嘴巴張大。

生氣

惱怒

惱火

生氣程度遞增

各種生氣的表情

人物生氣時會有各式各樣的表情，繪製時除了讓五官發生變化，還可以藉助特效增強情緒的表達。

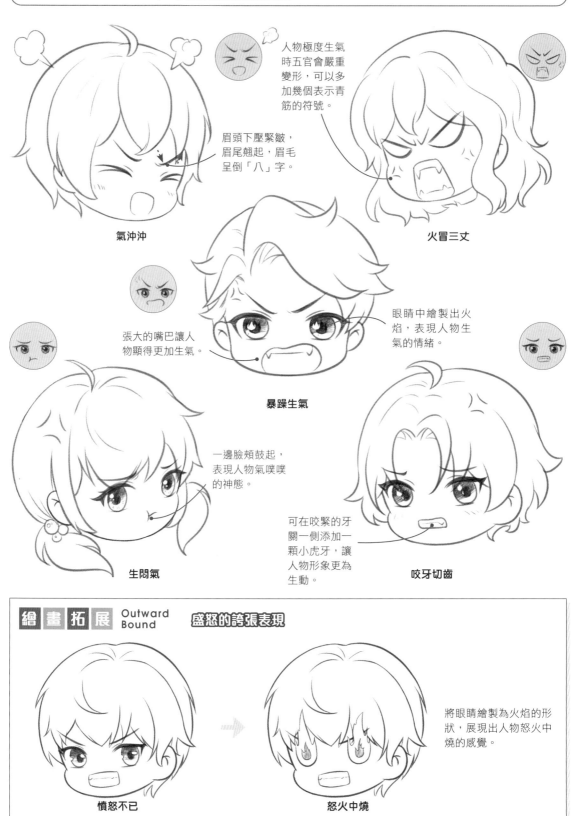

人物極度生氣時五官會嚴重變形，可以多加幾個表示青筋的符號。

眉頭下壓緊皺，眉尾翹起，眉毛呈倒「八」字。

氣沖沖

火冒三丈

張大的嘴巴讓人物顯得更加生氣。

眼睛中繪製出火焰，表現人物生氣的情緒。

暴躁生氣

一邊臉頰鼓起，表現人物氣嘟嘟的神態。

可在咬緊的牙關一側添加一顆小虎牙，讓人物形象更為生動。

生悶氣

咬牙切齒

繪畫拓展 Outward Bound　盛怒的誇張表現

將眼睛繪製為火焰的形狀，展現出人物怒火中燒的感覺。

憤怒不已

怒火中燒

悲傷的表情

人物在遇到不開心的事情時，會產生傷心的情緒而露出悲傷的表情。可以繪製不同形態的淚水來表現出人物不同程度的悲傷情緒。

簡介悲傷表情

人物悲傷時眉毛通常向眉心聚攏，嘴角向下或嘴巴張開，此外，也可添加淚水作為輔助元素。

悲傷表情的特點

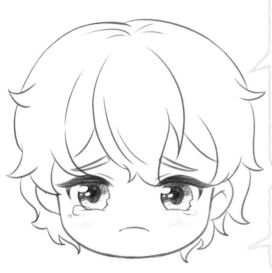

眉頭上翹，眉尾下垂，眉毛整體為一條斜弧線。眼睛向中間擠壓，眼角處帶有淚珠。

嘴巴兩端向下彎曲，整體呈向上凸起的弧線。

繪畫拓展 Outward Bound

添加悲傷表情的特效

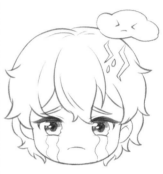

當人物哭泣時，可以在頭頂加一片打雷下雨的烏雲，這樣更能表達人物內心的悲傷情緒。

不同程度的悲傷表現

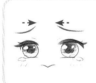

眉頭微微向中間聚攏，嘴巴以兩條短弧線繪製出抿著的狀態。

眉毛向下彎曲，靠近眼睛，眼角處可繪製流淌的淚水。

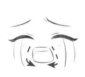

用弧線繪製緊閉的眼睛，嘴巴張大，淚水變多。

憂傷

悲傷

悲痛

悲傷程度遞增

各種悲傷的表情

在表現人物悲傷的情緒時，可用淚眼汪汪的表情和向下撇的嘴角來增添人物惹人憐愛的感覺。

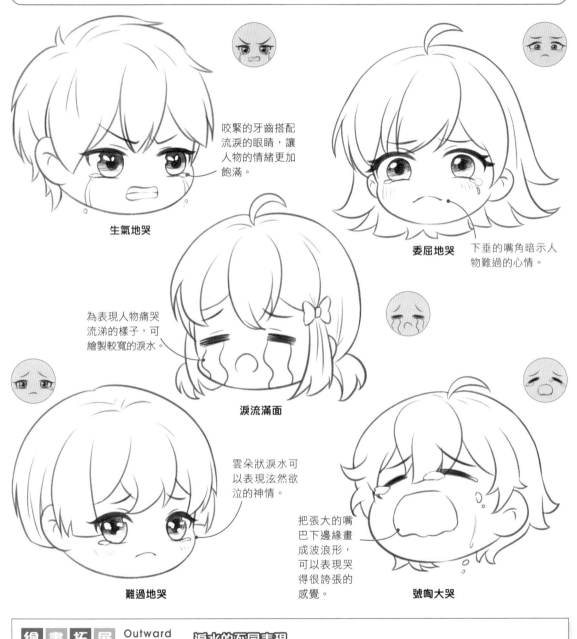

咬緊的牙齒搭配流淚的眼睛，讓人物的情緒更加飽滿。

生氣地哭

委屈地哭

下垂的嘴角暗示人物難過的心情。

為表現人物痛哭流涕的樣子，可繪製較寬的淚水。

淚流滿面

雲朵狀淚水可以表現泫然欲泣的神情。

把張大的嘴巴下邊緣畫成波浪形，可以表現哭得很誇張的感覺。

難過地哭

號啕大哭

繪畫拓展 Outward Bound

淚水的不同表現

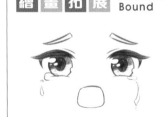

圓形淚水

圓形淚水滾落時會在臉部形成一條長弧線軌跡。

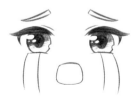

長條形淚水

長條形淚水由兩條有一定間隔的弧線組成。

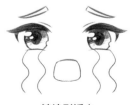

波浪形淚水

波浪形淚水常用於表現誇張的Q版表情。

Q 版人物在遇到難以理解的問題時，會露出疑惑的表情，這時眉毛會出現豐富的變化。

簡介疑惑表情 | 人物感到疑惑時，通常會挑起一邊眉毛，目光朝上，呈思考狀。

疑惑表情的特點

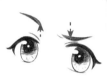

一邊眉毛正常彎曲，一邊眉毛向上挑起，距眼睛較遠，兩者呈不對稱狀。

一邊嘴角向下撇，嘴巴整體呈斜線向內彎曲。

繪畫拓展 Outward Bound

添加疑惑表情的特效

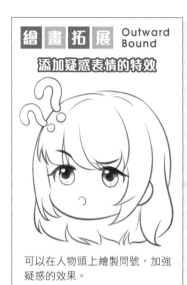

可以在人物頭上繪製問號，加強疑惑的效果。

不同程度的疑惑表現

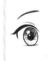 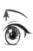

眉頭輕微上揚，眼睛微微睜大。

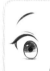

眉毛挑起，眼睛睜大，瞳孔遠離上眼瞼，嘴巴微張。

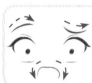

一邊眉毛挑起，一邊眉毛下壓，瞳孔縮小為一點，嘴巴張大。

稍有疑惑

茫然不解

十分疑惑

疑惑程度遞增

各種疑惑的表情

人物在遇到不同的疑問時，表現出來的表情也會有所不同，不同程度的疑惑可以透過五官的不同變化來表現。

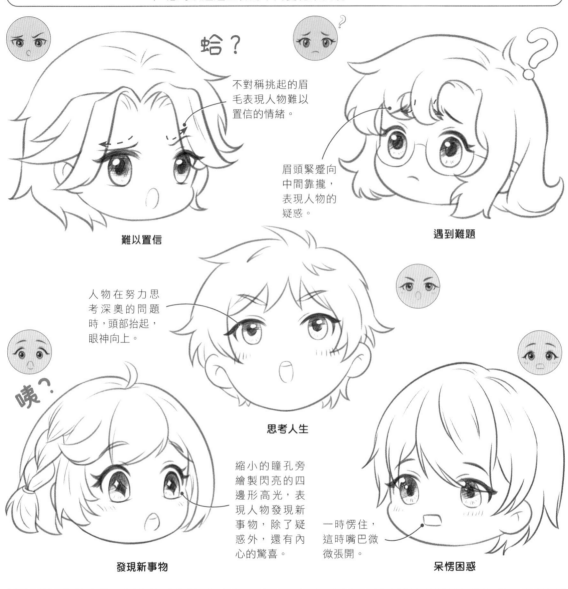

蛤？

不對稱挑起的眉毛表現人物難以置信的情緒。

難以置信

眉頭緊蹙向中間靠攏，表現人物的疑惑。

遇到難題

人物在努力思考深奧的問題時，頭部抬起，眼神向上。

思考人生

咦？

縮小的瞳孔旁繪製閃亮的四邊形高光，表現人物發現新事物，除了疑惑外，還有內心的驚喜。

發現新事物

一時愣住，這時嘴巴微微張開。

呆愣困惑

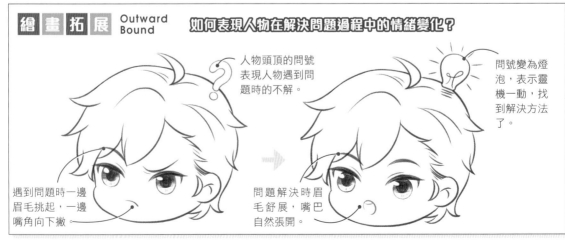

繪畫拓展 Outward Bound

如何表現人物在解決問題過程中的情緒變化？

人物頭頂的問號表現人物遇到問題時的不解。

問號變為燈泡，表示靈機一動，找到解決方法了。

遇到問題時一邊眉毛挑起，一邊嘴角向下撇。

問題解決時眉毛舒展，嘴巴自然張開。

驚訝的表情

人物在受到較大的刺激時，會產生驚訝、驚嚇甚至驚恐的情緒，受不同程度的刺激所表現出來的表情也會有所不同。

簡介驚訝表情 | 當人物感到驚訝時，會睜大眼睛，連帶增加眉眼間距，縮小瞳孔。

驚訝表情的特點

眉毛呈倒「八」字形，眉頭向上，眉尾向下，遠離眼睛，且眼睛睜大，瞳孔縮小。

嘴巴不自覺地張開，嘴角向下微垂。

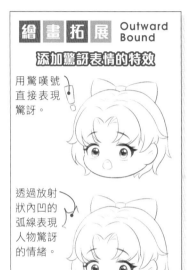

繪畫拓展 Outward Bound

添加驚訝表情的特效

用驚嘆號直接表現驚訝。

透過放射狀內凹的弧線表現人物驚訝的情緒。

不同程度的驚訝表現

眉毛上挑，瞳孔縮小，嘴巴圓張。

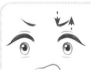

眉頭下壓，眉尾上揚，瞳孔縮得更小，嘴巴張得更大。

瞳孔縮小為一點，嘴巴誇張地變為近似矩形。

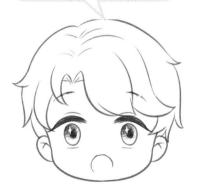

有些驚訝

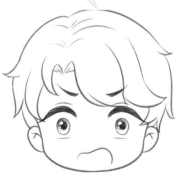

瞠目結舌

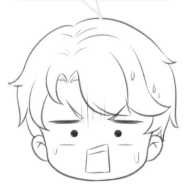

大驚失色

驚訝程度遞增 ➤

各種驚訝的表情 | 人物在面對不同程度的刺激時，所表現出來的驚訝表情也有所不同。可在人物周圍添加驚嘆號等特效增強人物情緒。

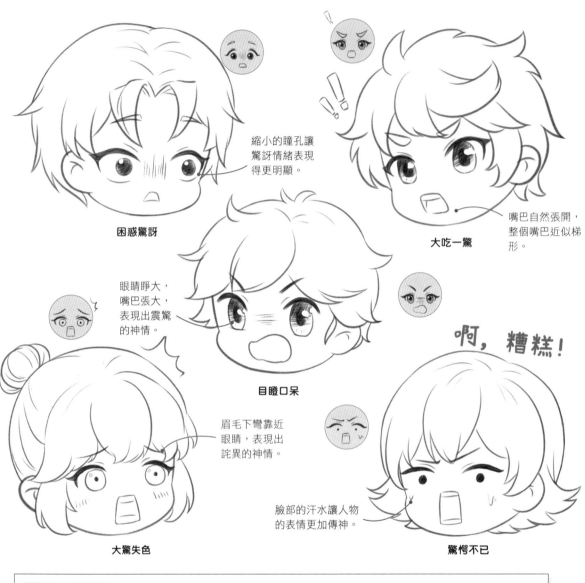

縮小的瞳孔讓驚訝情緒表現得更明顯。

困惑驚訝

嘴巴自然張開，整個嘴巴近似梯形。

大吃一驚

眼睛睜大，嘴巴張大，表現出震驚的神情。

目瞪口呆

眉毛下彎靠近眼睛，表現出詫異的神情。

大驚失色

啊，糟糕！

臉部的汗水讓人物的表情更加傳神。

驚愕不已

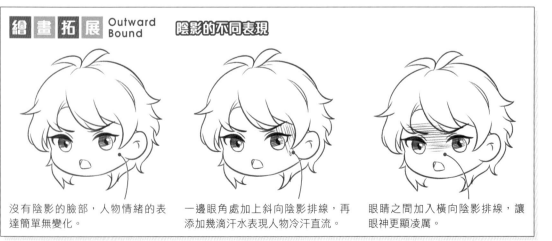

繪畫拓展 Outward Bound　陰影的不同表現

沒有陰影的臉部，人物情緒的表達簡單無變化。

一邊眼角處加上斜向陰影排線，再添加幾滴汗水表現人物冷汗直流。

眼睛之間加入橫向陰影排線，讓眼神更顯凌厲。

表情包隨手畫

多元素結合可產生各式各樣可愛的表情包。

女性

好痛！

答對了！

好酸……

真驚喜！

來看好戲！

不知道呀

呼呼呼……

可憐兮兮

用意念畫畫

我看看……

加油

送你一朵小花

男性

思考中……

呆若木雞

嗚嗚嗚……

求摸摸！

窮困潦倒

白飯控

在嗎？

好搞笑！

拒絕！

可憐無助

吐舌頭

嫌棄……

2
小小的身體也能擄獲人心

用豆子記憶軀幹

Q 版人物的身體省略很多細節，只保留重要結構，四肢短粗，遠看就像粒豆子。因此，我們可以透過豆子來記憶。

Q 版豆子軀幹

軀幹簡化後，從正面看，肩膀變窄並下垂，胯部成為軀幹最寬的地方，軀幹整體上窄下寬；從側面看，脊椎彎曲，腰部後方凹陷。最終軀幹整體形成一個不規則的豆子形狀。

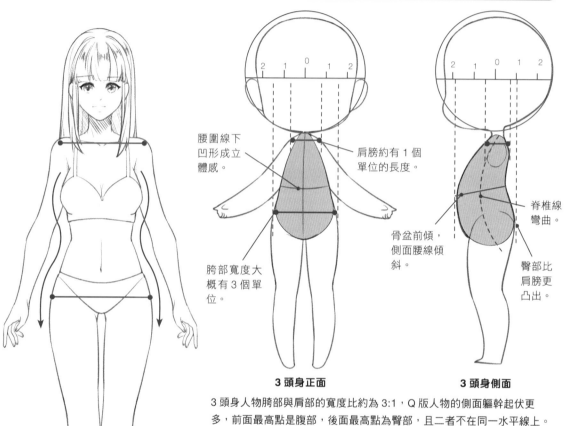

腰圍線下凹形成立體感。

肩膀約有 1 個單位的長度。

胯部寬度大概有 3 個單位。

骨盆前傾，側面腰線傾斜。

脊椎線彎曲。

臀部比肩膀更凸出。

3 頭身正面

3 頭身側面

3 頭身人物胯部與肩部的寬度比約為 3:1，Q 版人物的側面軀幹起伏更多，前面最高點是腹部，後面最高點為臀部，且二者不在同一水平線上。

6.5 頭身

正常比例的人物肩膀與胯部大致同寬，腰部最細。

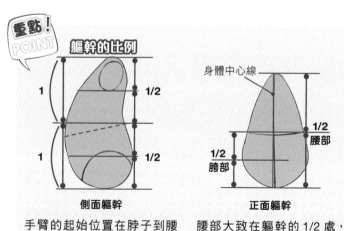

重點！POINT

軀幹的比例

1

1/2

1

1/2

身體中心線

1/2 腰部

1/2 胯部

側面軀幹

正面軀幹

手臂的起始位置在脖子到腰部的 1/2 處，大腿大約在腰部到軀幹底部的 1/2 處。

腰部大致在軀幹的 1/2 處，胯部則在腰部到軀幹底部的 1/2 處。

軀幹的起伏

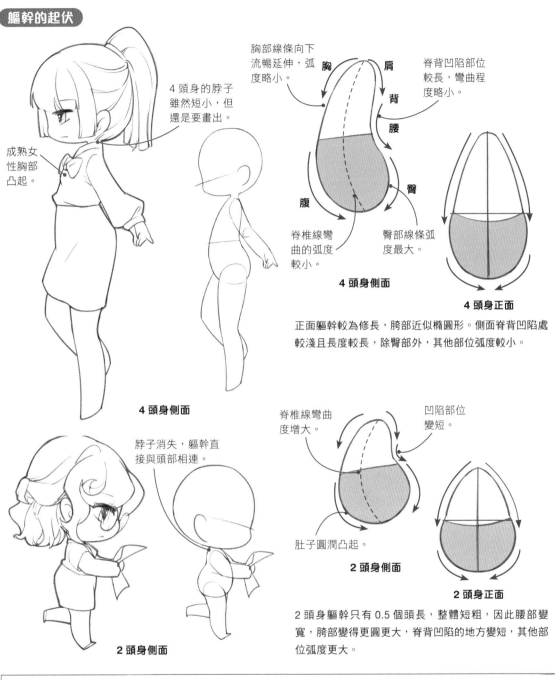

4頭身的脖子雖然短小，但還是要畫出。

成熟女性胸部凸起。

4頭身側面

胸部線條向下流暢延伸，弧度略小。

胸　肩

背

腹　腰

臀

脊椎線彎曲的弧度較小。

臀部線條弧度最大。

脊背凹陷部位較長，彎曲程度略小。

4頭身側面

4頭身正面

正面軀幹較為修長，胯部近似橢圓形。側面脊背凹陷處較淺且長度較長，除臀部外，其他部位弧度較小。

脖子消失，軀幹直接與頭部相連。

2頭身側面

脊椎線彎曲度增大。

凹陷部位變短。

肚子圓潤凸起。

2頭身側面

2頭身正面

2頭身軀幹只有0.5個頭長，整體短粗，因此腰部變寬，胯部變得更圓更大，脊背凹陷的地方變短，其他部位弧度更大。

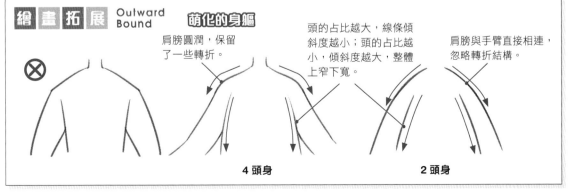

繪畫拓展 Outward Bound　萌化的身軀

⊗

肩膀圓潤，保留了一些轉折。

頭的占比越大，線條傾斜度越小；頭的占比越小，傾斜度越大，整體上窄下寬。

肩膀與手臂直接相連，忽略轉折結構。

4頭身　　　**2頭身**

77

小小的身體也有性別之分

Q 版人物的身體以表現可愛感為主，圓潤的外輪廓是其獨有的特點。注意，簡化後的身體，男性與女性也有所不同。

Q 版男女身材的不同
Q 版男女的胸部和腰部有明顯的弧度變化，繪製時要根據性別使用不同線條。

男女的身體展示

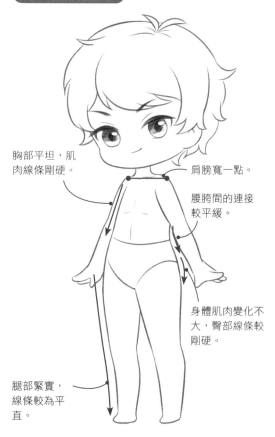

胸部平坦，肌肉線條剛硬。

肩膀寬一點。

腰胯間的連接較平緩。

身體肌肉變化不大，臀部線條較剛硬。

腿部緊實，線條較為平直。

Q 版男性身體

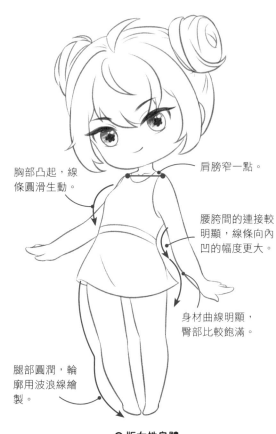

胸部凸起，線條圓滑生動。

肩膀窄一點。

腰胯間的連接較明顯，線條向內凹的幅度更大。

身材曲線明顯，臀部比較飽滿。

腿部圓潤，輪廓用波浪線繪製。

Q 版女性身體

重點！POINT 男女身材的特點對比

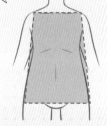

男性軀幹可以視為一個梯形，上窄下寬，腰部曲線不明顯。

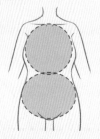

女性軀幹可以視為兩個圓形的組合，胸部和腰部曲線明顯。

男性側面胸部與腹部連成一條完整的弧線，腰部較寬，臀部較平坦。

女性側面胸部與腹部之間弧度變化較大，腰部較窄，臀部較圓潤。

畫出柔軟的小手

Q 版手部也是正常手部的簡化。想畫出柔軟的小手,需要先了解它與正常手部的不同之處,並以圓滑飽滿的線條繪製出它可愛的形狀。

Q 版手部的特點 | Q 版的手與正常比例的比起來更加短小,整體結構簡化,顯得非常軟萌。

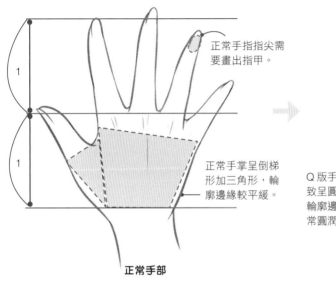

正常手指指尖需要畫出指甲。

正常手掌呈倒梯形加三角形,輪廓邊緣較平緩。

正常手部

正常比例的手指與手掌長度比約為 1:1,手指長度與手掌長度相當,指尖較尖,手指輪廓起伏明顯。

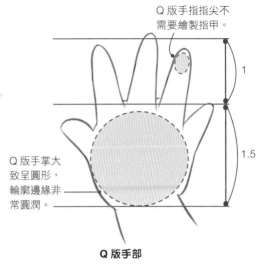

Q 版手指指尖不需要繪製指甲。

Q 版手掌大致呈圓形,輪廓邊緣非常圓潤。

Q 版手部

Q 版人物的手指與手掌長度比約為 1:1.5,手指長度比手掌長度短,指尖圓潤,手指輪廓起伏變化小。

Q 版手部的繪製步驟

1 繪製一個不規則的圓形代表手掌。

2 圍繞圓形畫 5 條不同方向的短線表示手指。

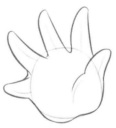

3 畫出手掌的外輪廓,添加手部肌肉。

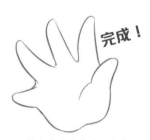

完成!

4 擦去之前的草稿,保留乾淨的手部線條。

繪畫拓展 Outward Bound | 不同的手部動作

幾根手指併在一起時,中間的縫隙可以省略不畫。

從斜側面觀察時,指尖連成一條弧線。

握拳時 4 根手指連成一個整體。

指尖彎曲時可用短弧線表示堆積的肌肉。

可用直線繪製剪刀手伸直的手指。

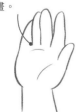

第31課 四肢的變形與簡化

理解身體結構是正確繪製人體的基礎，Q 版人物的身體是以正常比例的人體為基礎，進行變形與簡化。

上肢的變形與簡化

Q 版人物上肢的肌肉起伏和骨骼關節與正常比例人物相比簡單很多。

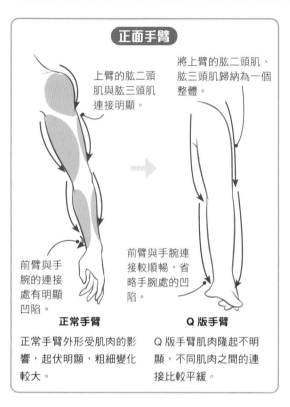

正面手臂

上臂的肱二頭肌與肱三頭肌連接明顯。

將上臂的肱二頭肌、肱三頭肌歸納為一個整體。

前臂與手腕的連接處有明顯凹陷。

前臂與手腕連接較順暢，省略手腕處的凹陷。

正常手臂
正常手臂外形受肌肉的影響，起伏明顯，粗細變化較大。

Q 版手臂
Q 版手臂肌肉隆起不明顯，不同肌肉之間的連接比較平緩。

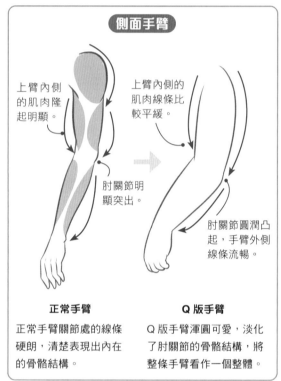

側面手臂

上臂內側的肌肉隆起明顯。

上臂內側的肌肉線條比較平緩。

肘關節明顯突出。

肘關節圓潤凸起，手臂外側線條流暢。

正常手臂
正常手臂關節處的線條硬朗，清楚表現出內在的骨骼結構。

Q 版手臂
Q 版手臂渾圓可愛，淡化了肘關節的骨骼結構，將整條手臂看作一個整體。

多種上肢動作的簡化

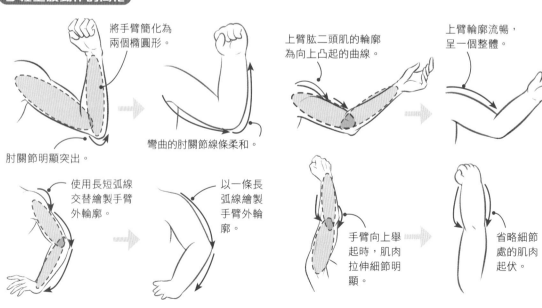

將手臂簡化為兩個橢圓形。

肘關節明顯突出。

彎曲的肘關節線條柔和。

使用長短弧線交替繪製手臂外輪廓。

以一條長弧線繪製手臂外輪廓。

上臂肱二頭肌的輪廓為向上凸起的曲線。

上臂輪廓流暢，呈一個整體。

手臂向上舉起時，肌肉拉伸細節明顯。

省略細節處的肌肉起伏。

下肢的變形與簡化 | 省掉關節與使用圓潤線條，讓繪製 Q 版人物的下肢更容易。

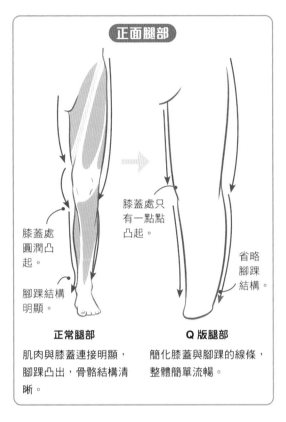

正面腿部

膝蓋處只有一點點凸起。

膝蓋處圓潤凸起。

腳踝結構明顯。

省略腳踝結構。

正常腿部

肌肉與膝蓋連接明顯，腳踝凸出，骨骼結構清晰。

Q 版腿部

簡化膝蓋與腳踝的線條，整體簡單流暢。

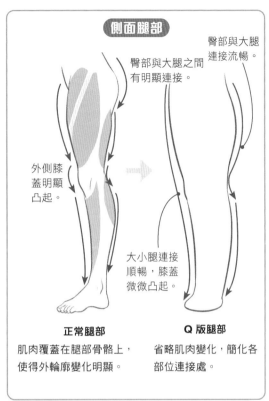

側面腿部

臀部與大腿連接流暢。

臀部與大腿之間有明顯連接。

外側膝蓋明顯凸起。

大小腿連接順暢，膝蓋微微凸起。

正常腿部

肌肉覆蓋在腿部骨骼上，使得外輪廓變化明顯。

Q 版腿部

省略肌肉變化，簡化各部位連接處。

多種下肢動作的簡化

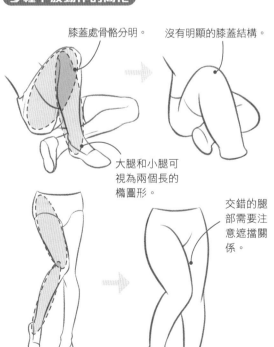

膝蓋處骨骼分明。

沒有明顯的膝蓋結構。

大腿和小腿可視為兩個長的橢圓形。

交錯的腿部需要注意遮擋關係。

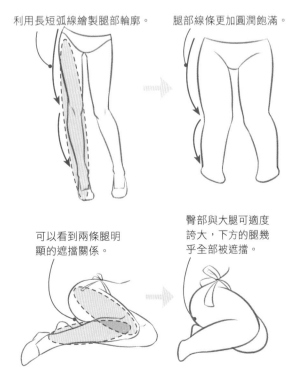

利用長短弧線繪製腿部輪廓。

腿部線條更加圓潤飽滿。

可以看到兩條腿明顯的遮擋關係。

臀部與大腿可適度誇大，下方的腿幾乎全部被遮擋。

明明是 Q 版，卻一點也不可愛……

圓潤的身軀、鼓起的臉頰、軟萌的四肢都是使 Q 版人物更加可愛的關鍵要素。在繪製時需要經常注意人物的比例，不能為了追求可愛而忘記正確的比例。同時應注意線條的使用，圓潤的弧線是 Q 版人物的標配。

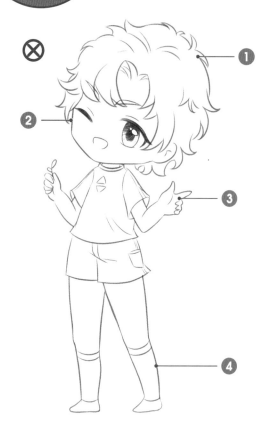

出錯點

1. 頭部結構錯誤，沒有繪製出正確的圓形頭骨。

2. 臉頰的線條太過生硬，不夠圓潤，沒有畫出人物圓嘟嘟的臉。

3. 四肢不夠飽滿，手指太細，不符合 Q 版人物手部軟萌的特點。

4. 腿部過長，人體比例錯誤，沒有展現出 Q 版人物的可愛。

案例修改

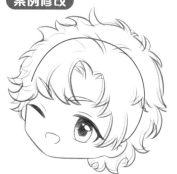

1 根據正確的圓形頭骨畫出髮型。

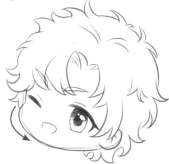

2 用柔軟的弧線畫出 Q 彈的臉頰。

繪畫拓展 Outward Bound

Q 版人物頭部的正確畫法

Q 版人物頭部就像一個壓扁的橢圓形麵團。因此沒有尖尖的下巴，只有鼓起的臉頰。

用圓潤的弧線表示 Q 版人物臉部的轉折，比用帶有轉折的直線更能顯示人物的可愛。

正面的頭部上圍比臉頰寬，比窄頭或等寬的頭部更可愛。

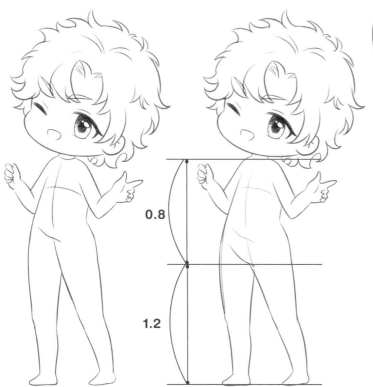

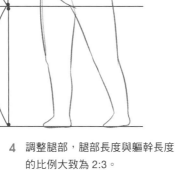

重點！
POINT

適合 Q 版人物的腿長

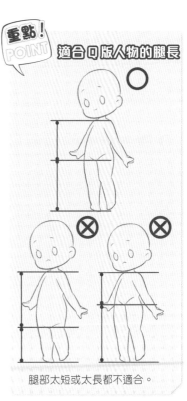

腿部太短或太長都不適合。

3 　將修改後的頭部與軀幹及四肢
　　結合。

4 　調整腿部，腿部長度與軀幹長度
　　的比例大致為 2:3。

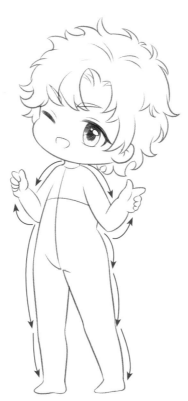

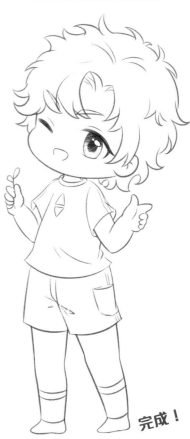

完成！

5 　修改人物的四肢與手部，將手臂
　　和腿都適當加粗一點，用小弧線
　　畫出短圓的手指。

6 　繪製軀幹，注意長短弧線結合
　　使用。

7 　為人物畫上衣物，擦去被遮擋的
　　身體線條。

Q版也需要畫關節人嗎？

繪製人物時，關節人可幫助我們更容易理解身體各部位的連接，同時也能使畫出來的人物充滿立體感。

Q版人體中的幾何形狀
將人體歸納為簡單的幾何形狀，更能表現人物的立體感。

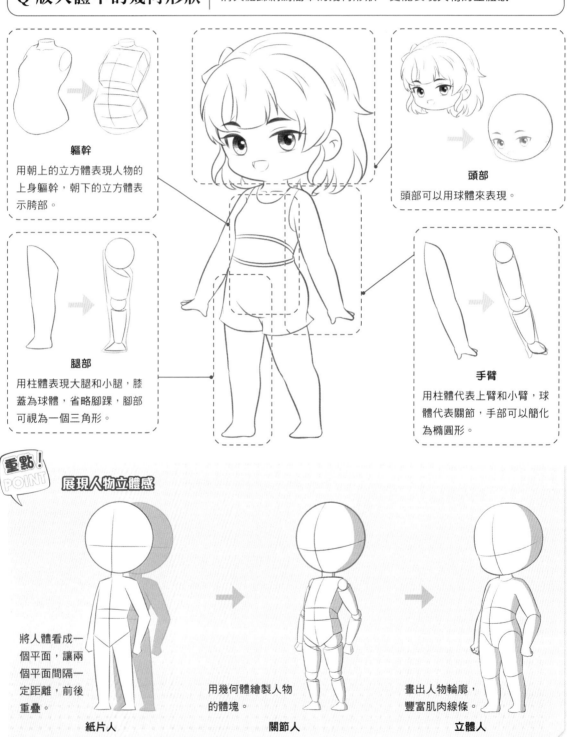

軀幹

用朝上的立方體表現人物的上身軀幹，朝下的立方體表示胯部。

頭部

頭部可以用球體來表現。

腿部

用柱體表現大腿和小腿，膝蓋為球體，省略腳踝，腳部可視為一個三角形。

手臂

用柱體代表上臂和小臂，球體代表關節，手部可以簡化為橢圓形。

重點！POINT 展現人物立體感

將人體看成一個平面，讓兩個平面間隔一定距離，前後重疊。

紙片人

用幾何體繪製人物的體塊。

關節人

畫出人物輪廓，豐富肌肉線條。

立體人

透過關節人來繪製人物 | 調整頸部、肩膀、手肘、腰部和膝蓋等可以活動的關節,就可以讓關節人做出各式各樣的動作。

改變關節創造出靈活的動作

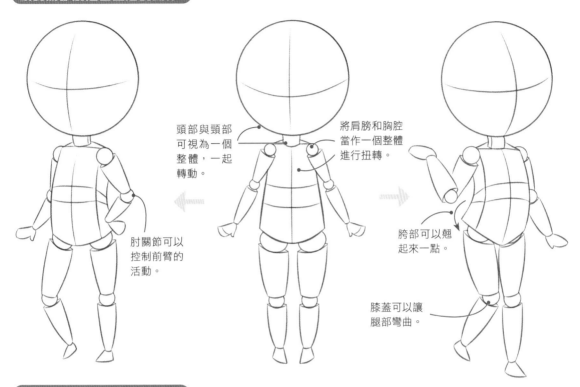

頭部與頸部可視為一個整體,一起轉動。

將肩膀和胸腔當作一個整體進行扭轉。

肘關節可以控制前臂的活動。

胯部可以翹起來一點。

膝蓋可以讓腿部彎曲。

用關節人形繪製人物的方法

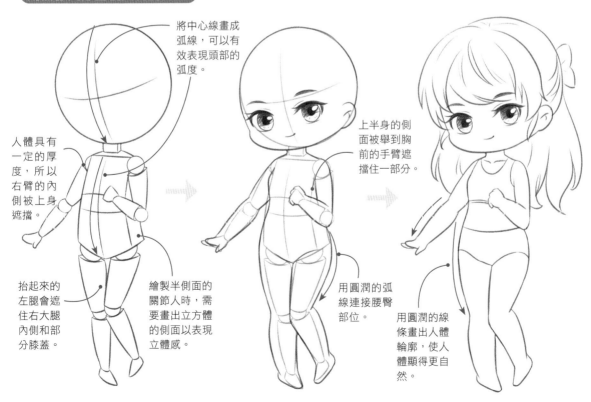

將中心線畫成弧線,可以有效表現頭部的弧度。

人體具有一定的厚度,所以右臂的內側被上身遮擋。

上半身的側面被舉到胸前的手臂遮擋住一部分。

抬起來的左腿會遮住右大腿內側和部分膝蓋。

繪製半側面的關節人時,需要畫出立方體的側面以表現立體感。

用圓潤的弧線連接腰臀部位。

用圓潤的線條畫出人體輪廓,使人體顯得更自然。

正面身體的繪製技巧

想要畫出一個完整的人物，就要靈活掌握頭部、軀幹與四肢的自然銜接方法，別忘了還要注意男女身材的不同。

男女正面身體特徵

雖然 Q 版人物的身體線條起伏變化不大，但還是會保留最基本的性別特點。

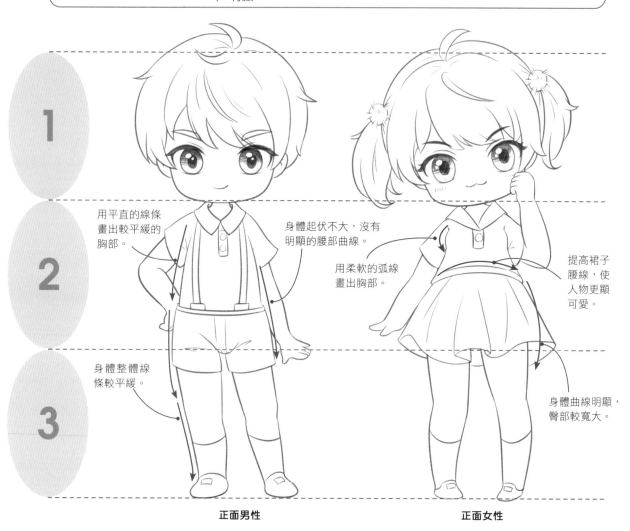

1

2

用平直的線條畫出較平緩的胸部。

身體起伏不大，沒有明顯的腰部曲線。

用柔軟的弧線畫出胸部。

提高裙子腰線，使人物更顯可愛。

3

身體整體線條較平緩。

身體曲線明顯，臀部較寬大。

正面男性　　　　　　　　　正面女性

繪畫拓展 Outward Bound

男女的不同站姿

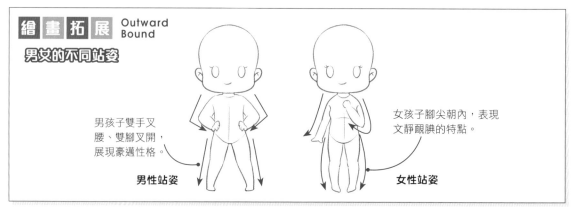

男孩子雙手叉腰、雙腳叉開，展現豪邁性格。

女孩子腳尖朝內，表現文靜靦腆的特點。

男性站姿　　　　　　　　　**女性站姿**

正面女性繪製實例 | 在繪製 Q 版正面女性時，須留意女性的身體特點（如胸、腰、胯）間的曲線變化。

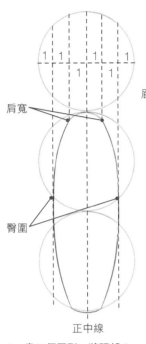

肩寬

臀圍

正中線

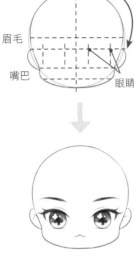

眉毛

嘴巴

眼睛

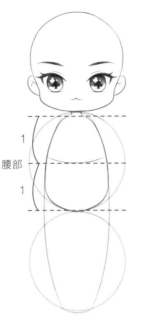

腰部

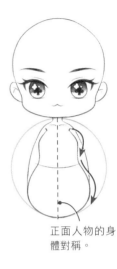

正面人物的身體對稱。

1 畫 3 個圓形，將頭部 6 等分，確定肩寬和臀圍，將頭部以下身體想成一個橢圓形。

2 根據比例繪製頭部和五官細節。

3 確定身體形狀，用柔軟的曲線畫出正面的豆子形軀幹，腰部位於上身的 1/2 處。

4 細化人物軀幹，注意女性的胸部和腰部呈自然的曲線。

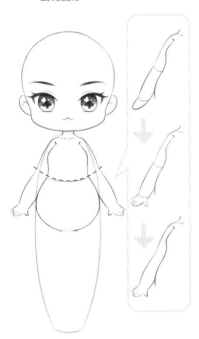

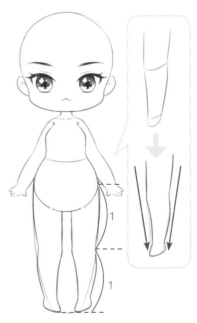

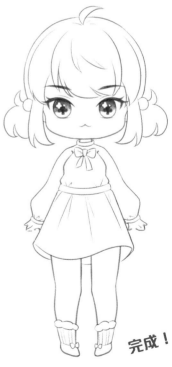

完成！

5 用弧線畫出手臂，肘關節與腰部在一條弧線上。注意繪製手部時，可分為大拇指與其他四指兩部分。

6 畫出下肢，注意大腿與小腿長度相等，腿部由上到下逐漸收窄。

7 為人物添加合適的髮型與衣物，擦去多餘線條，保留乾淨的線稿。

側面身體的繪製技巧

從人物的側面可以看到身體各部位的厚度,以及整個身體的曲線感。只有正確掌握各部位的變化,才能畫出具有節奏感的側身。

男女側面身體特徵 | 在繪製側面身體時,男女的最大不同處在於胸部和腰部。

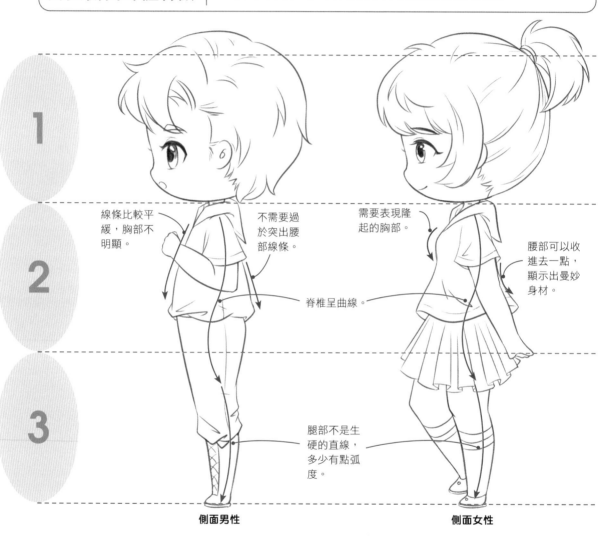

1

2

線條比較平緩,胸部不明顯。

不需要過於突出腰部線條。

需要表現隆起的胸部。

腰部可以收進去一點,顯示出曼妙身材。

脊椎呈曲線。

3

腿部不是生硬的直線,多少有點弧度。

側面男性　　　　　　　　側面女性

繪畫拓展 Outward Bound

讓側面站姿變得更生動

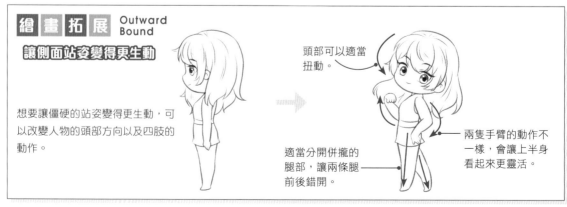

想要讓僵硬的站姿變得更生動,可以改變人物的頭部方向以及四肢的動作。

頭部可以適當扭動。

適當分開併攏的腿部,讓兩條腿前後錯開。

兩隻手臂的動作不一樣,會讓上半身看起來更靈活。

側面男性繪製實例 | 男性的側面身體輪廓沒有太多起伏變化，可用圓滾滾的肚子和翹起的屁股提高人物的可愛度。

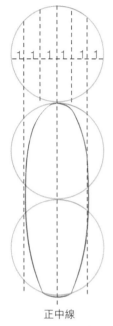

正中線

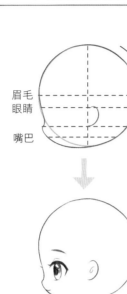

眉毛
眼睛

嘴巴

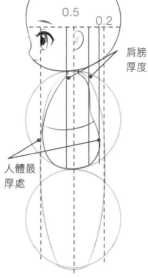

0.5 0.2

肩膀
厚度

人體最
厚處

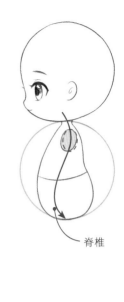

脊椎

1 和正面一樣，先畫3個圓形，確定人物比例。

2 依次繪製頭部輪廓和五官細節。

3 畫出軀幹的厚度，注意臀部向內收0.2的寬度，胸腔的起始位置在正中線向前0.5處。

4 確定手臂位置，注意表現上半身的曲線感。

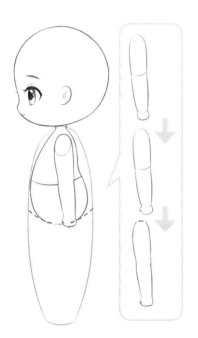

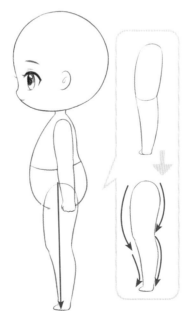

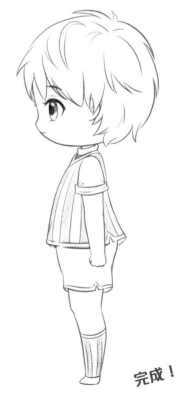

完成！

5 畫出放置於身體側面的手臂，注意手的位置與臀部在一條弧線上。

6 用弧線畫出腿部，注意腿部在軀幹的正中間，太靠前或太靠後都不行。

7 為人物添加髮型和服裝，擦去不必要的線條。

半側面身體的繪製技巧

繪製半側面的人物時，需要注意身體各部位的透視變化，以及手臂、腿部與軀幹之間的遮擋關係。

男女半側面身體特徵 | 想要繪製好看的半側面人物，需要精確掌握身體變化。

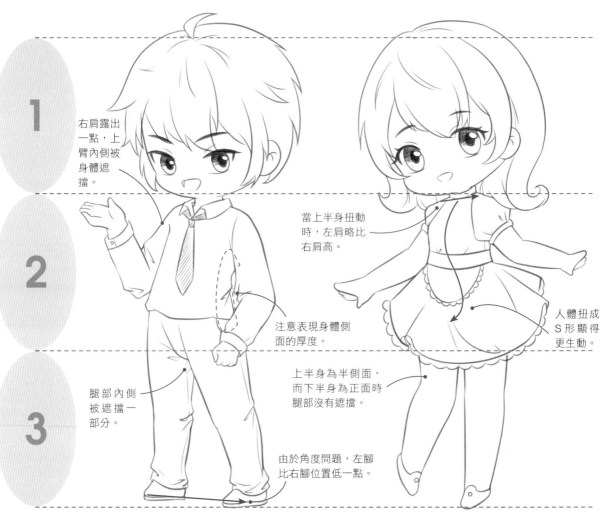

1

右肩露出一點，上臂內側被身體遮擋。

當上半身扭動時，左肩略比右肩高。

2

注意表現身體側面的厚度。

人體扭成S形顯得更生動。

腿部內側被遮擋一部分。

上半身為半側面，而下半身為正面時腿部沒有遮擋。

3

由於角度問題，左腳比右腳位置低一點。

半側面男性　　　　　　半側面女性

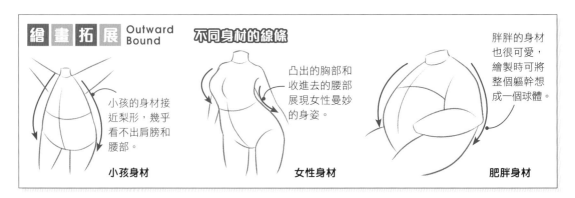

繪畫拓展 Outward Bound

不同身材的線條

小孩的身材接近梨形，幾乎看不出肩膀和腰部。

凸出的胸部和收進去的腰部展現女性曼妙的身姿。

胖胖的身材也很可愛，繪製時可將整個軀幹想成一個球體。

小孩身材　　　　　女性身材　　　　　肥胖身材

半側面女性繪製實例 | 繪製簡化後的 Q 版人物也要注意透視變化，才能畫出人物的立體感。

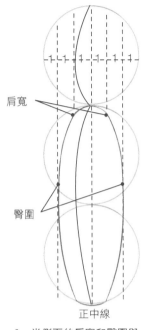

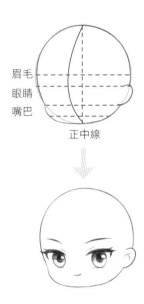

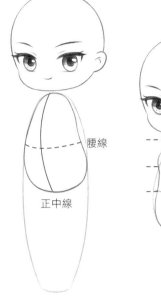

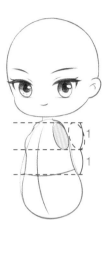

1　半側面的肩寬和臀圍與正面相比差別不大，正中線由原來的直線變為弧線。

2　畫出頭部及五官，注意半側面的頭部正中線也是一條弧線。

3　用豆子形狀畫出軀幹，注意表現女孩子圓潤小巧的肩膀及較寬的臀部。

4　細化軀幹，確定手臂根部的位置，位於上身的 1/2 處。

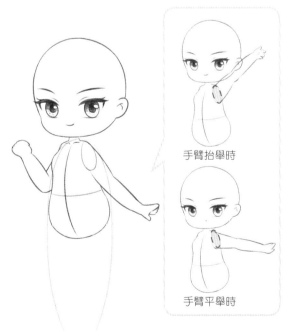

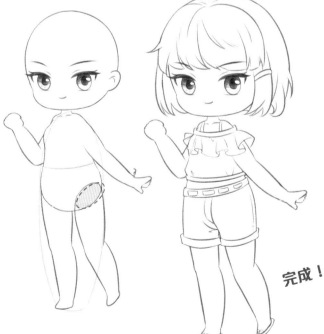

完成！

5　繪製兩條手臂，只要確定手臂根部的位置就可畫出各種動作。

6　繪製腿部，注意 Q 版人物的右腿根部會被遮擋，所以看不到。

7　為人物設計髮型與服裝，並擦去多餘線條。

背側身體的繪製技巧

不容易被觀察到的身體背側其實也充滿魅力，Q 版男孩子與女孩子的身體特點，即使從背側看也一目瞭然喔！

男女背側身體特徵

與正面相同，女孩子的背側身體線條會比男孩子的更富有節奏感。

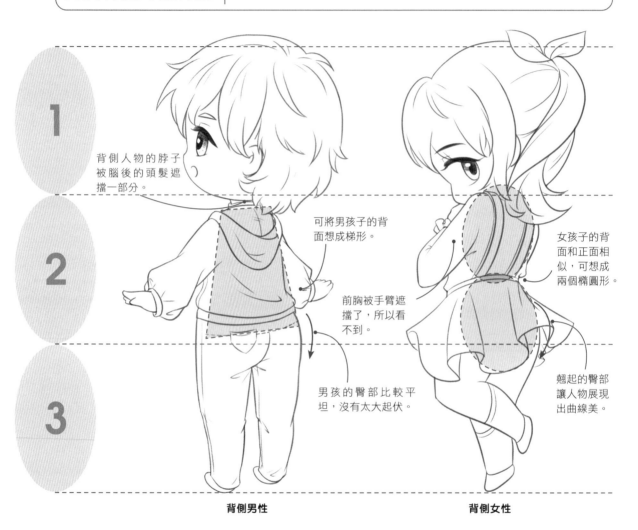

1

背側人物的脖子被腦後的頭髮遮擋一部分。

可將男孩子的背面想成梯形。

女孩子的背面和正面相似，可想成兩個橢圓形。

2

前胸被手臂遮擋了，所以看不到。

3

男孩的臀部比較平坦，沒有太大起伏。

翹起的臀部讓人物展現出曲線美。

背側男性　　　　　　　　背側女性

重點！ POINT

背側的人體動態

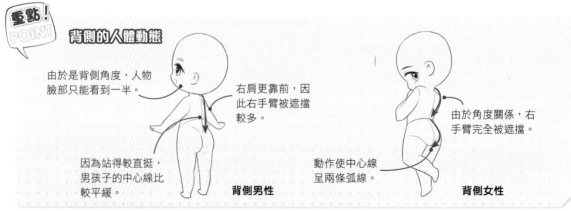

由於是背側角度，人物臉部只能看到一半。

右肩更靠前，因此右手臂被遮擋較多。

由於角度關係，右手臂完全被遮擋。

因為站得較直挺，男孩子的中心線比較平緩。

動作使中心線呈兩條弧線。

背側男性　　　　　　　　背側女性

仰視角度下的Q版人物

仰視角度下，人體各個部位都會有所變化，Q版人體比較圓潤，但當角度變化時，人物的五官及四肢都會發生形變。

仰視角度下的人體表現 | 仰視時，人體各部位會有不同變化。

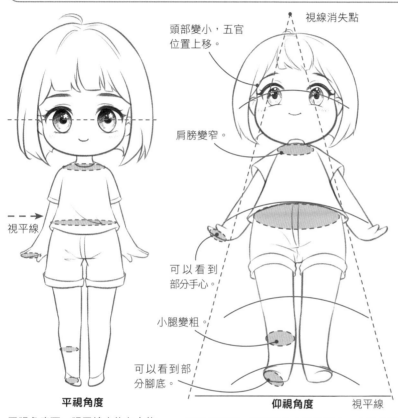

視線消失點

頭部變小，五官位置上移。

肩膀變窄。

可以看到部分手心。

小腿變粗。

可以看到部分腳底。

視平線

平視角度

平視角度下，視平線大約在人物的腰部位置，人體結構沒有產生形變。

仰視角度 視平線

仰視角度下，視平線在人物的下方，人物會產生上小下大的透視變化，一些人體結構的大小也會跟著改變。

在上窄下寬的立方體中繪製仰視角度下的Q版人物，能有效幫助我們展現人體結構和透視關係。

仰視角度下人體的局部變化

隨著仰視的角度不斷增加，人體結構也會發生變化。仰視角度越大，透視關係也就越明顯。

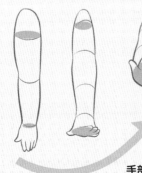

上臂橫截面越來越小。

上臂越來越短，小臂越來越長。

可以看到的手心面積越來越大。

手部仰視的角度逐漸增加

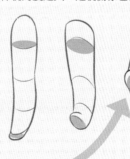

大腿越來越短，小腿越來越長。

小腿越來越粗。

可以看到的腳底面積越來越大。

腿部仰視的角度逐漸增加

俯視角度下的Q版人物

與仰視角度相反,俯視時,視線從上往下,人物會從頭到腳逐漸縮小,但不是單純地等比例縮小,還是要注意透視關係和人物的立體感。

俯視角度下的人體表現

俯視角度下的人體變化與仰視角度恰好相反,人物變得頭大腳小,人體的其他部位也隨之發生透視變化。

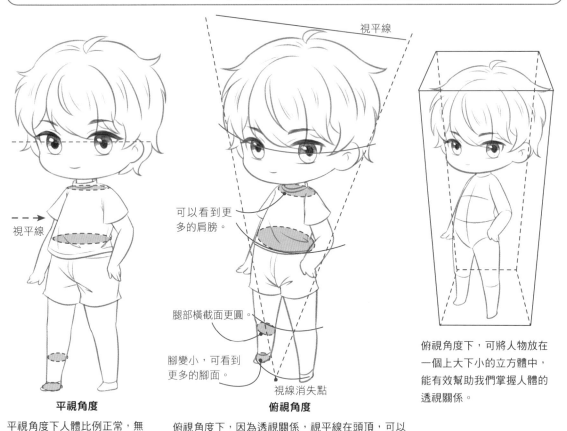

視平線

視平線

平視角度

平視角度下人體比例正常,無明顯透視變化。

可以看到更多的肩膀。

腿部橫截面更圓。

腳變小,可看到更多的腳面。

視線消失點

俯視角度

俯視角度下,因為透視關係,視平線在頭頂,可以看到較多的頭頂和軀幹、較少的腿部。

俯視角度下,可將人物放在一個上大下小的立方體中,能有效幫助我們掌握人體的透視關係。

重點! POINT

俯視角度下人體的局部變化

隨著俯視的角度增加,手部和腿部的透視關係也變得更明顯。

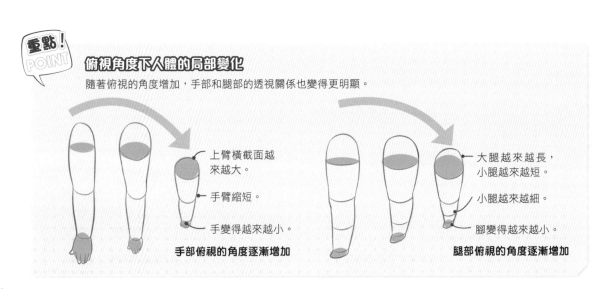

上臂橫截面越來越大。

手臂縮短。

手變得越來越小。

手部俯視的角度逐漸增加

大腿越來越長,小腿越來越短。

小腿越來越細。

腳變得越來越小。

腿部俯視的角度逐漸增加

2、3、4頭身仰視角度對比

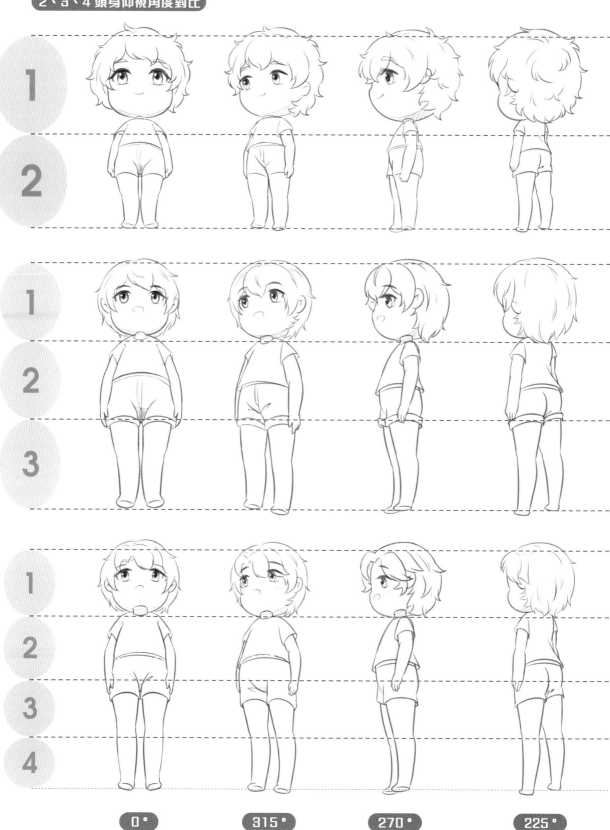

0°　315°　270°　225°

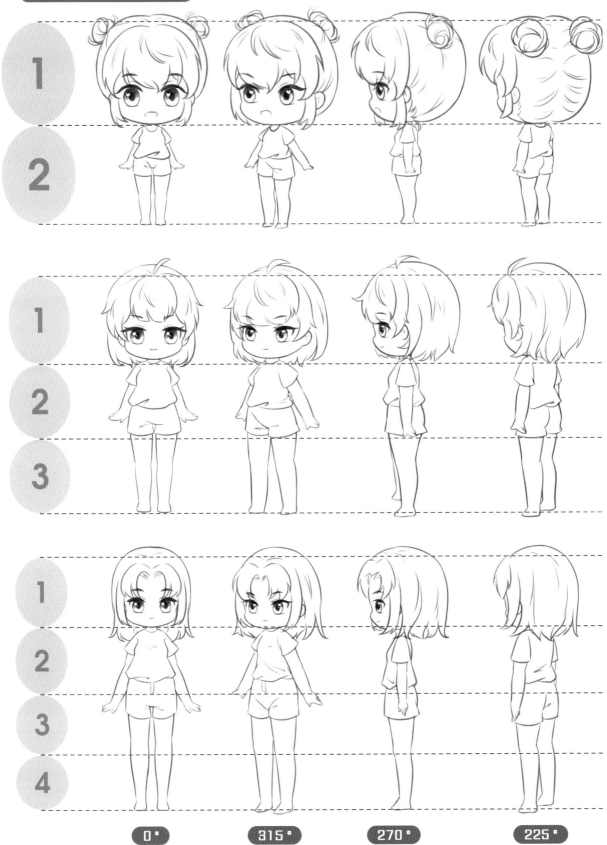

0°　　　315°　　　270°　　　225°

2、3、4 頭身俯視角度對比

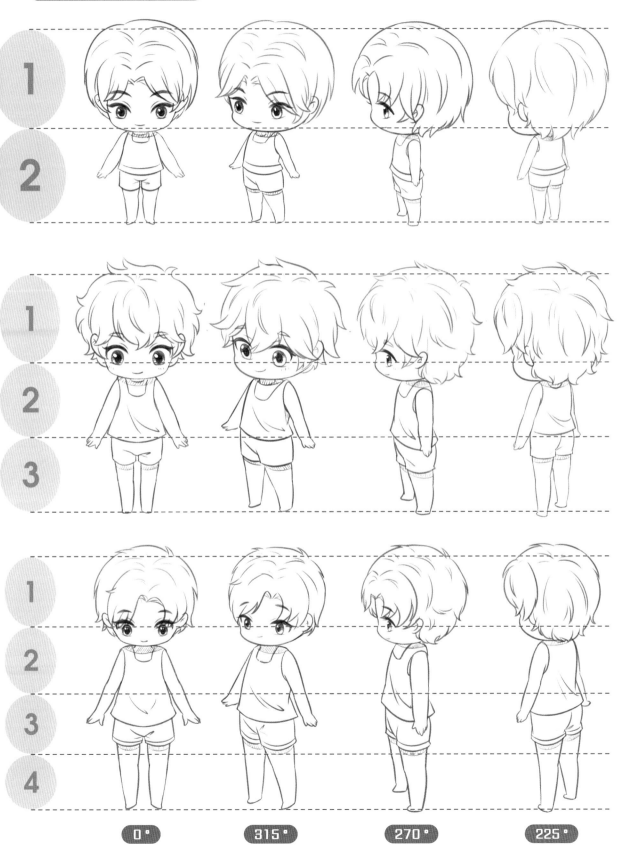

0°　　　315°　　　270°　　　225°

不同比例時，身體的活動範圍也不同

不同比例的 Q 版人物，其身體部位可活動的範圍也存在差異，需要根據其身體特點做出相應的調整。

不同部位的活動範圍
2、3、4 頭身人物的四肢和軀幹各不相同。人物如果四肢較長，其活動範圍會更大，可以做出的動作也就更多。

手部活動範圍

由於巨大頭部的阻礙，手只能舉到耳朵的位置。

因為頭部較大，手最多能舉到與眉毛齊平的位置。

手臂較 2、3 頭身來說更長，抬起後可以舉到頭部偏上的位置。

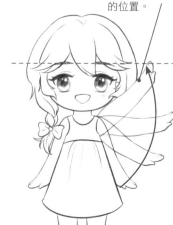
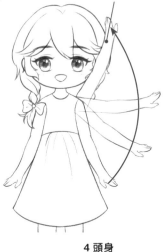

2 頭身　　　　　　　　　　3 頭身　　　　　　　　　　4 頭身

腿部活動範圍

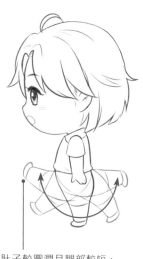
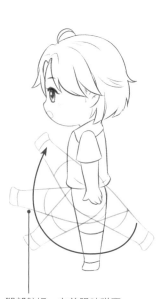
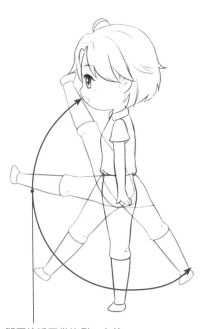

肚子較圓潤且腿部較短，因此腿向前踢時肚子會擋住，無法踢太高。

腿部較短，向前踢時碰不到頭部。

腿更接近正常比例，向前踢時幾乎可以碰到頭部。

2 頭身　　　　　　　　　　3 頭身　　　　　　　　　　4 頭身

腰部活動範圍

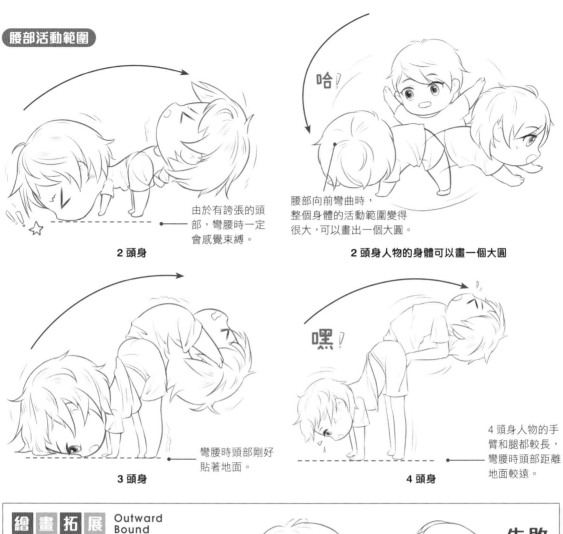

由於有誇張的頭部,彎腰時一定會感覺束縛。

2 頭身

哈!

腰部向前彎曲時,整個身體的活動範圍變得很大,可以畫出一個大圓。

2 頭身人物的身體可以畫一個大圓

彎腰時頭部剛好貼著地面。

3 頭身

嘿!

4 頭身人物的手臂和腿都較長,彎腰時頭部距離地面較遠。

4 頭身

繪畫拓展 Outward Bound

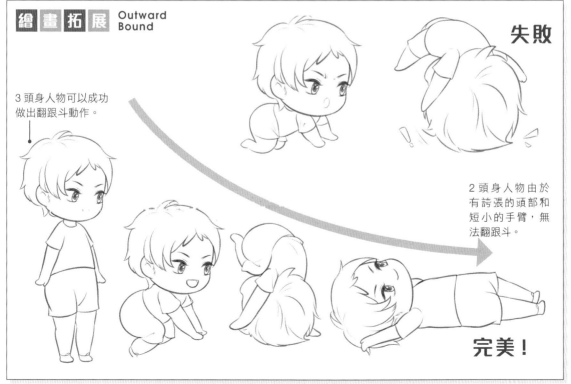

3 頭身人物可以成功做出翻跟斗動作。

失敗

2 頭身人物由於有誇張的頭部和短小的手臂,無法翻跟斗。

完美!

站著不動也可愛

站姿是 Q 版人物的常見姿態。要表現人物站立的穩定感,就必須掌握重心線,否則人物會出現動作不協調的問題。

站立時身體重心的表現

重心線是透過人體重心向水平面拉出的垂直線,人物獨自站立時和倚靠旁物站立時,重心線會發生不同的變化。

獨自站立時的重心線

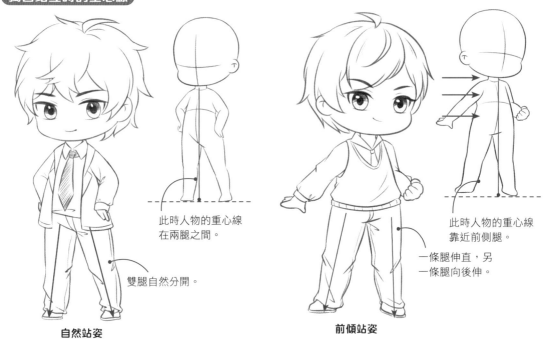

此時人物的重心線在兩腿之間。

雙腿自然分開。

自然站姿

此時人物的重心線靠近前側腿。

一條腿伸直,另一條腿向後伸。

前傾站姿

倚靠旁物站立時的重心線

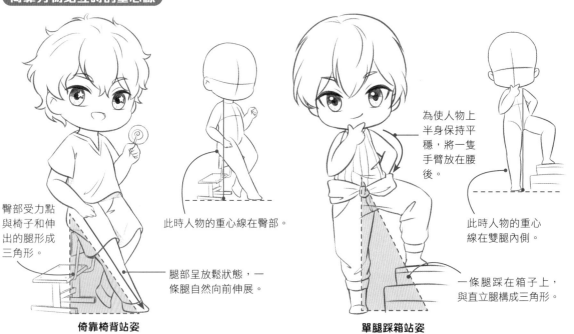

臀部受力點與椅子和伸出的腿形成三角形。

此時人物的重心線在臀部。

腿部呈放鬆狀態,一條腿自然向前伸展。

倚靠椅背站姿

為使人物上半身保持平穩,將一隻手臂放在腰後。

此時人物的重心線在雙腿內側。

一條腿踩在箱子上,與直立腿構成三角形。

單腿踩箱站姿

多種站姿的展示 | 人物站立時可以擺出不同的動作，活潑可愛的Q版人物在不同的姿勢中，重心也會發生相應的變化。

此時人物的重心線在落在地面的腳上。

女孩子的姿勢比較含蓄可愛，身體扭動呈S形。

當人物單腳跳起時，一條腿支撐身體，另一條腿向後自然彎曲。

注意兩條腿的交叉。

此時人物的重心線在向前邁出的腿上。

單腿承重的站姿

單腿向前邁進的站姿

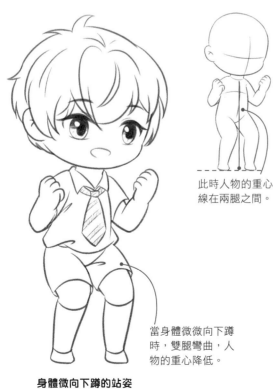

此時人物的重心線在兩腿之間。

當身體微微向下蹲時，雙腿彎曲，人物的重心降低。

身體微向下蹲的站姿

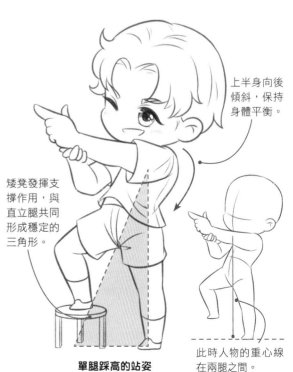

上半身向後傾斜，保持身體平衡。

矮凳發揮支撐作用，與直立腿共同形成穩定的三角形。

此時人物的重心線在兩腿之間。

單腿踩高的站姿

常見錯誤

頭重腳輕,感覺快倒了!

重心夠穩,人物才能站立,當重心前傾或者後移時,身體就會不平衡。一般雙腿站立時,重心線在兩腿中間,若是單腿站立,則重心在承重腿上,否則人物會顯得站不穩。

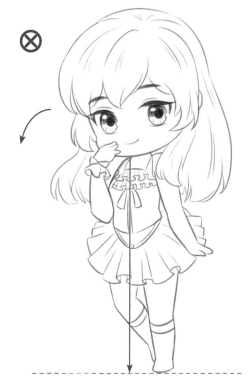

出錯點

人物重心不穩,感覺會向前倒,站不直。

重點! POINT

重心不穩的表現

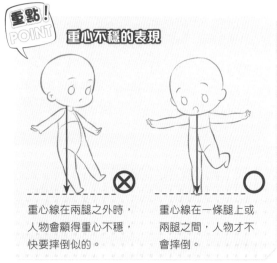

重心線在兩腿之外時,人物會顯得重心不穩,快要摔倒似的。

重心線在一條腿上或兩腿之間,人物才不會摔倒。

案例修改

完成!

1　確定重心線。人物是單腿站立,因此重心線應該在主要承重腿上。

2　根據正確的重心線繪製腿部姿勢,將承重腿向前拉伸。

3　擦去多餘的線條,線稿就完成了。

乖乖坐下

坐姿是繪製 Q 版人物常用的姿態之一。坐姿不同,腿部也會有不同的變化。男女的坐姿也會因為身體結構不同和性格差異而有所差別。

坐姿的表現 | 坐姿是否穩重,決定於身體的重心、手部的擺放位置和腿部動作。

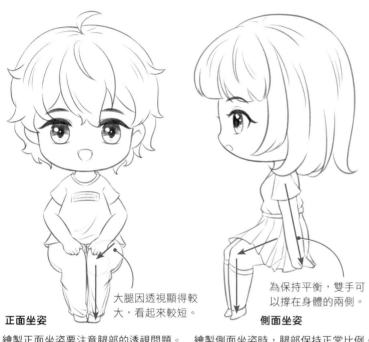

大腿因透視顯得較大,看起來較短。

正面坐姿
繪製正面坐姿要注意腿部的透視問題。

為保持平衡,雙手可以撐在身體的兩側。

側面坐姿
繪製側面坐姿時,腿部保持正常比例。

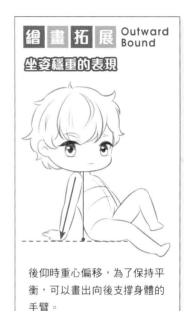

繪畫拓展 Outward Bound

坐姿穩重的表現

後仰時重心偏移,為了保持平衡,可以畫出向後支撐身體的手臂。

不同坐姿的腿部變化

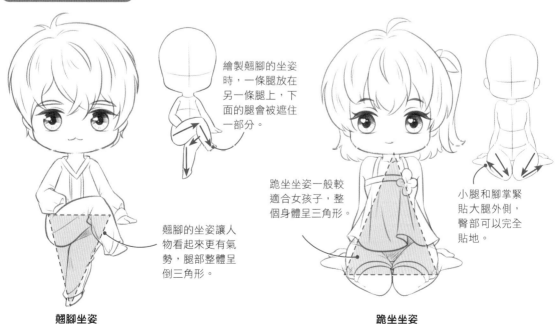

繪製翹腳的坐姿時,一條腿放在另一條腿上,下面的腿會被遮住一部分。

翹腳的坐姿讓人物看起來更有氣勢,腿部整體呈倒三角形。

翹腳坐姿

跪坐坐姿一般較適合女孩子,整個身體呈三角形。

小腿和腳掌緊貼大腿外側,臀部可以完全貼地。

跪坐坐姿

多種坐姿展示 | 人物的坐姿有很多種，不同環境中不同的坐姿表現，會流露出人物不同的內心情感。

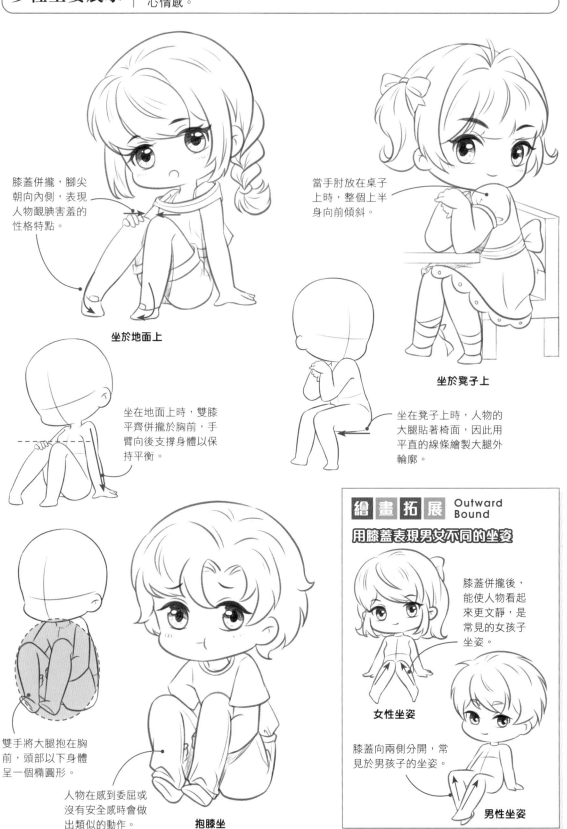

膝蓋併攏，腳尖朝向內側，表現人物靦腆害羞的性格特點。

坐於地面上

當手肘放在桌子上時，整個上半身向前傾斜。

坐於凳子上

坐在地面上時，雙膝平齊併攏於胸前，手臂向後支撐身體以保持平衡。

坐在凳子上時，人物的大腿貼著椅面，因此用平直的線條繪製大腿外輪廓。

雙手將大腿抱在胸前，頭部以下身體呈一個橢圓形。

人物在感到委屈或沒有安全感時會做出類似的動作。

抱膝坐

繪畫拓展 Outward Bound

用膝蓋表現男女不同的坐姿

膝蓋併攏後，能使人物看起來更文靜，是常見的女孩子坐姿。

女性坐姿

膝蓋向兩側分開，常見於男孩子的坐姿。

男性坐姿

跑跑跳跳

充滿張力的跑姿和跳姿都遵循基本的運動規律。在繪製 Q 版人物的跑跳姿勢時，可以適當地將動作誇張呈現，使畫面看起來更具活力。

極富動力的跑步姿勢
Q 版人物在跑步時身體會向前傾斜，手臂彎曲，雙手自然握拳，雙臂與雙腿交替動作。

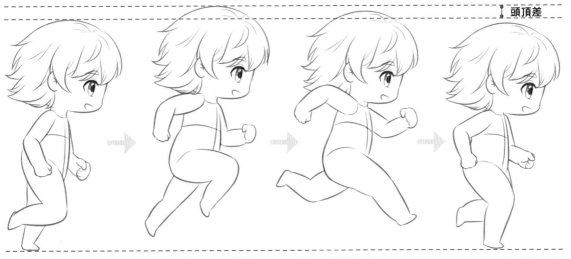

頭頂差

起跑時，人物身體的擺動幅度不大。

身體向前傾，單腳抬起，頭頂此時處於最高點。

大幅度邁步向前，身體略微下降，兩腿之間張開的角度最大。

落地時受重力影響，身體向下微曲。

不同角度的跑姿

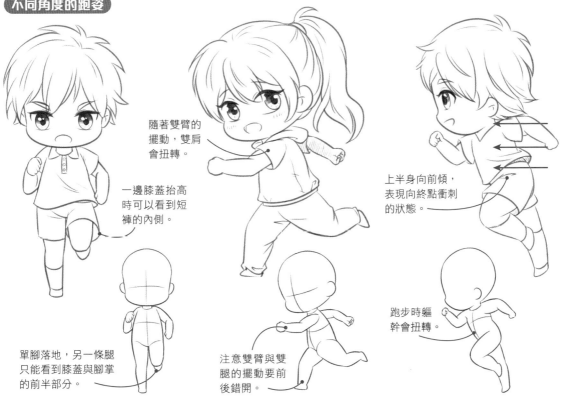

隨著雙臂的擺動，雙肩會扭轉。

一邊膝蓋抬高時可以看到短褲的內側。

單腳落地，另一條腿只能看到膝蓋與腳掌的前半部分。

正面跑姿

注意雙臂與雙腿的擺動要前後錯開。

半側面跑姿

上半身向前傾，表現向終點衝刺的狀態。

跑步時軀幹會扭轉。

側面跑姿

充滿活力的跳躍姿勢 | 人物跳躍的動作常用來表現激動的情緒。

張開的雙臂表現向上的動態。

向上躍起時整個身體呈 S 形。

抬頭單腳跳

飛揚的頭髮讓人物騰空時的表現力更強。

睜大的雙眼表現人物躍起時興奮的神情。

雙腳跳

雙腳跳時,兩條小腿向外,夾緊大腿內側。

服裝揚起,繪製時注意畫出衣服的內側。

C 形身體使人物更加生動。

當人物邁出一條腿向前跳時,整個身體呈向下衝的姿態。

低頭單腳跳

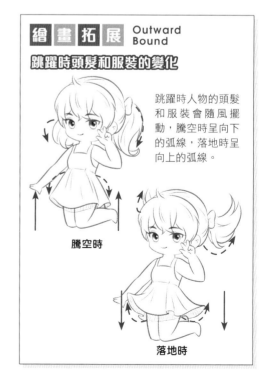

繪畫拓展 Outward Bound

跳躍時頭髮和服裝的變化

跳躍時人物的頭髮和服裝會隨風擺動,騰空時呈向下的弧線,落地時呈向上的弧線。

騰空時

落地時

手腳都在動，但動作看起來好僵硬

我們在繪製一些動作時，四肢容易畫得不協調，顯得十分僵硬。如果想讓人物充滿張力，就要善用動態線，以弧線表現 Q 版人物可愛圓潤的身體。

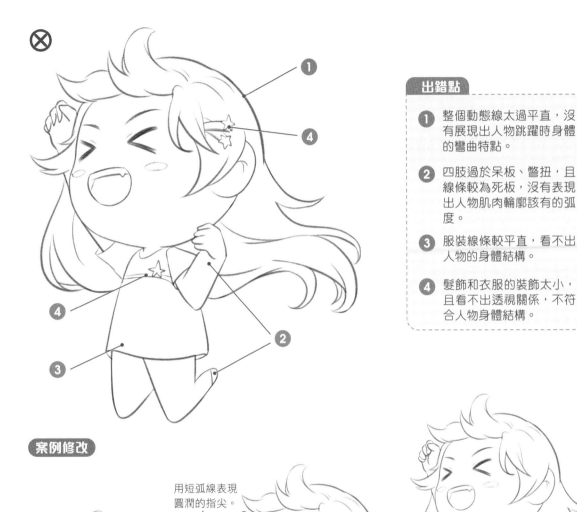

出錯點

1. 整個動態線太過平直，沒有展現出人物跳躍時身體的彎曲特點。

2. 四肢過於呆板、彆扭，且線條較為死板，沒有表現出人物肌肉輪廓該有的弧度。

3. 服裝線條較平直，看不出人物的身體結構。

4. 髮飾和衣服的裝飾太小，且看不出透視關係，不符合人物身體結構。

案例修改

用短弧線表現
圓潤的指尖。

1 繪製出錯誤案例中人物的身體。

2 手臂動作較僵硬，修改時可以加大透視程度，繪成拳狀，使之更加自然。

3 下肢線條過於生硬，修改時注意要表現 Q 版人物身體的圓潤可愛。

重點！POINT

常見的趨態線

當人物在做不同的動作時，身體會自然呈現一定的彎曲。因此，繪製時為了不顯得僵硬死板，可以藉助動態線畫出不同的人體動態。

C形
上半身向後仰時，整個身體的動態線呈C形。

S形
當人物轉動頭部、雙腿向後彎曲跳躍時，整個身體的動態線呈S形。

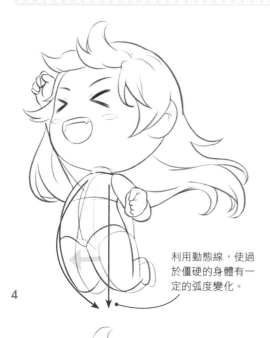

4

利用動態線，使過於僵硬的身體有一定的弧度變化。

5

修改服裝時，可用長弧線表現人物的身體結構，並藉由風吹起的裙擺表現人物活力。

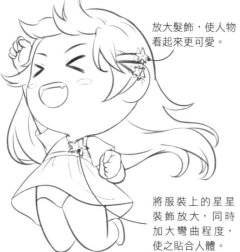

6

放大髮飾，使人物看起來更可愛。

將服裝上的星星裝飾放大，同時加大彎曲程度，使之貼合人體。

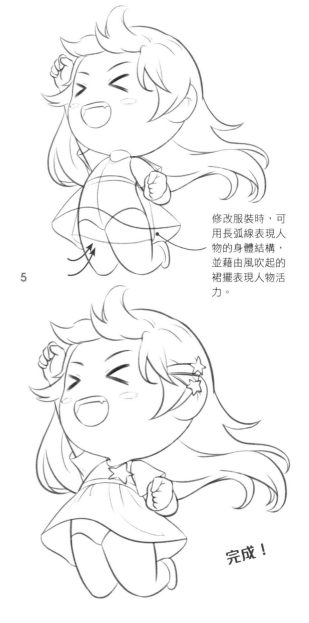

完成！

軟趴趴地休息

趴著和躺著的動作散發出慵懶的舒適感。Q版人物由於圓滾滾的身體特點,在做這類動作時更是萌上加萌。

趴著和躺著的表現

當人物趴著和躺著時,身體的一側會接觸平面,使同側身體的輪廓線變得平直。

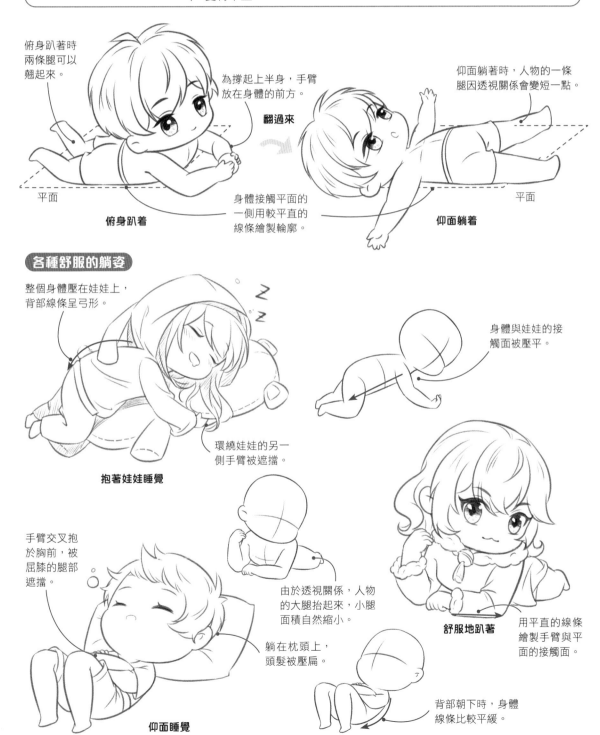

俯身趴著時兩條腿可以翹起來。

為撐起上半身,手臂放在身體的前方。

翻過來

平面

俯身趴著

身體接觸平面的一側用較平直的線條繪製輪廓。

仰面躺著時,人物的一條腿因透視關係會變短一點。

平面

仰面躺著

各種舒服的躺姿

整個身體壓在娃娃上,背部線條呈弓形。

Z Z

抱著娃娃睡覺

環繞娃娃的另一側手臂被遮擋。

身體與娃娃的接觸面被壓平。

手臂交叉抱於胸前,被屈膝的腿部遮擋。

由於透視關係,人物的大腿抬起來,小腿面積自然縮小。

躺在枕頭上,頭髮被壓扁。

仰面睡覺

背部朝下時,身體線條比較平緩。

舒服地趴著

用平直的線條繪製手臂與平面的接觸面。

其他常見動作

在日常生活中，人們會在不同時間、地點做出各種動作，常見的包括娛樂休閒動作、工作動作等。

日常動作的設計

在設計日常動作時，人物手中的不同物件可以幫助創造符合情景的動態，豐富畫面。

休閒時的動作

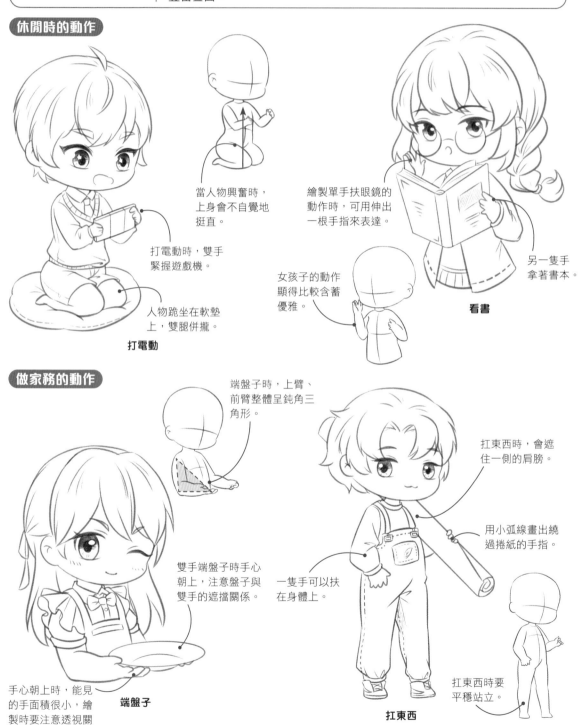

當人物興奮時，上身會不自覺地挺直。

繪製單手扶眼鏡的動作時，可用伸出一根手指來表達。

打電動時，雙手緊握遊戲機。

另一隻手拿著書本。

女孩子的動作顯得比較含蓄優雅。

看書

人物跪坐在軟墊上，雙腿併攏。

打電動

做家務的動作

端盤子時，上臂、前臂整體呈鈍角三角形。

扛東西時，會遮住一側的肩膀。

雙手端盤子時手心朝上，注意盤子與雙手的遮擋關係。

一隻手可以扶在身體上。

用小弧線畫出繞過捲紙的手指。

手心朝上時，能見的手面積很小，繪製時要注意透視關係。

端盤子

扛東西時要平穩站立。

扛東西

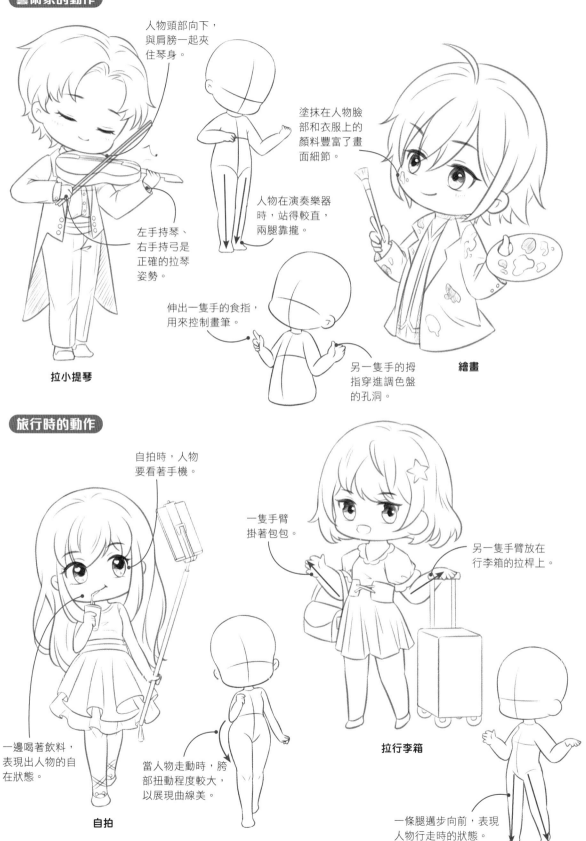

藝術家的動作

人物頭部向下，與肩膀一起夾住琴身。

塗抹在人物臉部和衣服上的顏料豐富了畫面細節。

左手持琴、右手持弓是正確的拉琴姿勢。

人物在演奏樂器時，站得較直，兩腿靠攏。

伸出一隻手的食指，用來控制畫筆。

另一隻手的拇指穿進調色盤的孔洞。

拉小提琴

繪畫

旅行時的動作

自拍時，人物要看著手機。

一隻手臂掛著包包。

另一隻手臂放在行李箱的拉桿上。

一邊喝著飲料，表現出人物的自在狀態。

當人物走動時，胯部扭動程度較大，以展現曲線美。

拉行李箱

一條腿邁步向前，表現人物行走時的狀態。

自拍

古代人的舉止優雅得當，動作得體大方，肢體擺動幅度較小。古風動作搭配古代生活中的常用道具，可以使人物充滿古典風情。

柔美的女子動作

古代女子端莊大方、溫柔典雅，舉手投足間盡是嫻雅而內斂的氣質。

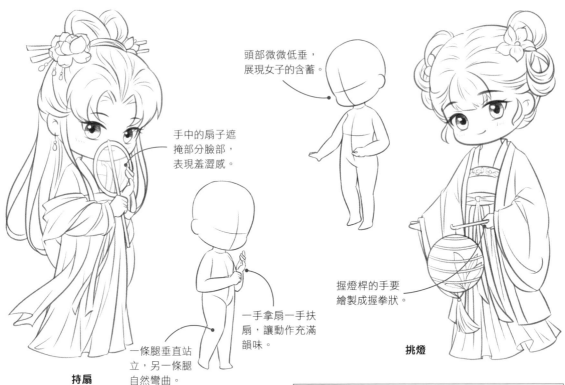

頭部微微低垂，展現女子的含蓄。

手中的扇子遮掩部分臉部，表現羞澀感。

一手拿扇一手扶扇，讓動作充滿韻味。

一條腿垂直站立，另一條腿自然彎曲。

持扇

握燈桿的手要繪製成握拳狀。

挑燈

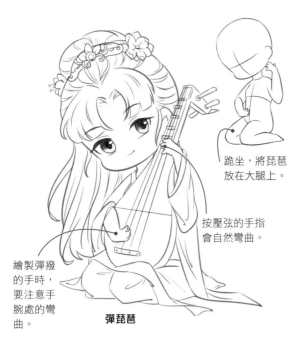

跪坐，將琵琶放在大腿上。

按壓弦的手指會自然彎曲。

繪製彈撥的手時，要注意手腕處的彎曲。

彈琵琶

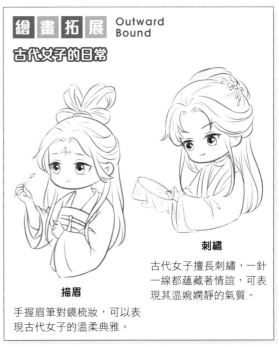

繪畫拓展 Outward Bound

古代女子的日常

描眉

手握眉筆對鏡梳妝，可以表現古代女子的溫柔典雅。

刺繡

古代女子擅長刺繡，一針一線都蘊藏著情誼，可表現其溫婉嫻靜的氣質。

儒雅的男子動作

古代男子飽讀詩書、自信豪邁。除了基本的髮型、服飾之外,優雅的動作、簡單的配件都能為其增添溫潤之感。

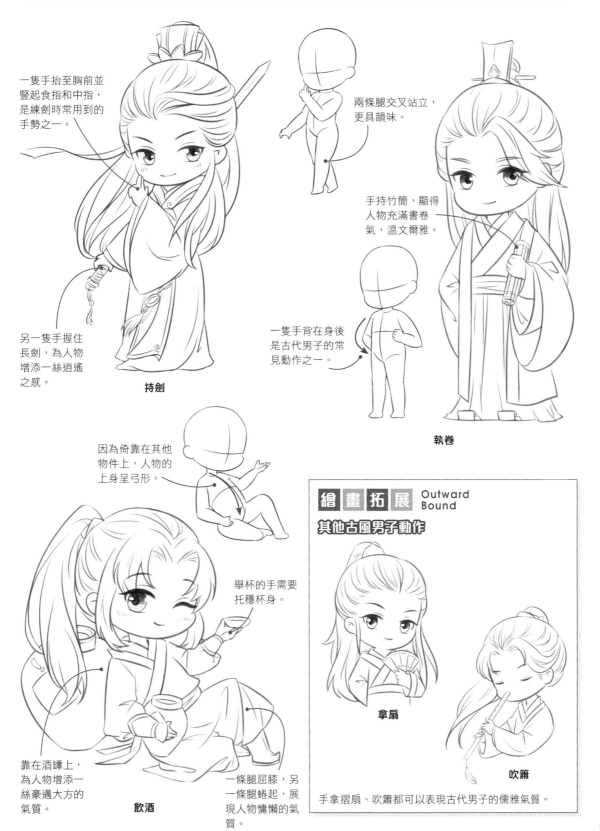

一隻手抬至胸前並豎起食指和中指,是練劍時常用到的手勢之一。

兩條腿交叉站立,更具韻味。

手持竹簡,顯得人物充滿書卷氣,溫文爾雅。

另一隻手握住長劍,為人物增添一絲逍遙之感。

一隻手背在身後是古代男子的常見動作之一。

持劍

執卷

因為倚靠在其他物件上,人物的上身呈弓形。

舉杯的手需要托穩杯身。

靠在酒罈上,為人物增添一絲豪邁大方的氣質。

一條腿屈膝,另一條腿蜷起,展現人物慵懶的氣質。

飲酒

繪畫拓展 Outward Bound

其他古風男子動作

拿扇

吹簫

手拿摺扇、吹簫都可以表現古代男子的儒雅氣質。

軟萌可愛的動作

人物做出可愛的動作時，手臂一般會貼著身體以表現內斂害羞的感覺。而身體的蜷縮、扭動可以表現人物的小巧感，因此一般這類動作的幅度不會太大。

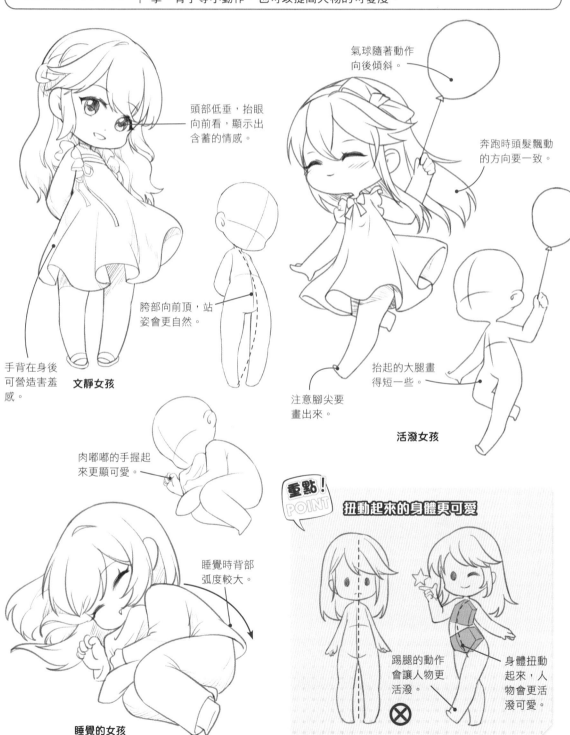

可愛感的表現

微側或扭動身體能使肢體自然不僵硬，而改變腿部擺放狀態及增加手部握拳、背手等小動作，也可以提高人物的可愛度。

頭部低垂，抬眼向前看，顯示出含蓄的情感。

氣球隨著動作向後傾斜。

奔跑時頭髮飄動的方向要一致。

胯部向前頂，站姿會更自然。

手背在身後可營造害羞感。

文靜女孩

注意腳尖要畫出來。

抬起的大腿畫得短一些。

活潑女孩

肉嘟嘟的手握起來更顯可愛。

睡覺時背部弧度較大。

睡覺的女孩

重點！ POINT

扭動起來的身體更可愛

踢腿的動作會讓人物更活潑。

身體扭動起來，人物會更活潑可愛。

一隻耳朵下垂，
一隻耳朵豎起，
表現俏皮感。

添加與人物
匹配的鈴鐺
配飾。

畫出手臂的打招呼
動作，顯示人物的
熱情。

雙手高低不
一，讓人物
更活潑。

腿部畫出不同
的弧度，讓動
作更自然。

一側小腿抬起，
增強動感。

活力女學生

可愛貓娘

增加翅膀拍動的效果，
為畫面添加動感。

大玩偶可以提
高旁邊人物的
可愛度。

內八的腿能
提升萌度。

臀部微翹，
表現俏皮可
愛感。

小精靈

迷糊女孩

耍酷帥氣的動作

帥氣動作的大小幅度不一，切記要避免在做出帥氣動作的人物上使用 S 形曲線。

帥氣感的表現 | 在基本動作再增加一些小動作就能使人物更帥氣，常見的有單手插口袋、扯領帶等。再搭配能增加帥度的道具和服飾，人物就更有型啦！

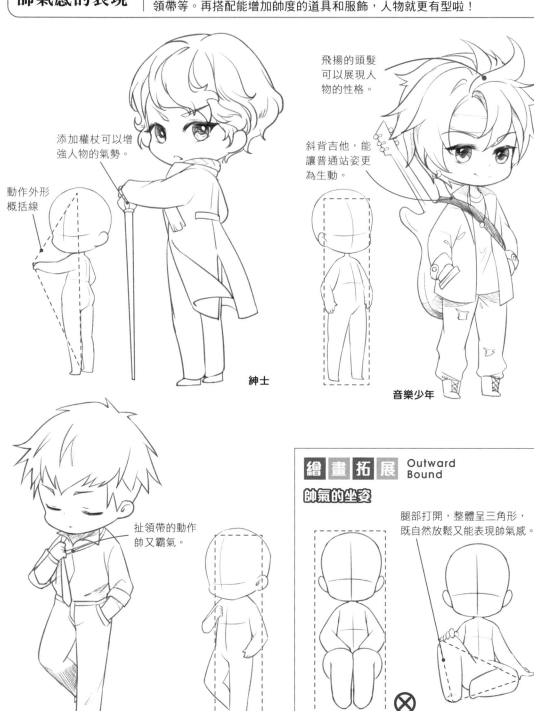

添加權杖可以增強人物的氣勢。

動作外形概括線

飛揚的頭髮可以展現人物的性格。

斜背吉他，能讓普通站姿更為生動。

紳士

音樂少年

扯領帶的動作帥又霸氣。

霸道總裁

繪畫拓展 Outward Bound

帥氣的坐姿

腿部打開，整體呈三角形，既自然放鬆又能表現帥氣感。

⊗

坐姿太端正，會顯得人物僵硬拘謹。

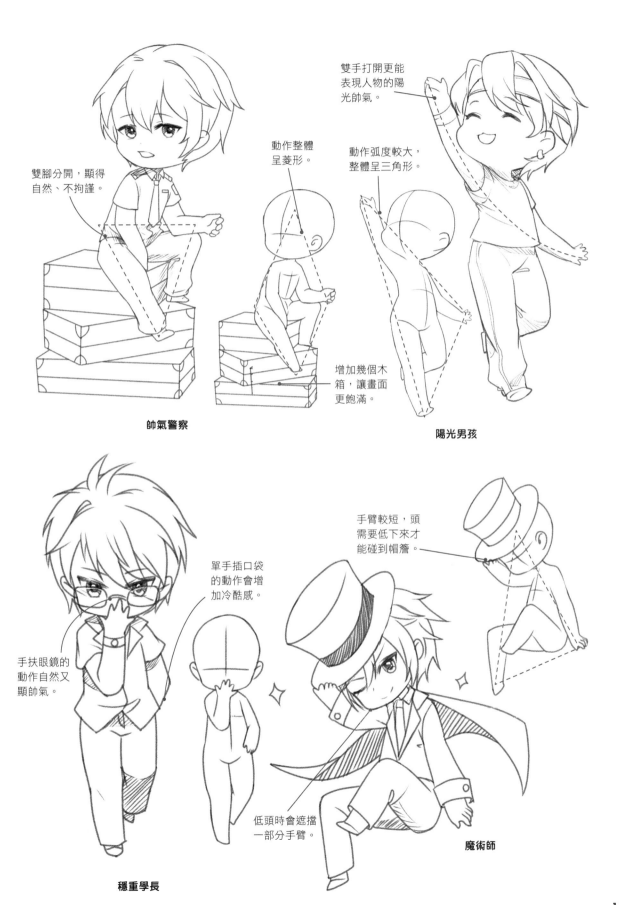

雙手打開更能
表現人物的陽
光帥氣。

動作整體
呈菱形。

雙腳分開，顯得
自然、不拘謹。

動作弧度較大，
整體呈三角形。

增加幾個木
箱，讓畫面
更飽滿。

帥氣警察

陽光男孩

手臂較短，頭
需要低下來才
能碰到帽簷。

單手插口袋
的動作會增
加冷酷感。

手扶眼鏡的
動作自然又
顯帥氣。

低頭時會遮擋
一部分手臂。

魔術師

穩重學長

117

嫵媚迷人的動作

嫵媚迷人的動作一般會用在較成熟的人物，描繪時身體要表現得更有起伏，動作也應有曲線感。

嫵媚感的表現 | 繪製時盡量讓整個人物的動勢呈 S 形，畫胸部、腰部、胯部時需強調身體曲線。

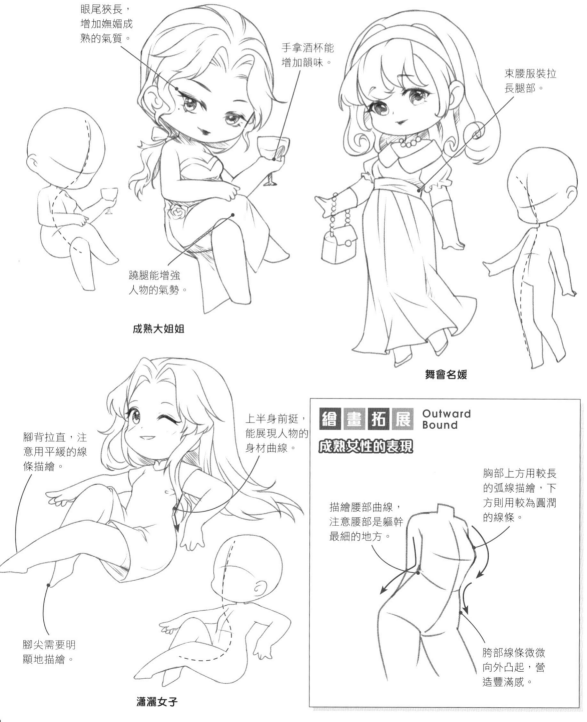

眼尾狹長，增加嫵媚成熟的氣質。

手拿酒杯能增加韻味。

束腰服裝拉長腿部。

蹺腿能增強人物的氣勢。

成熟大姐姐

舞會名媛

腳背拉直，注意用平緩的線條描繪。

上半身前挺，能展現人物的身材曲線。

腳尖需要明顯地描繪。

瀟灑女子

繪畫拓展 Outward Bound

成熟女性的表現

描繪腰部曲線，注意腰部是軀幹最細的地方。

胸部上方用較長的弧線描繪，下方則用較為圓潤的線條。

胯部線條微微向外凸起，營造豐滿感。

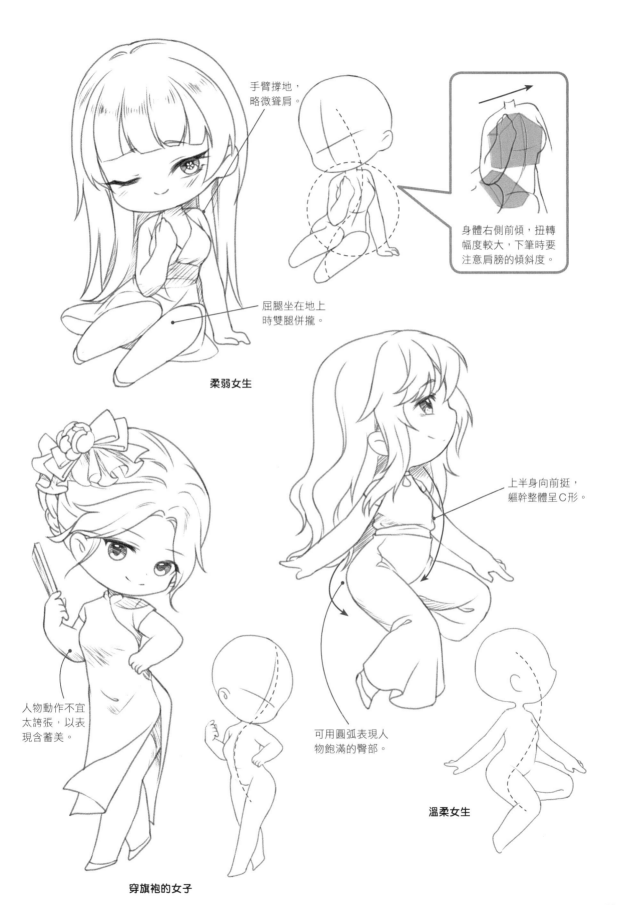

手臂撐地，
略微聳肩。

身體右側前傾，扭轉
幅度較大，下筆時要
注意肩膀的傾斜度。

屈腿坐在地上
時雙腿併攏。

柔弱女生

上半身向前挺，
軀幹整體呈C形。

人物動作不宜
太誇張，以表
現含蓄美。

可用圓弧表現人
物飽滿的臀部。

穿旗袍的女子

溫柔女生

其他非自然動作

除了自然條件下產生的動作以外，還有一些非自然的特殊情況下產生的動作，這類動作幅度大，且有可能不符合常理，在特定情景下才成立。

其他動作

除了簡單地展現動作以外，還可根據一些特定情景打造人物特殊動作，如躺在杯子裡或玻璃瓶裡等。

借力騰空

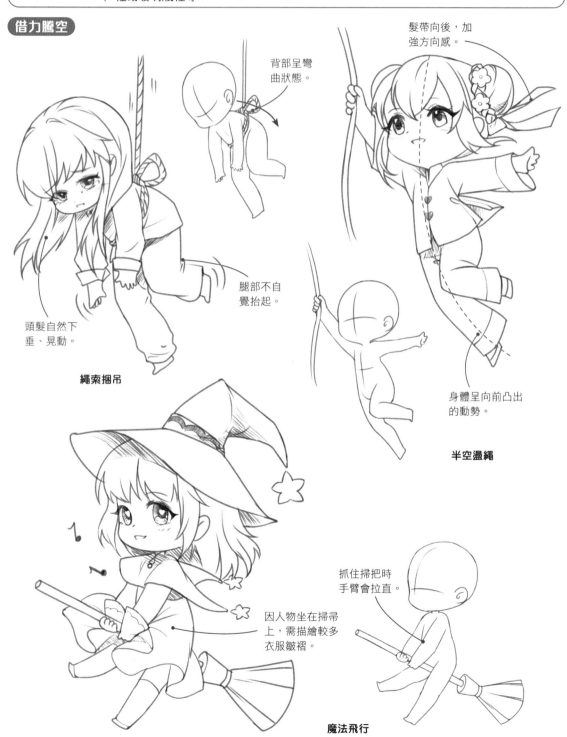

背部呈彎曲狀態。

髮帶向後，加強方向感。

腿部不自覺抬起。

頭髮自然下垂、晃動。

繩索捆吊

身體呈向前凸出的動勢。

半空盪繩

因人物坐在掃帚上，需描繪較多衣服皺褶。

抓住掃把時手臂會拉直。

魔法飛行

懸浮

抱胸時手臂
呈 W 形。

增加飄浮的物
件表現情景。

頭髮在水中會散開，
注意分區描繪。

大腿較粗，
與臀部相連
處的線條更
圓潤。

空中飄浮

水中懸浮

增加氣泡，
烘托氛圍。

向斜上方飛行
時，裙子會向
後下方飄。

高空飛行

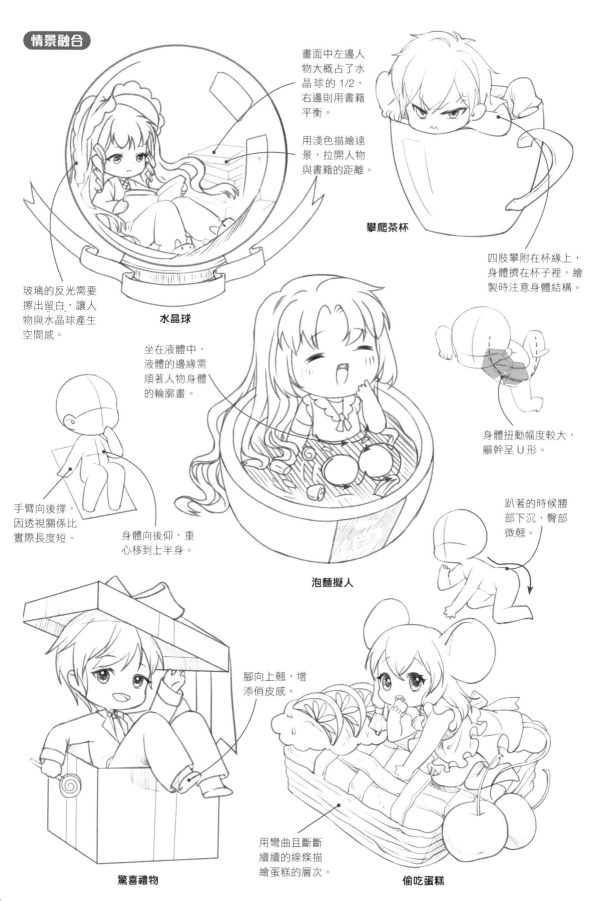

情景融合

畫面中左邊人物大概占了水晶球的 1/2，右邊則用書籍平衡。

用淺色描繪遠景，拉開人物與書籍的距離。

攀爬茶杯

四肢攀附在杯緣上，身體擠在杯子裡，繪製時注意身體結構。

玻璃的反光需要擦出留白，讓人物與水晶球產生空間感。

水晶球

坐在液體中，液體的邊緣需順著人物身體的輪廓畫。

身體扭動幅度較大，軀幹呈 U 形。

手臂向後撐，因透視關係比實際長度短。

身體向後仰，重心移到上半身。

泡麵擬人

趴著的時候腰部下沉，臀部微翹。

腳向上翹，增添俏皮感。

用彎曲且斷斷續續的線條描繪蛋糕的層次。

驚喜禮物

偷吃蛋糕

雙人和多人動作組合

當畫面中需要描繪的人物有兩個或兩個以上的時候，除了要考慮單個人物的描繪外，還需要考慮畫面的整體效果以及人物之間的互動。

互動組合 | 將所有人物設定在統一的情景下進行描繪，並透過人物之間的不同動作組合來表現其關係，注意肢體接觸時產生的遮擋。

雙人

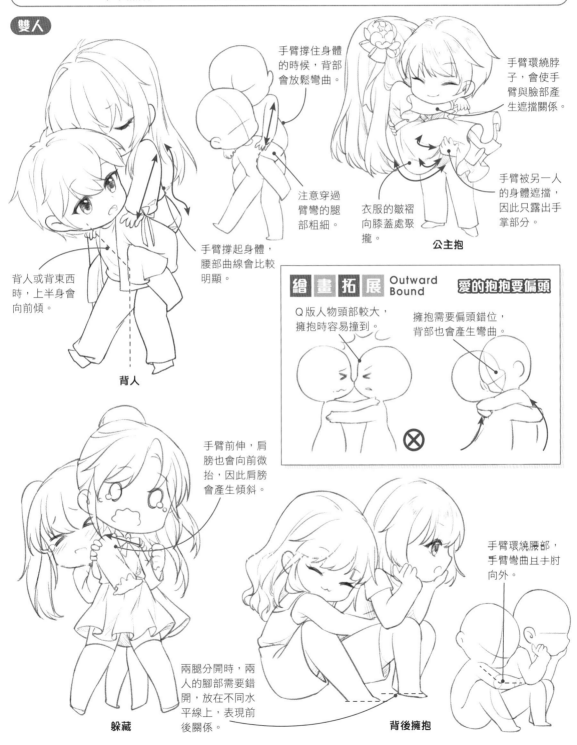

手臂撐住身體的時候，背部會放鬆彎曲。

手臂環繞脖子，會使手臂與臉部產生遮擋關係。

手臂被另一人的身體遮擋，因此只露出手掌部分。

注意穿過臂彎的腿部粗細。

衣服的皺褶向膝蓋處聚攏。

公主抱

手臂撐起身體，腰部曲線會比較明顯。

背人或背東西時，上半身會向前傾。

背人

繪畫拓展 Outward Bound　　**愛的抱抱要偏頭**

Q版人物頭部較大，擁抱時容易撞到。

擁抱需要偏頭錯位，背部也會產生彎曲。

⊗

手臂前伸，肩膀也會向前微抬，因此肩膀會產生傾斜。

手臂環繞腰部，手臂彎曲且手肘向外。

兩腿分開時，兩人的腳部需要錯開，放在不同水平線上，表現前後關係。

躲藏

背後擁抱

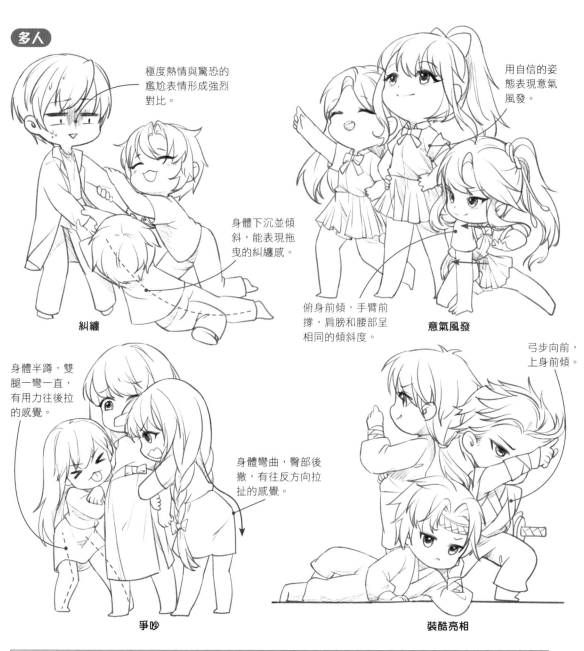

多人

極度熱情與驚恐的尷尬表情形成強烈對比。

用自信的姿態表現意氣風發。

身體下沉並傾斜，能表現拖曳的糾纏感。

糾纏

俯身前傾，手臂前撐，肩膀和腰部呈相同的傾斜度。

意氣風發

身體半蹲，雙腿一彎一直，有用力往後拉的感覺。

弓步向前，上身前傾。

身體彎曲，臀部後撤，有往反方向拉扯的感覺。

爭吵

裝酷亮相

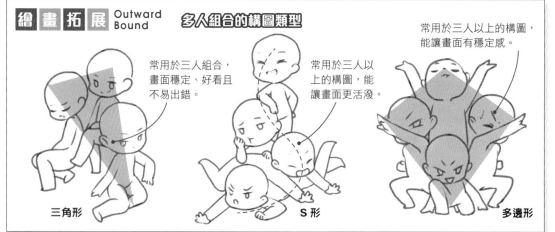

繪畫拓展 Outward Bound　**多人組合的構圖類型**

常用於三人以上的構圖，能讓畫面有穩定感。

常用於三人組合，畫面穩定、好看且不易出錯。

常用於三人以上的構圖，能讓畫面更活潑。

三角形

S形

多邊形

單人

雙人

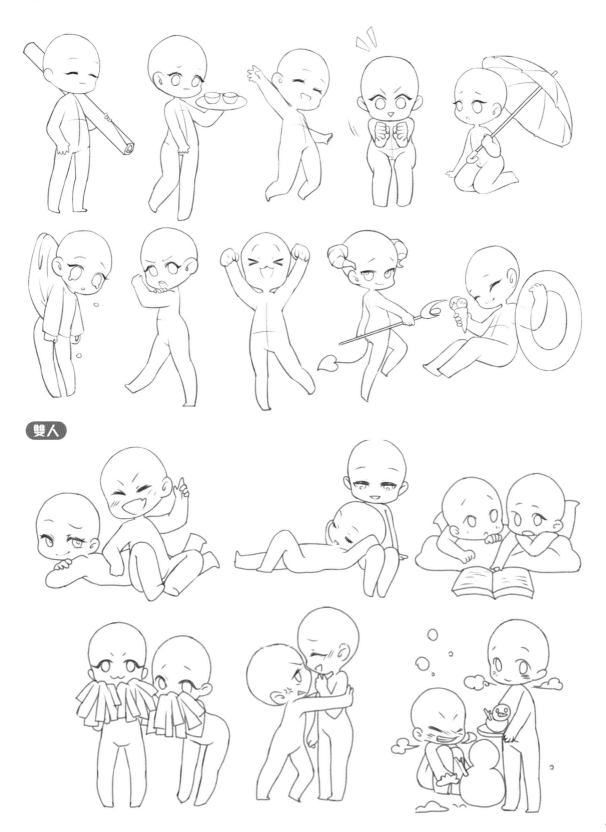

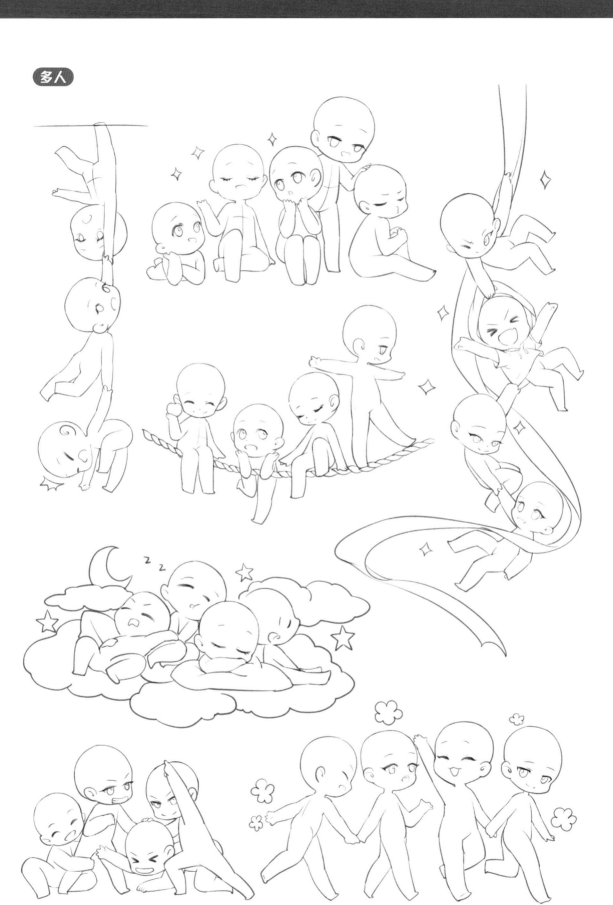

動起來讓情緒更誇張：喜

喜悅類的情緒表現在動作上有較強的感染力和張力，如興奮跳躍、手舞足蹈等幅度比較大的動作。

用肢體表現喜悅 | 喜悅的動作會給人一種向外釋放力量的感覺，因此四肢可以盡量向外伸展。

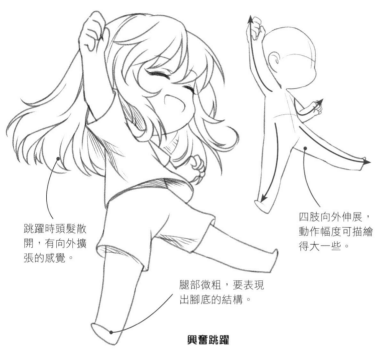

跳躍時頭髮散開，有向外擴張的感覺。

四肢向外伸展，動作幅度可描繪得大一些。

腿部微粗，要表現出腳底的結構。

興奮跳躍

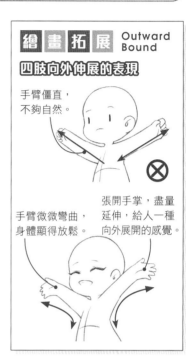

繪畫拓展 Outward Bound

四肢向外伸展的表現

手臂僵直，不夠自然。

手臂微微彎曲，身體顯得放鬆。

張開手掌，盡量延伸，給人一種向外展開的感覺。

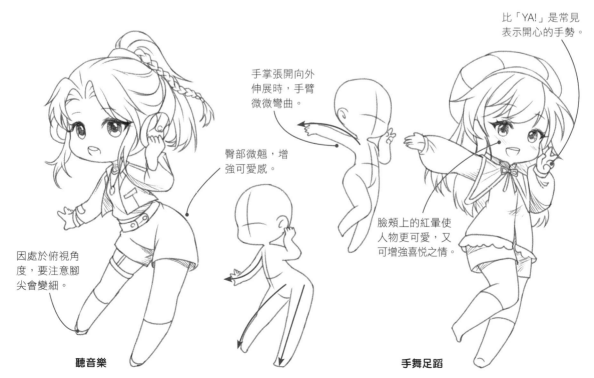

手掌張開向外伸展時，手臂微微彎曲。

臀部微翹，增強可愛感。

比「YA!」是常見表示開心的手勢。

臉頰上的紅暈使人物更可愛，又可增強喜悅之情。

因處於俯視角度，要注意腳尖會變細。

聽音樂

手舞足蹈

動起來讓情緒更誇張：怒

憤怒的情緒表達一般較尖銳直接，因此動作會更端正，再搭配相應的表情就能將情緒表現得更強烈。

用肢體表現憤怒
常見的憤怒動作有叉腰、抱臂等，這些動作具有一定的稜角感，讓人不敢靠近。

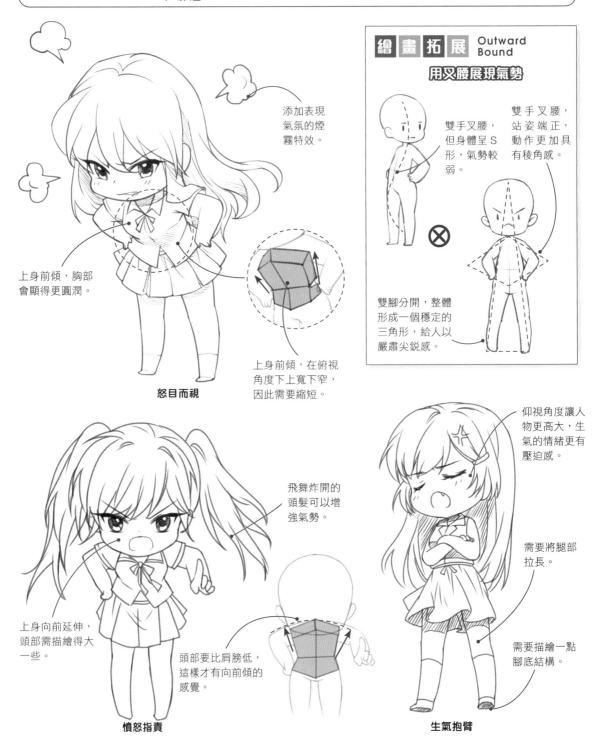

添加表現氣氛的煙霧特效。

上身前傾，胸部會顯得更圓潤。

怒目而視

上身前傾，在俯視角度下上寬下窄，因此需要縮短。

繪畫拓展 Outward Bound

用叉腰展現氣勢

雙手叉腰，但身體呈S形，氣勢較弱。

雙手叉腰，站姿端正，動作更加具有稜角感。

雙腳分開，整體形成一個穩定的三角形，給人以嚴肅尖銳感。

飛舞炸開的頭髮可以增強氣勢。

上身向前延伸，頭部需描繪得大一些。

頭部要比肩膀低，這樣才有向前傾的感覺。

憤怒指責

仰視角度讓人物更高大，生氣的情緒更有壓迫感。

需要將腿部拉長。

需要描繪一點腳底結構。

生氣抱臂

動起來讓情緒更誇張：哀

人哀傷的時候會流露出孤獨、頹喪感，表現與喜怒相反，動作會呈現向內收縮的狀態，最常見的便是自我防備狀態下的蜷縮動作。

用肢體表現哀傷

頭部低垂，手臂緊貼身體，背部便會自然彎曲，肩膀出現下垂和收縮兩種狀態，這些特徵很適合用來表現哀傷的情緒。

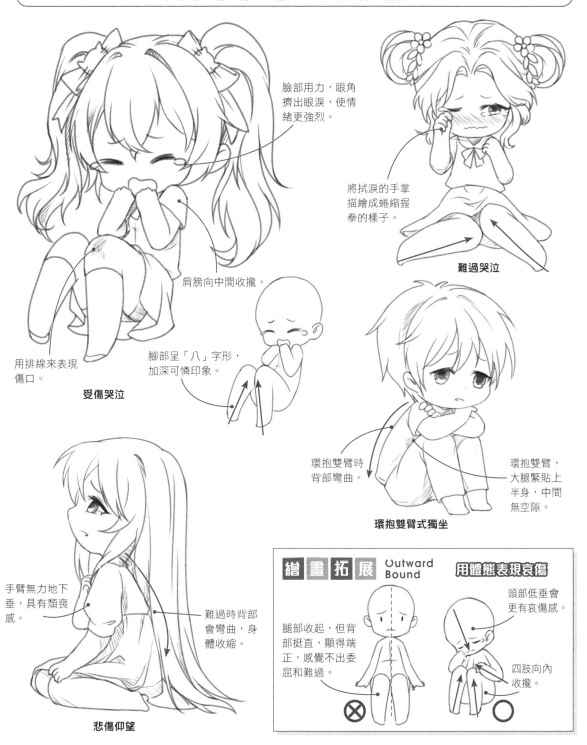

臉部用力，眼角擠出眼淚，使情緒更強烈。

肩膀向中間收攏。

用排線來表現傷口。

受傷哭泣

腳部呈「八」字形，加深可憐印象。

將拭淚的手掌描繪成蜷縮握拳的樣子。

難過哭泣

環抱雙臂時背部彎曲。

環抱雙臂，大腿緊貼上半身，中間無空隙。

環抱雙臂式獨坐

手臂無力地下垂，具有頹喪感。

難過時背部會彎曲，身體收縮。

悲傷仰望

繪畫拓展 Outward Bound ｜ 用體態表現哀傷

腿部收起，但背部挺直，顯得端正，感覺不出委屈和難過。 ⊗

頭部低垂會更有哀傷感。

四肢向內收攏。 ◯

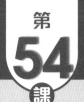

動起來讓情緒更誇張：驚

遇到驚嚇時，人物身體會緊繃，有時還會傾斜，產生重心不穩的感覺，有時則會弓背整個人縮成一團，動作變化較大，這時需要注意身體的遮擋關係。

用肢體表現驚恐

抬高手部防禦抵擋是人物的自我防備本能之一，在五官上適當添加陰影，更能彰顯人物情緒。

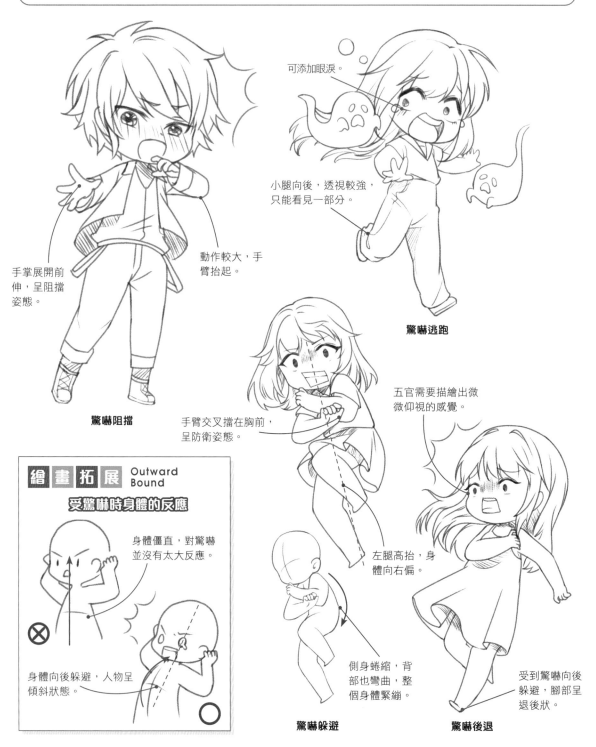

可添加眼淚。

小腿向後，透視較強，只能看見一部分。

驚嚇逃跑

動作較大，手臂抬起。

手掌展開前伸，呈阻擋姿態。

驚嚇阻擋

手臂交叉擋在胸前，呈防衛姿態。

五官需要描繪出微微仰視的感覺。

繪畫拓展 Outward Bound

受驚嚇時身體的反應

身體僵直，對驚嚇並沒有太大反應。

⊗

身體向後躲避，人物呈傾斜狀態。

○

左腿高抬，身體向右偏。

側身蜷縮，背部也彎曲，整個身體緊繃。

驚嚇躲避

受到驚嚇向後躲避，腳部呈退後狀。

驚嚇後退

單人

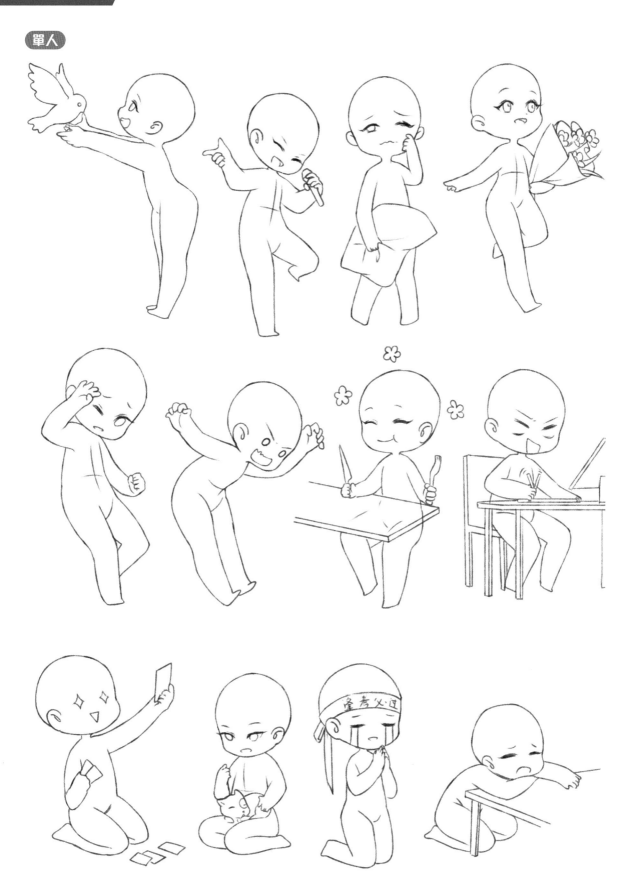

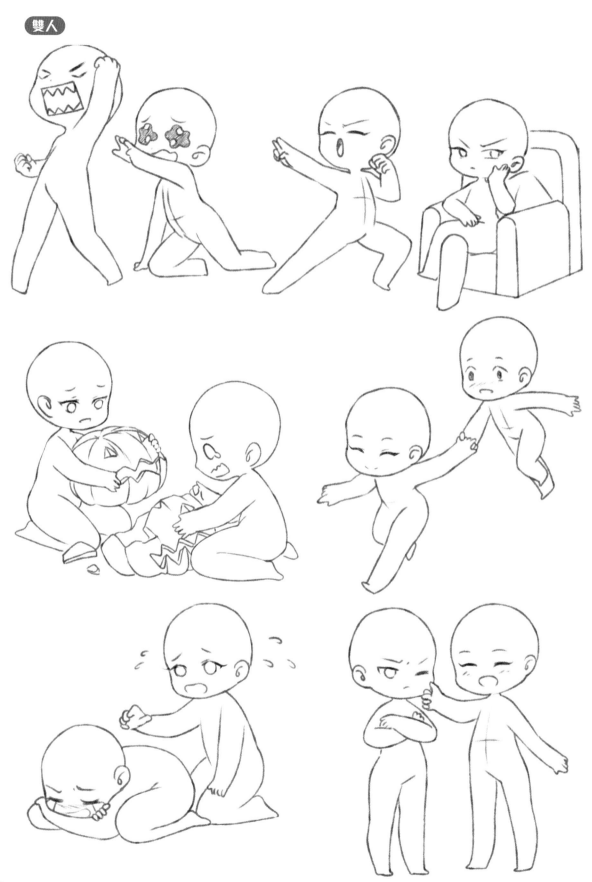

3

變裝！做最可愛的
那個他／她

了解服裝的皺褶及立體感

服裝會隨著人物的動作而伸展或擠壓,進而產生皺褶。想要繪製出富有立體感的服裝及真實的皺褶,就需要了解皺褶產生的基本原理及其形態特點。

皺褶產生的基本原理
布料本身具有一定的重量,因受力點的不同,會產生不同形狀、不同走向的皺褶。

垂墜拉扯產生的皺褶

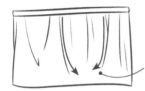

在自然下垂狀態下,布料本身的重量會將其向下拉扯。

布料自然下垂

自然下垂,皺褶平滑。

一個受力點的垂墜布料

皺褶間相互拉扯。

多個受力點的相互拉扯

堆積扭轉產生的皺褶

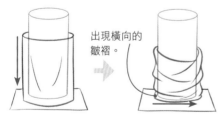

出現橫向的皺褶。

布料堆積時產生的皺褶

皺褶出現斜向下的趨勢。

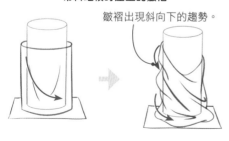

布料扭轉時產生的皺褶

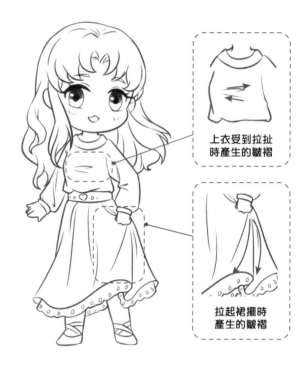

上衣受到拉扯時產生的皺褶

拉起裙擺時產生的皺褶

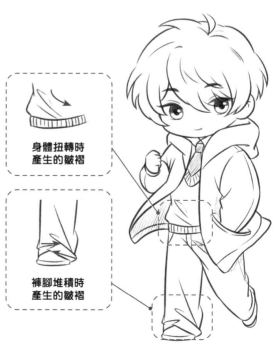

身體扭轉時產生的皺褶

褲腳堆積時產生的皺褶

服裝立體感的表現

服裝穿在人物身上，與身體的關係緊密。想要表現出服裝的立體感，就需要根據人物身體的厚度來繪製。

身體與服裝的關係

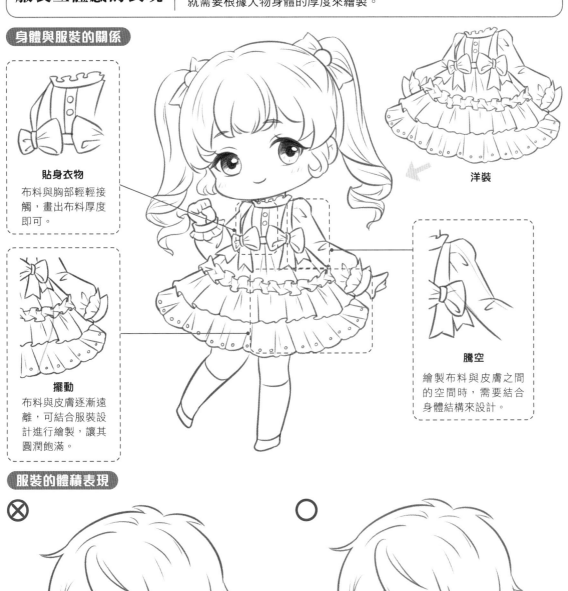

貼身衣物
布料與胸部輕輕接觸，畫出布料厚度即可。

洋裝

擺動
布料與皮膚逐漸遠離，可結合服裝設計進行繪製，讓其圓潤飽滿。

騰空
繪製布料與皮膚之間的空間時，需要結合身體結構來設計。

服裝的體積表現

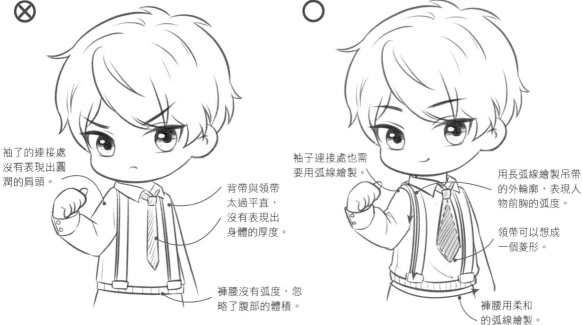

袖了的連接處沒有表現出圓潤的肩頭。

背帶與領帶太過平直，沒有表現出身體的厚度。

褲腰沒有弧度，忽略了腹部的體積。

袖子連接處也需要用弧線繪製。

用長弧線繪製吊帶的外輪廓，表現人物前胸的弧度。

領帶可以想成一個菱形。

褲腰用柔和的弧線繪製。

Q 版服裝總覺得哪裡不對勁？

Q 版人物擁有獨特的身形和頭身比，服裝也不例外。簡潔小巧是 Q 版服裝的特點。雖然是由正常人物的服裝簡化而來，但與正常服裝相比，在造型和裝飾等處理上，Q 版服裝以簡單和誇張為主。

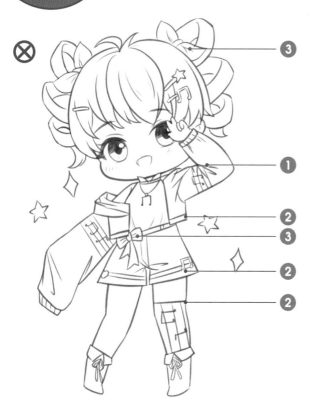

出錯點

① 服裝細節和皺褶過多，不夠簡潔，不符合 Q 版服裝的特點。

② 服裝結構線太平直，沒有展現出人物的身體結構。

③ 蝴蝶結等裝飾太小，沒有顯示出人物的可愛。

案例修改

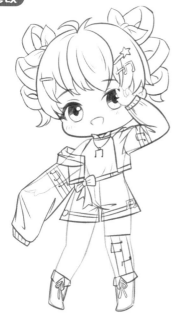

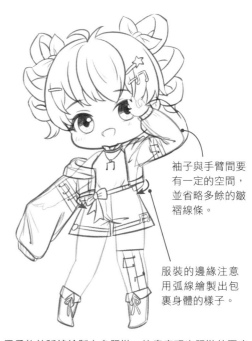

袖子與手臂間要有一定的空間，並省略多餘的皺褶線條。

服裝的邊緣注意用弧線繪製出包裹身體的樣子。

1 畫出人物的身體結構，可明顯看出原來的服裝缺乏立體感。

2 用柔軟的弧線繪製上身服裝，注意表現出服裝的厚度和體積，以及服裝與身體之間的空隙。

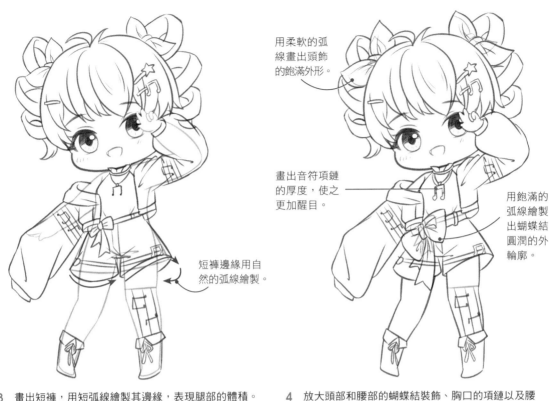

用柔軟的弧
線畫出頭飾
的飽滿外形。

畫出音符項鏈
的厚度,使之
更加醒目。

用飽滿的
弧線繪製
出蝴蝶結
圓潤的外
輪廓。

短褲邊緣用自
然的弧線繪製。

3 畫出短褲,用短弧線繪製其邊緣,表現腿部的體積。

4 放大頭部和腰部的蝴蝶結裝飾、胸口的項鏈以及腰帶,增加可愛度。

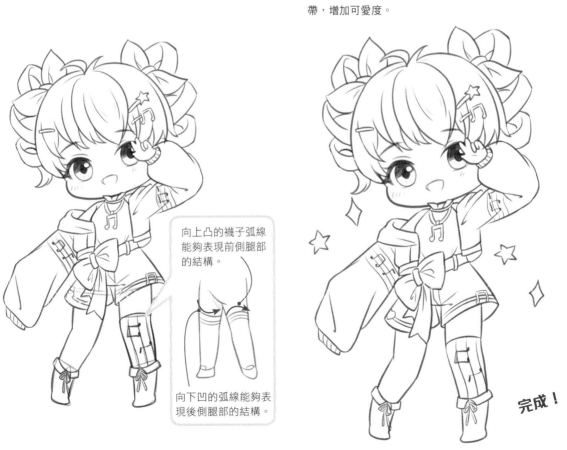

向上凸的襪子弧線
能夠表現前側腿部
的結構。

向下凹的弧線能夠表
現後側腿部的結構。

完成!

5 根據服裝的弧度修改細節,並修改靴口的弧度。

6 擦去多餘的線條,保留乾淨的線稿。

Q 版人物服裝的繪製步驟

繪製簡潔好看的 Q 版人物服裝，需要依據 Q 版人物的獨特身形，抓住其可愛小巧的特點，了解正確的繪製步驟。

服裝的基本畫法

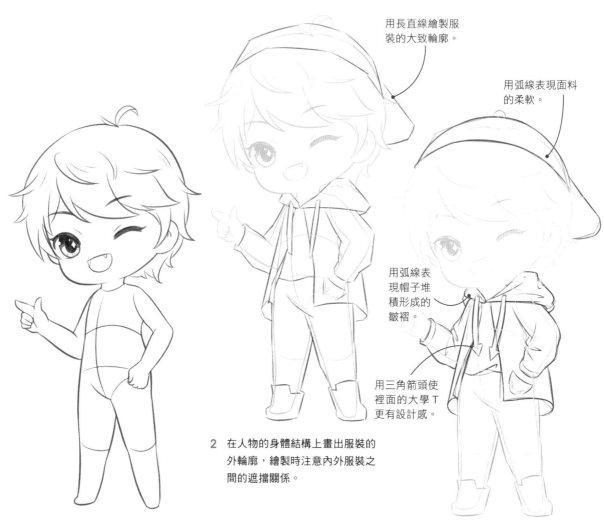

繪製服裝時，可先畫出人物的身體結構，然後想像將布料捲起來包裹在身體上，確定好整體結構後再繪製細節。

用長直線繪製服裝的大致輪廓。

用弧線表現面料的柔軟。

用弧線表現帽子堆積形成的皺褶。

用三角箭頭使裡面的大學 T 更有設計感。

2　在人物的身體結構上畫出服裝的外輪廓，繪製時注意內外服裝之間的遮擋關係。

1　畫出 Q 版人物的身體結構，注意動作和表情應可愛一點。

3　描繪上半身服裝的細節，注意手肘處布料會出現堆積，可以用短線條繪製出皺褶。

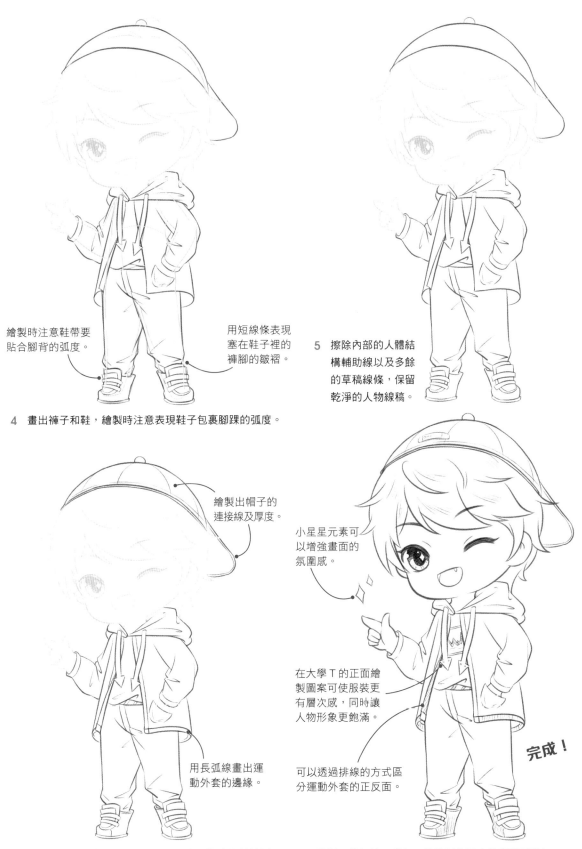

繪製時注意鞋帶要貼合腳背的弧度。

用短線條表現塞在鞋子裡的褲腳的皺褶。

4　畫出褲子和鞋，繪製時注意表現鞋子包裹腳踝的弧度。

5　擦除內部的人體結構輔助線以及多餘的草稿線條，保留乾淨的人物線稿。

繪製出帽子的連接線及厚度。

小星星元素可以增強畫面的氛圍感。

在大學 T 的正面繪製圖案可使服裝更有層次感，同時讓人物形象更飽滿。

用長弧線畫出運動外套的邊緣。

可以透過排線的方式區分運動外套的正反面。

完成！

6　畫出帽子、上衣及鞋子的厚度，注意服裝邊緣的轉折，及鞋子側面的弧度。

7　繪製服裝細節，增加一些特別的元素使畫面更豐富。

校園水手服

校服是學生最常見的服裝類型之一，女生的百褶裙水手服和男生的西式校服在 Q 版人物身上都十分可愛。

女生校服

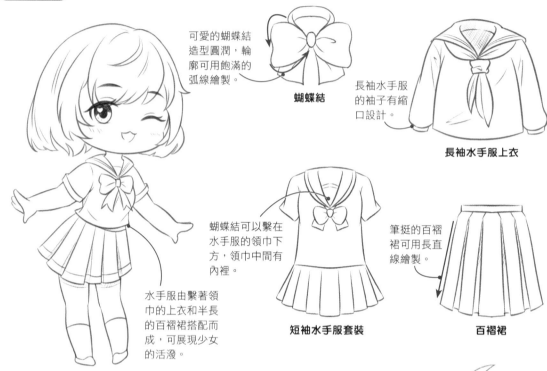

可愛的蝴蝶結造型圓潤，輪廓可用飽滿的弧線繪製。

蝴蝶結

長袖水手服的袖子有縮口設計。

長袖水手服上衣

蝴蝶結可以繫在水手服的領巾下方，領巾中間有內裡。

筆挺的百褶裙可用長直線繪製。

短袖水手服套裝

百褶裙

水手服由繫著領巾的上衣和半長的百褶裙搭配而成，可展現少女的活潑。

女生春夏校服

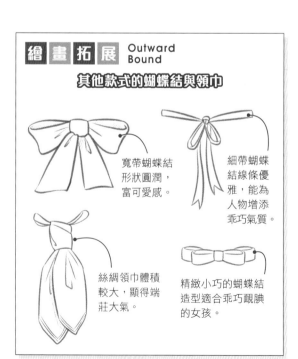

繪畫拓展 Outward Bound

其他款式的蝴蝶結與領巾

寬帶蝴蝶結形狀圓潤，富可愛感。

細帶蝴蝶結線條優雅，能為人物增添乖巧氣質。

絲綢領巾體積較大，顯得端莊大氣。

精緻小巧的蝴蝶結造型適合乖巧靦腆的女孩。

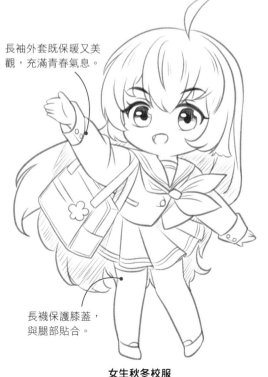

長袖外套既保暖又美觀，充滿青春氣息。

長襪保護膝蓋，與腿部貼合。

女生秋冬校服

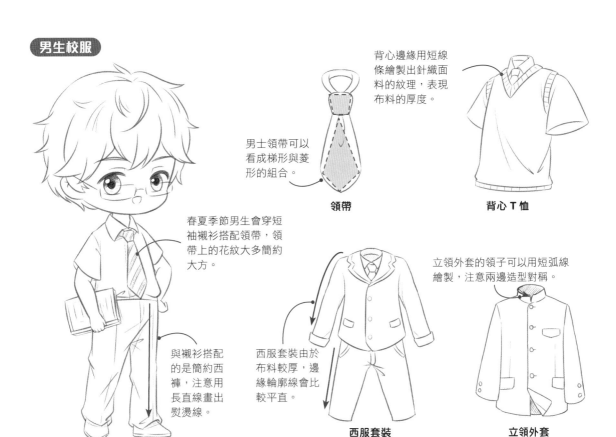

男生校服

背心邊緣用短線條繪製出針織面料的紋理，表現布料的厚度。

男士領帶可以看成梯形與菱形的組合。

領帶

背心 T 恤

春夏季節男生會穿短袖襯衫搭配領帶，領帶上的花紋大多簡約大方。

立領外套的領子可以用短弧線繪製，注意兩邊造型對稱。

與襯衫搭配的是簡約西褲，注意用長直線畫出熨燙線。

西服套裝由於布料較厚，邊緣輪廓線會比較平直。

西服套裝

立領外套

男生春夏校服

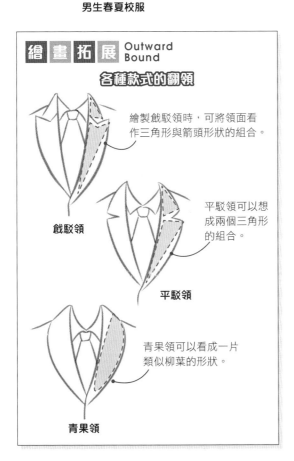

繪畫拓展 Outward Bound

各種款式的翻領

繪製戧駁領時，可將領面看作三角形與箭頭形狀的組合。

戧駁領

平駁領可以想成兩個三角形的組合。

平駁領

青果領可以看成一片類似柳葉的形狀。

青果領

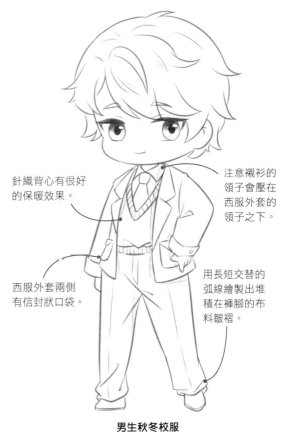

針織背心有很好的保暖效果。

注意襯衫的領子會壓在西服外套的領子之下。

西服外套兩側有信封狀口袋。

用長短交替的弧線繪製出堆積在褲腳的布料皺褶。

男生秋冬校服

輕薄透氣的夏裝使人物在炎炎夏日中保持涼爽。夏裝以短袖為主,會露出比較多皮膚。

夏季女裝

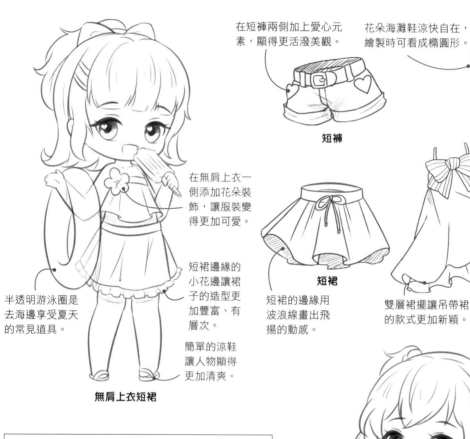

在短褲兩側加上愛心元素,顯得更活潑美觀。

花朵海灘鞋涼快自在,繪製時可看成橢圓形。

海灘鞋

短褲

胸口的蝴蝶結加上條紋,顯得更精緻。

在無肩上衣一側添加花朵裝飾,讓服裝變得更加可愛。

短裙邊緣的小花邊讓裙子的造型更加豐富、有層次。

簡單的涼鞋讓人物顯得更加清爽。

半透明游泳圈是去海邊享受夏天的常見道具。

短裙

短裙的邊緣用波浪線畫出飛揚的動感。

細肩帶洋裝

雙層裙擺讓吊帶裙的款式更加新穎。

無肩上衣短裙

繪畫拓展 Outward Bound

不同款式的連身裙

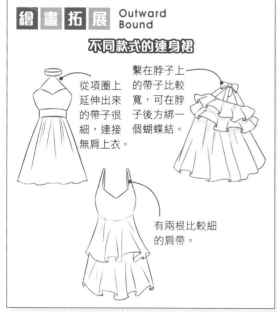

從項圈上延伸出來的帶子很細,連接無肩上衣。

繫在脖子上的帶子比較寬,可在脖子後方綁一個蝴蝶結。

有兩根比較細的肩帶。

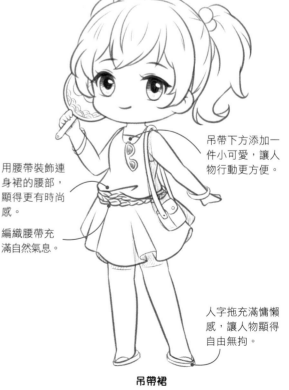

用腰帶裝飾連身裙的腰部,顯得更有時尚感。

編織腰帶充滿自然氣息。

吊帶下方添加一件小可愛,讓人物行動更方便。

人字拖充滿慵懶感,讓人物顯得自由無拘。

吊帶裙

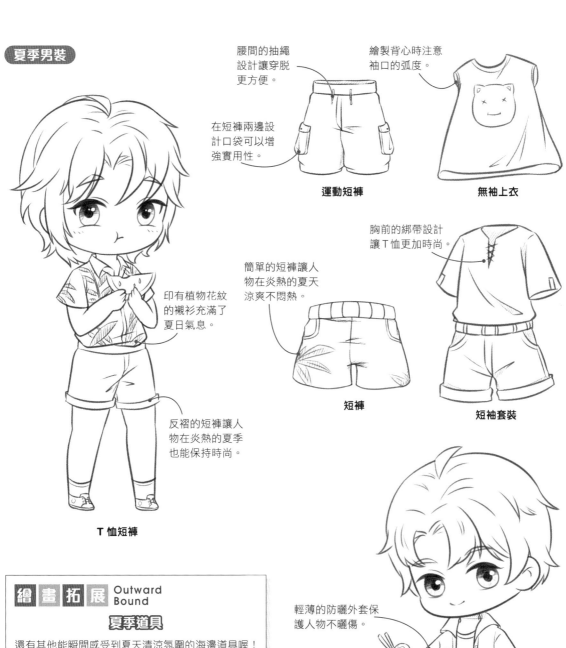

腰間的抽繩設計讓穿脫更方便。

在短褲兩邊設計口袋可以增強實用性。

運動短褲

繪製背心時注意袖口的弧度。

無袖上衣

印有植物花紋的襯衫充滿了夏日氣息。

反褶的短褲讓人物在炎熱的夏季也能保持時尚。

T恤短褲

簡單的短褲讓人物在炎熱的夏天涼爽不悶熱。

短褲

胸前的綁帶設計讓T恤更加時尚。

短袖套裝

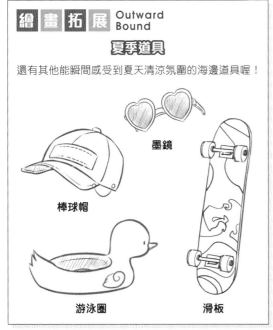

繪畫拓展 Outward Bound

夏季道具

還有其他能瞬間感受到夏天清涼氛圍的海邊道具喔！

墨鏡

棒球帽

游泳圈

滑板

輕薄的防曬外套保護人物不曬傷。

運動短褲方便人物在夏季運動。

隨意穿脫的拖鞋便於人物在沙灘上自由地行走。

沙灘裝

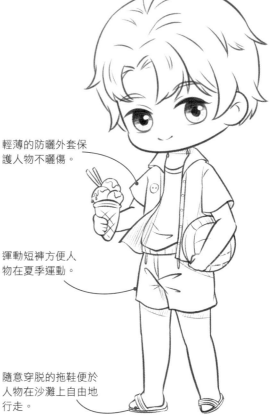

溫暖冬裝

Q 版人物的冬季服裝既舒適又美觀，多採洋蔥式穿搭，採用厚實保暖的布料，並和圍巾、帽子等搭配，瞬間就能表現出冬日的氛圍。

冬季女裝

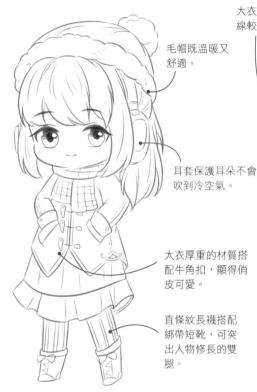

毛帽既溫暖又舒適。

耳套保護耳朵不會吹到冷空氣。

大衣厚重的材質搭配牛角扣，顯得俏皮可愛。

直條紋長襪搭配綁帶短靴，可突出人物修長的雙腿。

大衣長裙套裝

大衣布料厚實，邊緣輪廓線較為平直，皺褶較少。

大衣

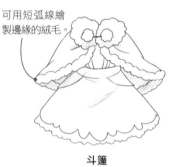

可用短弧線繪製邊緣的絨毛。

斗篷

靴子

繫帶靴子的頂端可加上絨毛，看起來更溫暖。

可以在手套的表面加上一些花紋表現針織感。

手套

繪畫拓展 Outward Bound

添加絨毛質感讓服裝更暖和

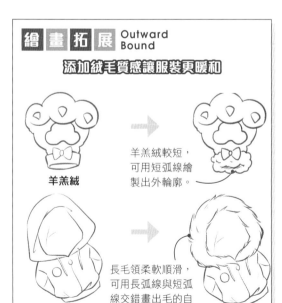

羊羔絨

羊羔絨較短，可用短弧線繪製出外輪廓。

長毛領

長毛領柔軟順滑，可用長弧線與短弧線交錯畫出毛的自然走向。

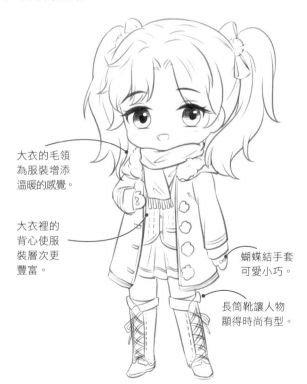

大衣的毛領為服裝增添溫暖的感覺。

大衣裡的背心使服裝層次更豐富。

蝴蝶結手套可愛小巧。

長筒靴讓人物顯得時尚有型。

毛領大衣短裙套裝

冬季男裝

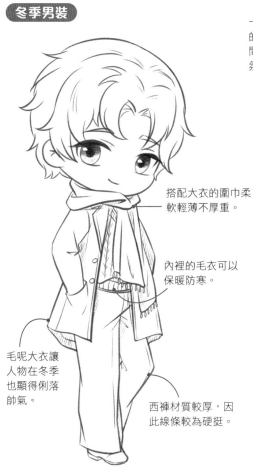

搭配大衣的圍巾柔軟輕薄不厚重。

內裡的毛衣可以保暖防寒。

毛呢大衣讓人物在冬季也顯得俐落帥氣。

西褲材質較厚，因此線條較為硬挺。

大衣西服套裝

一條厚實保暖的圍巾可以瞬間感受到冬日氛圍。

圍巾

可以用短線條表現毛衣材質的紋理。

毛衣

帽子頂端的毛球可愛而不失溫暖感。

帽子

用不規則的波浪線繪製羊羔絨的外輪廓。

羊羔絨外套

繪畫拓展 Outward Bound

不同款式的圍巾

圍巾是冬裝常見的搭配之一，擁有多種款式。

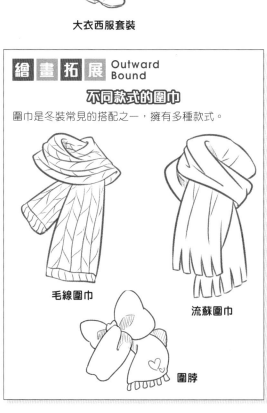

毛線圍巾

流蘇圍巾

圍脖

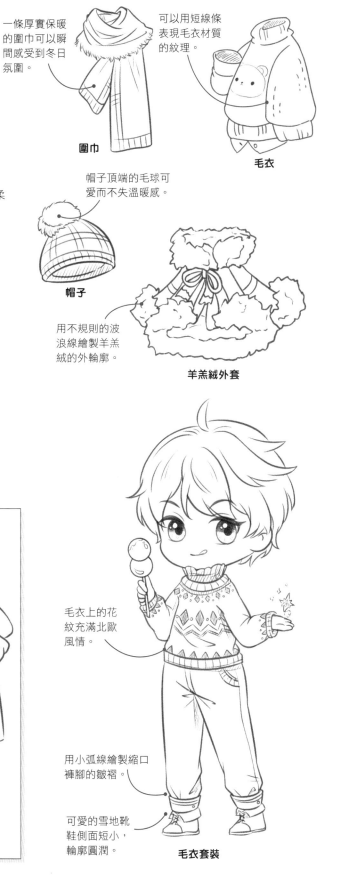

毛衣上的花紋充滿北歐風情。

用小弧線繪製縮口褲腳的皺褶。

可愛的雪地靴鞋側面短小，輪廓圓潤。

毛衣套裝

女僕與紳士

甜美簡潔的女僕裝和帥氣優雅的紳士裝可展現人物的獨特氣質，不同款式有不同的設計細節，但都集實用與美觀於一身。

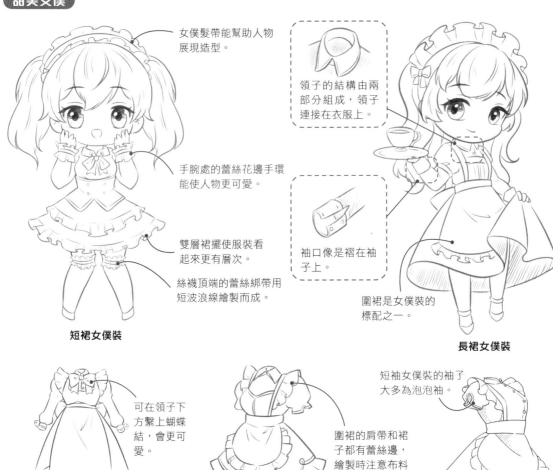

甜美女僕

女僕髮帶能幫助人物展現造型。

領子的結構由兩部分組成，領子連接在衣服上。

手腕處的蕾絲花邊手環能使人物更可愛。

雙層裙擺使服裝看起來更有層次。

袖口像是褶在袖子上。

絲襪頂端的蕾絲綁帶用短波浪線繪製而成。

短裙女僕裝

圍裙是女僕裝的標配之一。

長裙女僕裝

可在領子下方繫上蝴蝶結，會更可愛。

短袖女僕裝的袖了大多為泡泡袖。

圍裙的肩帶和裙子都有蕾絲邊，繪製時注意布料的起伏變化。

不同款式的女僕裝

繪畫拓展 Outward Bound　**女僕裝的構成**

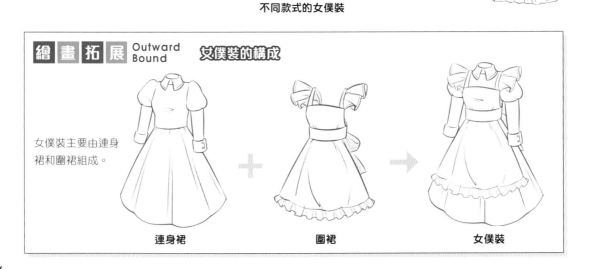

女僕裝主要由連身裙和圍裙組成。

連身裙　**圍裙**　**女僕裝**

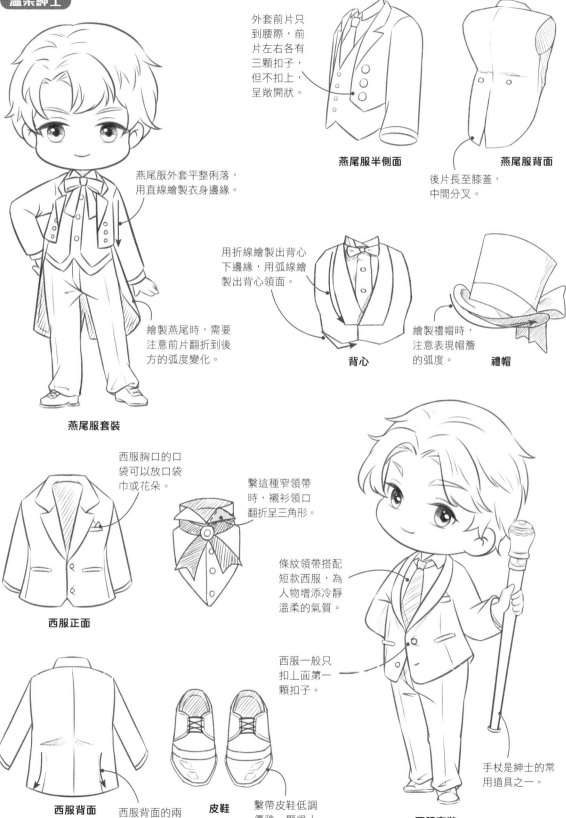

溫柔紳士

外套前片只到腰際，前片左右各有三顆扣子，但不扣上，呈敞開狀。

燕尾服半側面

燕尾服背面

後片長至膝蓋，中間分叉。

燕尾服外套平整俐落，用直線繪製衣身邊緣。

用折線繪製出背心下邊緣，用弧線繪製出背心領面。

繪製燕尾時，需要注意前片翻折到後方的弧度變化。

背心

繪製禮帽時，注意表現帽簷的弧度。

禮帽

燕尾服套裝

西服胸口的口袋可以放口袋巾或花朵。

繫這種窄領帶時，襯衫領口翻折呈三角形。

西服正面

條紋領帶搭配短款西服，為人物增添冷靜溫柔的氣質。

西服一般只扣上面第一顆扣子。

西服背面

西服背面的兩條後腰省使西服更合身。

皮鞋

繫帶皮鞋低調優雅，顯得人物成熟穩重。

手杖是紳士的常用道具之一。

西服套裝

公主與騎士

華麗優雅的長裙讓公主光彩奪目，帥氣的盔甲和武器則讓騎士形象更為鮮明。在繪製服裝時，注意材質不同，所使用的線條也不一樣。

優雅公主

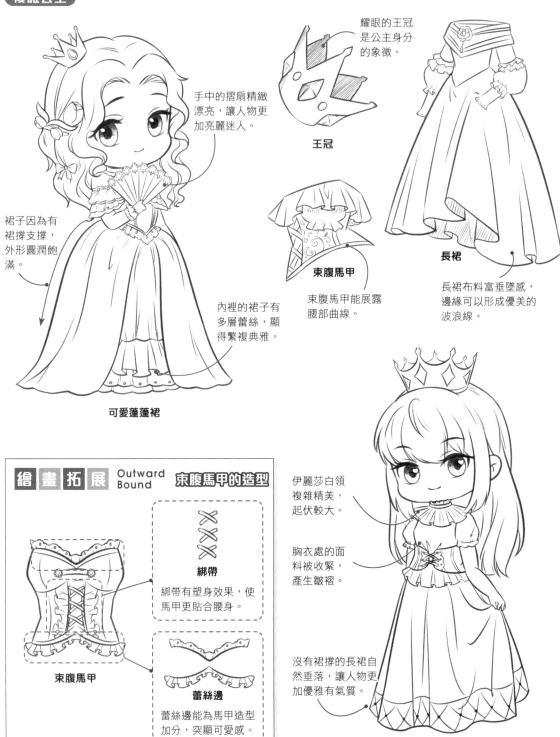

手中的摺扇精緻漂亮，讓人物更加亮麗迷人。

耀眼的王冠是公主身分的象徵。

王冠

裙子因為有裙撐支撐，外形圓潤飽滿。

內裡的裙子有多層蕾絲，顯得繁複典雅。

束腹馬甲

束腹馬甲能展露腰部曲線。

長裙

長裙布料富垂墜感，邊緣可以形成優美的波浪線。

可愛蓬蓬裙

繪畫拓展 Outward Bound　**束腹馬甲的造型**

綁帶

綁帶有塑身效果，使馬甲更貼合腰身。

束腹馬甲

蕾絲邊

蕾絲邊能為馬甲造型加分，突顯可愛感。

伊麗莎白領複雜精美，起伏較大。

胸衣處的面料被收緊，產生皺褶。

沒有裙撐的長裙自然垂落，讓人物更加優雅有氣質。

溫柔長裙

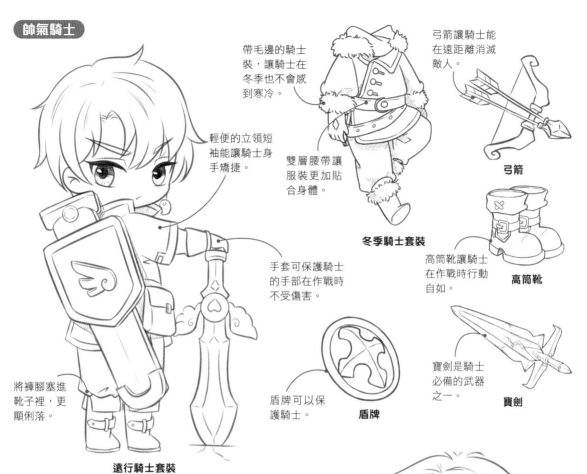

帶毛邊的騎士裝，讓騎士在冬季也不會感到寒冷。

弓箭讓騎士能在遠距離消滅敵人。

輕便的立領短袖能讓騎士身手矯捷。

雙層腰帶讓服裝更加貼合身體。

弓箭

冬季騎士套裝

手套可保護騎士的手部在作戰時不受傷害。

高筒靴讓騎士在作戰時行動自如。

高筒靴

盾牌可以保護騎士。

寶劍是騎士必備的武器之一。

盾牌

寶劍

將褲腳塞進靴子裡，更顯俐落。

遠行騎士套裝

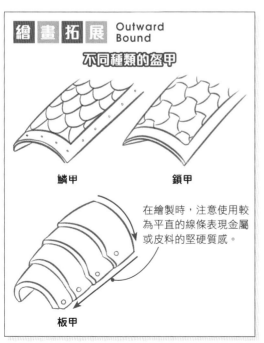

繪畫拓展 Outward Bound

不同種類的盔甲

鱗甲

鎖甲

在繪製時，注意使用較為平直的線條表現金屬或皮料的堅硬質感。

板甲

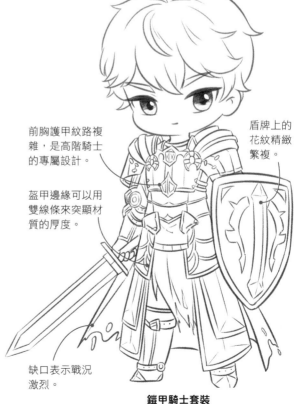

前胸護甲紋路複雜，是高階騎士的專屬設計。

盾牌上的花紋精緻繁複。

盔甲邊緣可以用雙線條來突顯材質的厚度。

缺口表示戰況激烈。

鎧甲騎士套裝

魔法幻想

充滿奇妙幻想的瑰麗多彩魔法世界具有強大的吸引力。魔法少年少女們頭戴巫師帽，身披隱形斗篷，身上的星星、寶石等元素更為他們增添了許多魔法色彩。

魔法少女

在胸前繪製放大的蝴蝶結疊加翅膀元素，增添可愛感。

魔法上衣

用弧線繪製出胸衣的輪廓，並誇張地設計領口。

魔法洋裝

尖頭巫師帽點綴一顆星星，讓人物顯得神祕又優雅。

在短靴後方加上翅膀，能讓人物飛翔。

魔法短靴

帶帽子的魔法斗篷能使人物完美隱匿身形。

魔法斗篷

用短線條繪製領口寶石的切面。

用寬腰帶束緊長袍，顯示人物腰身。

在長靴上加入幾何元素，增強魔法感。

魔法長袍短褲套裝

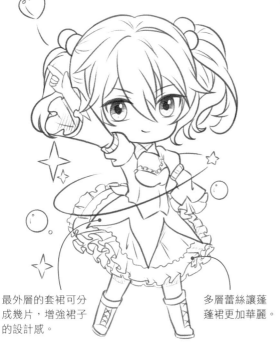

最外層的套裙可分成幾片，增強裙子的設計感。

多層蕾絲讓蓬蓬裙更加華麗。

魔法蓬蓬裙套裝

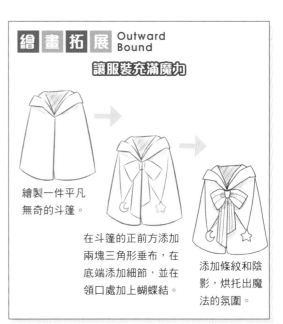

繪畫拓展 Outward Bound

讓服裝充滿魔力

繪製一件平凡無奇的斗篷。

在斗篷的正前方添加兩塊三角形垂布，在底端添加細節，並在領口處加上蝴蝶結。

添加條紋和陰影，烘托出魔法的氛圍。

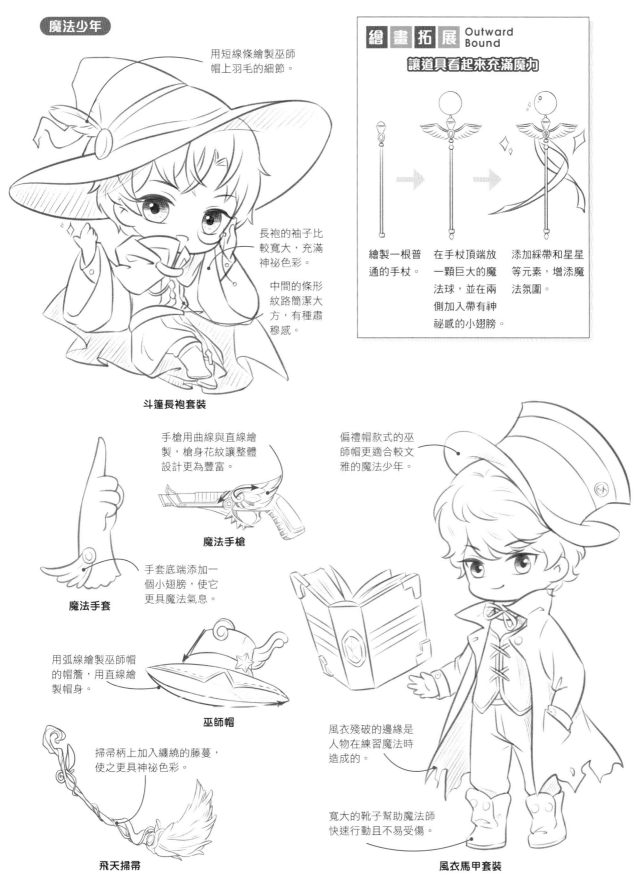

魔法少年

用短線條繪製巫師帽上羽毛的細節。

斗篷長袍套裝

長袍的袖子比較寬大，充滿神祕色彩。

中間的條形紋路簡潔大方，有種肅穆感。

繪畫拓展 Outward Bound

讓道具看起來充滿魔力

繪製一根普通的手杖。

在手杖頂端放一顆巨大的魔法球，並在兩側加入帶有神祕感的小翅膀。

添加綵帶和星星等元素，增添魔法氛圍。

手槍用曲線與直線繪製，槍身花紋讓整體設計更為豐富。

魔法手槍

手套底端添加一個小翅膀，使它更具魔法氣息。

魔法手套

用弧線繪製巫師帽的帽簷，用直線繪製帽身。

巫師帽

掃帚柄上加入纏繞的藤蔓，使之更具神祕色彩。

飛天掃帚

偏禮帽款式的巫師帽更適合較文雅的魔法少年。

風衣殘破的邊緣是人物在練習魔法時造成的。

寬大的靴子幫助魔法師快速行動且不易受傷。

風衣馬甲套裝

151

中式古風

古風服飾衣袖寬大、裙子偏長，繪製時可以適時讓它飄起來，增加畫面的活潑氣息，服飾也不會顯得厚重死板。

唐裝

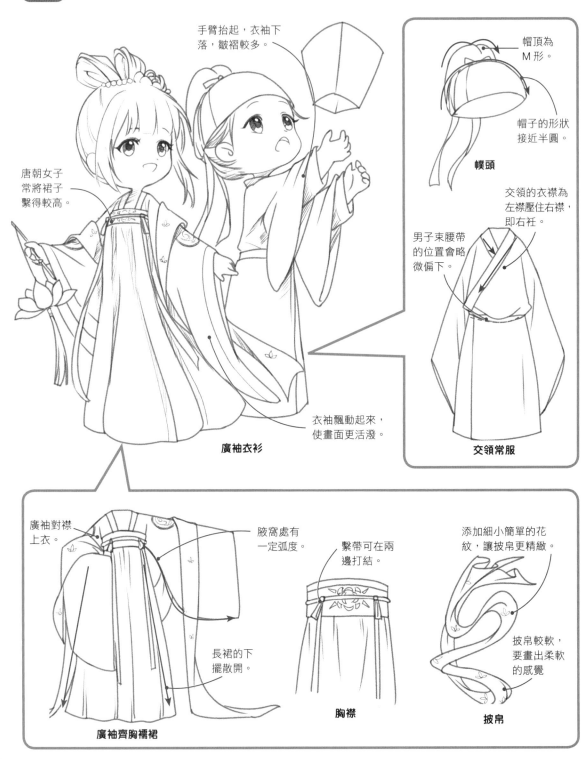

手臂抬起，衣袖下落，皺褶較多。

唐朝女子常將裙子繫得較高。

衣袖飄動起來，使畫面更活潑。

廣袖衣衫

帽頂為 M 形。

帽子的形狀接近半圓。

幞頭

交領的衣襟為左襟壓住右襟，即右衽。

男子束腰帶的位置會略微偏下。

交領常服

廣袖對襟上衣。

腋窩處有一定弧度。

長裙的下擺散開。

廣袖齊胸襦裙

繫帶可在兩邊打結。

胸襟

添加細小簡單的花紋，讓披帛更精緻。

披帛較軟，要畫出柔軟的感覺

披帛

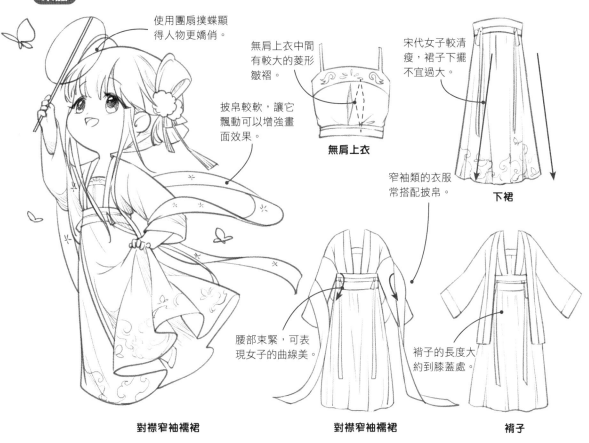

使用團扇撲蝶顯得人物更嬌俏。

無肩上衣中間有較大的菱形皺褶。

宋代女子較清瘦，裙子下擺不宜過大。

披帛較軟，讓它飄動可以增強畫面效果。

無肩上衣

窄袖類的衣服常搭配披帛。

下裙

腰部束緊，可表現女子的曲線美。

褙子的長度大約到膝蓋處。

對襟窄袖襦裙

對襟窄袖襦裙

褙子

花紋

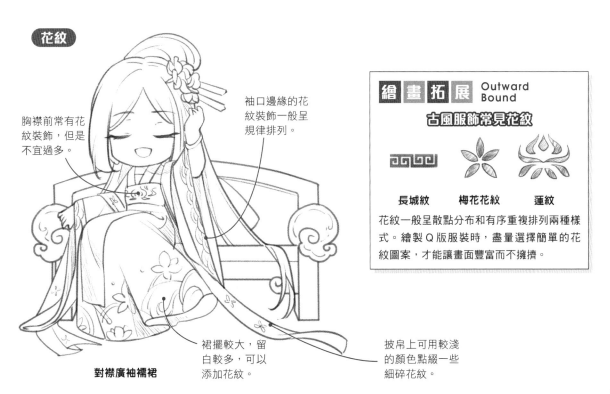

胸襟前常有花紋裝飾，但是不宜過多。

袖口邊緣的花紋裝飾一般呈規律排列。

繪畫拓展 Outward Bound

古風服飾常見花紋

長城紋 **梅花花紋** **蓮紋**

花紋一般呈散點分布和有序重複排列兩種樣式。繪製 Q 版服裝時，盡量選擇簡單的花紋圖案，才能讓畫面豐富而不擁擠。

裙擺較大，留白較多，可以添加花紋。

披帛上可用較淺的顏色點綴一些細碎花紋。

對襟廣袖襦裙

在剪裁上，和風服飾一般屬於直線裁剪，多為直筒形，不顯露身體的曲線。這是和風服飾的特點，造就其獨特的美感。

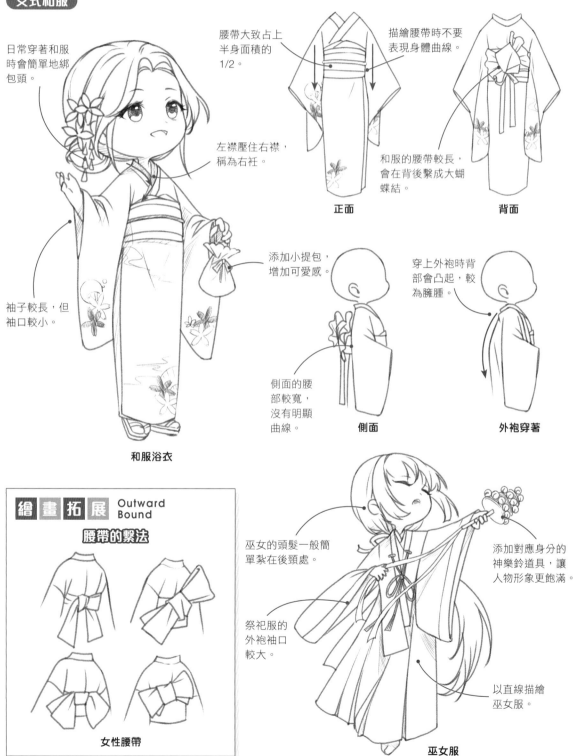

女式和服

日常穿著和服時會簡單地綁包頭。

腰帶大致占上半身面積的1/2。

描繪腰帶時不要表現身體曲線。

左襟壓住右襟，稱為右衽。

和服的腰帶較長，會在背後繫成大蝴蝶結。

正面　　　　背面

添加小提包，增加可愛感。

穿上外袍時背部會凸起，較為臃腫。

袖子較長，但袖口較小。

側面的腰部較寬，沒有明顯曲線。

側面　　　　外袍穿著

和服浴衣

繪畫拓展 Outward Bound

腰帶的繫法

女性腰帶

巫女的頭髮一般簡單紮在後頸處。

祭祀服的外袍袖口較大。

添加對應身分的神樂鈴道具，讓人物形象更飽滿。

以直線描繪巫女服。

巫女服

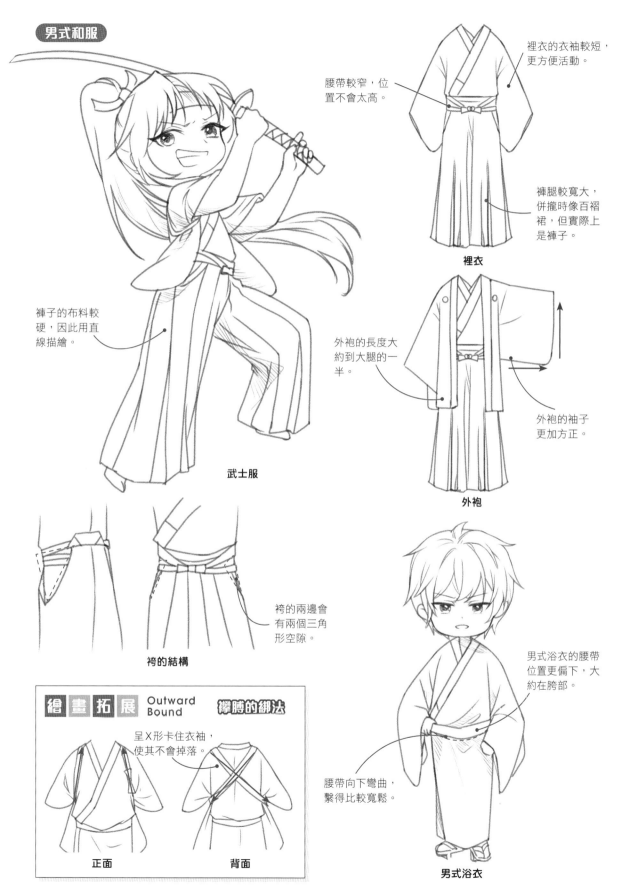

男式和服

裡衣的衣袖較短，更方便活動。

腰帶較窄，位置不會太高。

裡衣

褲腿較寬大，併攏時像百褶裙，但實際上是褲子。

褲子的布料較硬，因此用直線描繪。

武士服

外袍的長度大約到大腿的一半。

外袍的袖子更加方正。

外袍

袴的兩邊會有兩個三角形空隙。

袴的結構

繪畫拓展 Outward Bound **襷膊的綁法**

呈X形卡住衣袖，使其不會掉落。

正面　　　　背面

男式浴衣的腰帶位置更偏下，大約在胯部。

腰帶向下彎曲，繫得比較寬鬆。

男式浴衣

華麗蘿莉塔

蘿莉塔裝扮是在蓬蓬裙上添加更多花紋、蕾絲、荷葉邊、蝴蝶結、花朵等裝飾元素，華麗又可愛，繪製時注意裙擺一定要很大片。

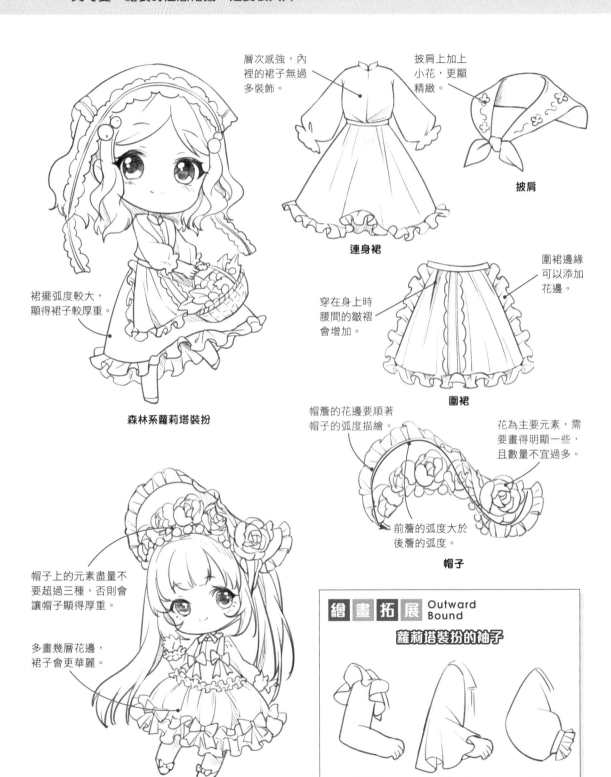

層次感強，內裡的裙子無過多裝飾。

披肩上加上小花，更顯精緻。

披肩

連身裙

穿在身上時腰間的皺褶會增加。

圍裙邊緣可以添加花邊。

圍裙

裙擺弧度較大，顯得裙子較厚重。

森林系蘿莉塔裝扮

帽簷的花邊要順著帽子的弧度描繪。

花為主要元素，需要畫得明顯一些，且數量不宜過多。

前簷的弧度大於後簷的弧度。

帽子

帽子上的元素盡量不要超過三種，否則會讓帽子顯得厚重。

多畫幾層花邊，裙子會更華麗。

華麗蘿莉塔裝扮

繪畫拓展 Outward Bound

蘿莉塔裝扮的袖子

荷葉袖　喇叭袖　泡泡袖

異國風情

這一類服飾往往比較飄逸，飾品較多，給人一種珠光寶氣的感覺，此外還可以用一些道具來增添神祕感。

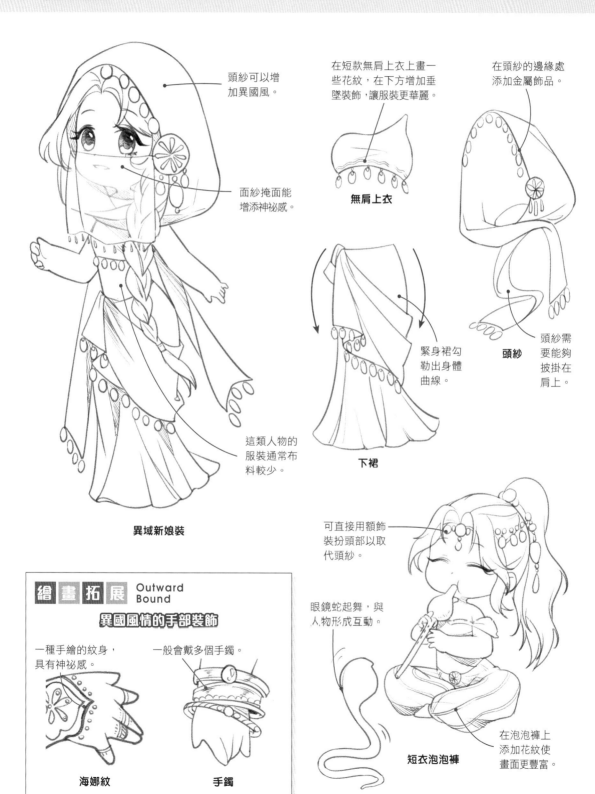

頭紗可以增加異國風。

面紗掩面能增添神祕感。

這類人物的服裝通常布料較少。

異域新娘裝

在短款無肩上衣上畫一些花紋，在下方增加垂墜裝飾，讓服裝更華麗。

無肩上衣

緊身裙勾勒出身體曲線。

下裙

在頭紗的邊緣處添加金屬飾品。

頭紗需要能夠披掛在肩上。

頭紗

可直接用額飾裝扮頭部以取代頭紗。

眼鏡蛇起舞，與人物形成互動。

在泡泡褲上添加花紋使畫面更豐富。

短衣泡泡褲

繪 畫 拓 展 Outward Bound

異國風情的手部裝飾

一種手繪的紋身，具有神祕感。

一般會戴多個手鐲。

海娜紋

手鐲

道具也必須很Q喔！

道具是提升畫面質感的關鍵要素，能充分展現人物的身分、動作……等。

日常道具

學生

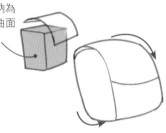

書包可歸納為長方體和曲面的組合。

1　描繪書包的外形，注意邊角處的圓潤處理。

2　添加背帶並表現書包的結構。

書包蓋有厚度，可用短線條表示。

3　添加愛心裝飾等細節。

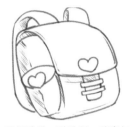

4　用細線排一點陰影，讓書包更有立體感。

書本

調色盤

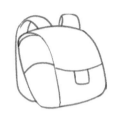

筆筒

訂書機

繪畫拓展 Outward Bound　**添加道具的依據**

添加的道具多會依據人物的時代、職業等來決定。

注射器

女護士

課桌

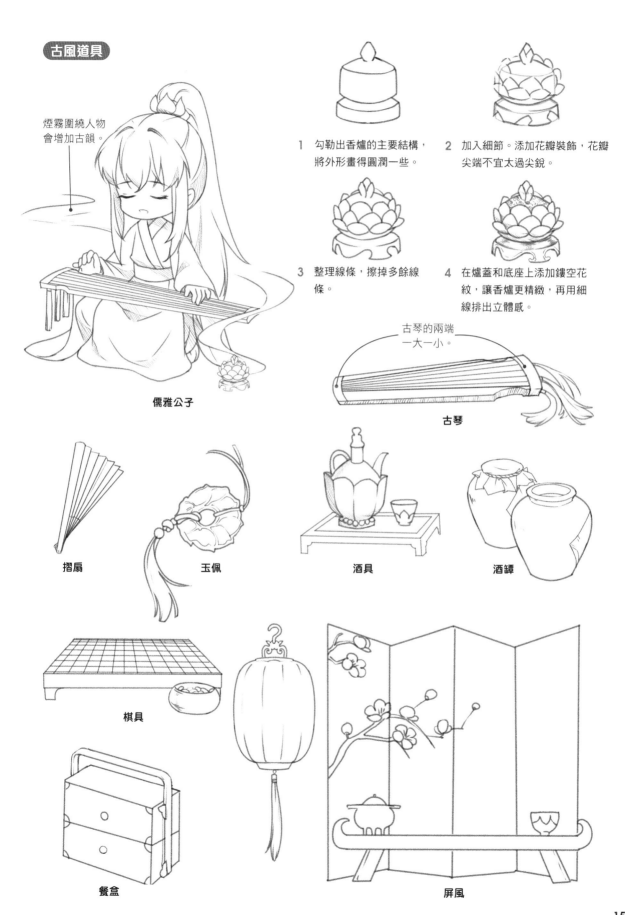

古風道具

煙霧圍繞人物會增加古韻。

儒雅公子

1 勾勒出香爐的主要結構，將外形畫得圓潤一些。

2 加入細節。添加花瓣裝飾，花瓣尖端不宜太過尖銳。

3 整理線條，擦掉多餘線條。

4 在爐蓋和底座上添加鏤空花紋，讓香爐更精緻，再用細線排出立體感。

古琴的兩端一大一小。

古琴

摺扇

玉佩

酒具

酒罈

棋具

餐盒

屏風

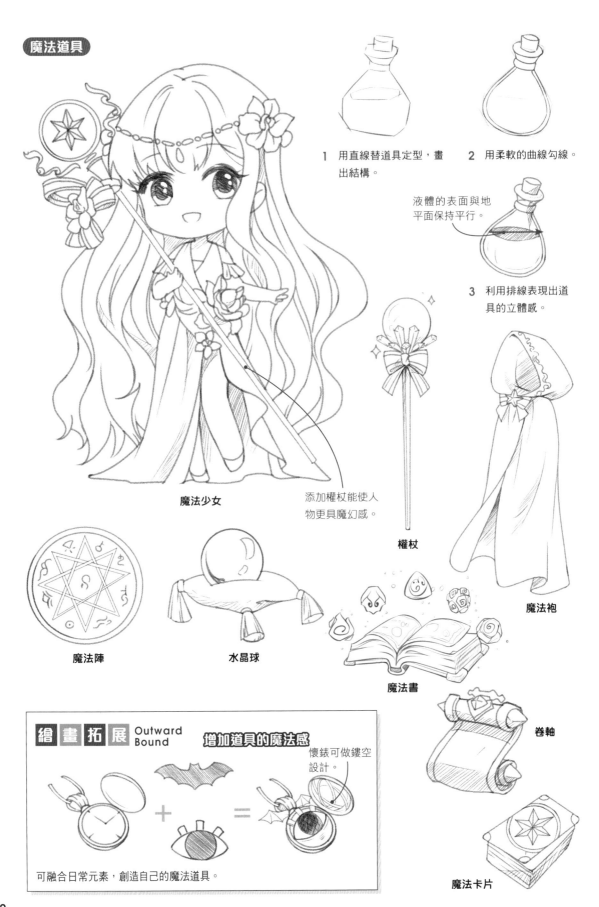

魔法道具

1 用直線替道具定型，畫出結構。

2 用柔軟的曲線勾線。

液體的表面與地平面保持平行。

3 利用排線表現出道具的立體感。

魔法少女

添加權杖能使人物更具魔幻感。

權杖

魔法袍

魔法陣

水晶球

魔法書

卷軸

繪畫拓展 Outward Bound **增加道具的魔法感**

懷錶可做鏤空設計。

可融合日常元素，創造自己的魔法道具。

魔法卡片

小動物當然也要 Q 起來！

在幫小動物 Q 化處理時，可將外形描繪得更圓潤，省略複雜的毛髮，將重點放在體態，要盡量畫得呆萌可愛就對了。

常見小動物

頭部為球體。

身體用圓柱體表示。

1 用較大的球體表現頭部，讓狗狗更可愛。

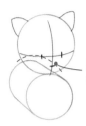

頭部會遮擋部分身體結構。

2 頭部十字線偏下，定位出眼鼻嘴、耳朵等五官的位置。

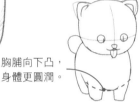

胸脯向下凸，身體更圓潤。

3 加上腿部和尾巴。

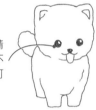

狗狗的眼睛本來就看不見眼白，可直接塗黑。

4 勾線時用彎曲的線條描繪狗狗的毛髮。

狗狗

貓咪

飛鳥

兔子

繪畫拓展 Outward Bound　　**毛髮的表現**

可用小筆觸斷斷續續地繪製邊緣線，來表示毛髮的細碎感。

毛髮的厚重感可用小圓弧描繪。

企鵝

綿羊

小馬

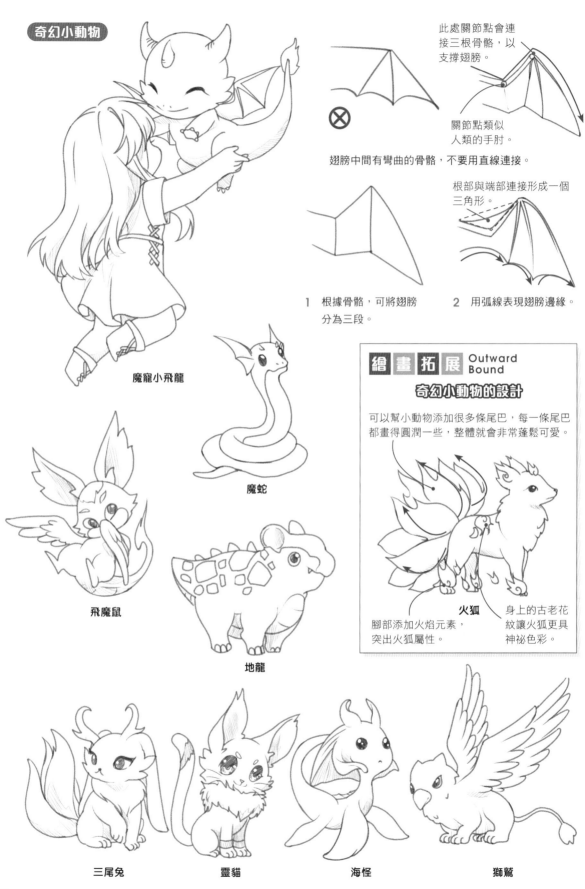

奇幻小動物

此處關節點會連接三根骨骼，以支撐翅膀。

⊗

翅膀中間有彎曲的骨骼，不要用直線連接。

關節點類似人類的手肘。

根部與端部連接形成一個三角形。

1 根據骨骼，可將翅膀分為三段。

2 用弧線表現翅膀邊緣。

魔寵小飛龍

魔蛇

繪畫拓展 Outward Bound

奇幻小動物的設計

可以幫小動物添加很多條尾巴，每一條尾巴都畫得圓潤一些，整體就會非常蓬鬆可愛。

火狐

腳部添加火焰元素，突出火狐屬性。

身上的古老花紋讓火狐更具神祕色彩。

飛魔鼠

地龍

三尾兔

靈貓

海怪

獅鷲

4

可愛風、角色設定、擬人，

全部超簡單！

萌化我最喜歡的動畫角色

可愛又冷酷的兔子戰士舉起她的武器,冰冷的眼神似乎藏有故事,大腿上包紮的傷口也許是戰鬥後留下的。不知道勇猛的她變成 Q 版會是什麼樣子呢?

形象的簡化

兔子戰士最大的特點是全身布滿兔子元素,還有專屬的雙槍武器。在簡化時,要注意突顯這些既有特點元素。

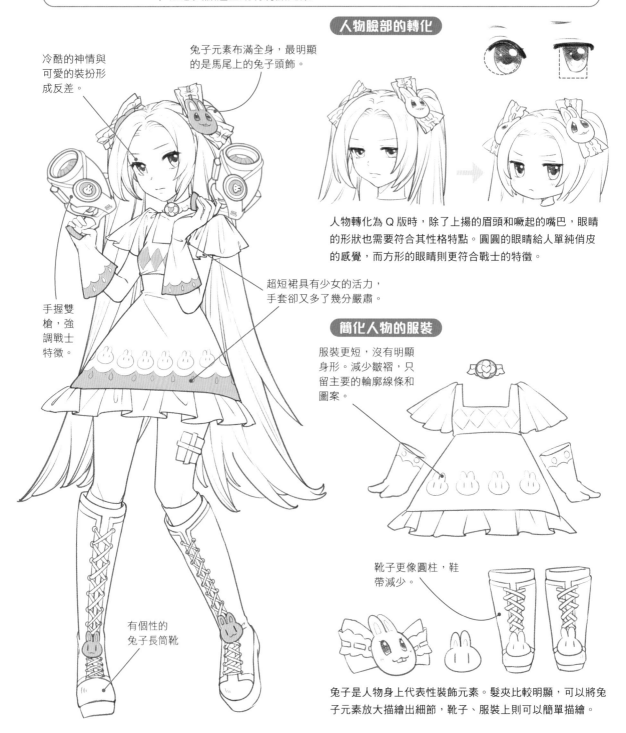

冷酷的神情與可愛的裝扮形成反差。

兔子元素布滿全身,最明顯的是馬尾上的兔子頭飾。

人物臉部的轉化

人物轉化為 Q 版時,除了上揚的眉頭和噘起的嘴巴,眼睛的形狀也需要符合其性格特點。圓圓的眼睛給人單純俏皮的感覺,而方形的眼睛則更符合戰士的特徵。

超短裙具有少女的活力,手套卻又多了幾分嚴肅。

手握雙槍,強調戰士特徵。

簡化人物的服裝

服裝更短,沒有明顯身形。減少皺褶,只留主要的輪廓線條和圖案。

靴子更像圓柱,鞋帶減少。

有個性的兔子長筒靴

兔子是人物身上代表性裝飾元素。髮夾比較明顯,可以將兔子元素放大描繪出細節,靴子、服裝上則可以簡單描繪。

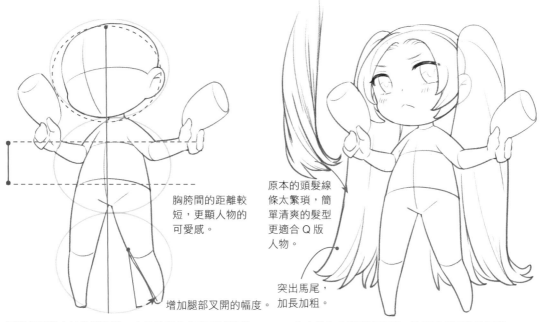

胸胯間的距離較短，更顯人物的可愛感。

增加腿部叉開的幅度。

原本的頭髮線條太繁瑣，簡單清爽的髮型更適合 Q 版人物。

突出馬尾，加長加粗。

1　畫出兔子戰士的身體結構，人物的動作幅度可以適當加大。

2　為人物加上髮型和表情，注意表情要生動可愛。

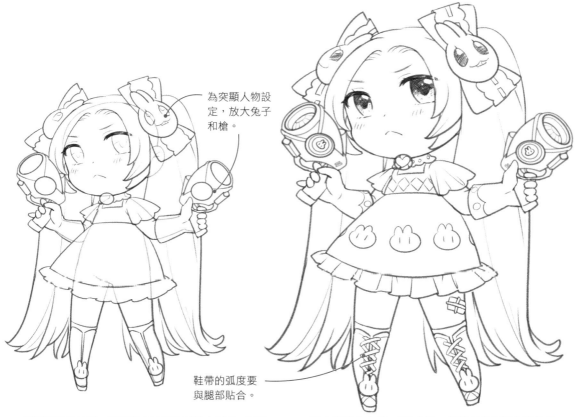

為突顯人物設定，放大兔子和槍。

鞋帶的弧度要與腿部貼合。

3　畫出服裝的輪廓。繪製裙子時線條不能太生硬，要畫出蓬鬆的感覺。

4　點上眼睛的高光，添加細節，甜酷的兔子戰士形象打造完成！

萌化我最喜歡的遊戲角色

俠客以左手習劍，招數總讓人出其不意。這次他與三尾狐又展開了新任務！換上全新裝備展開旅程，這次的冒險是否能解開俠客的身世之謎呢？

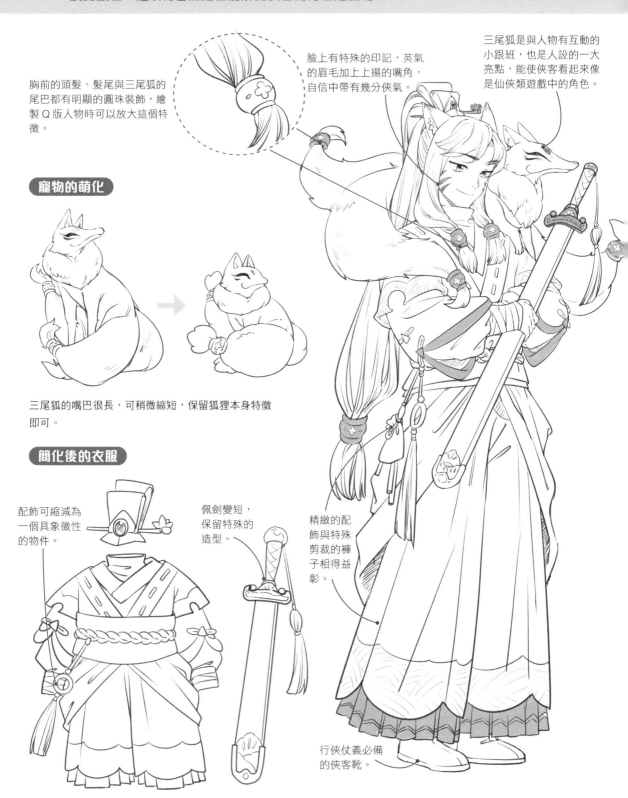

胸前的頭髮、髮尾與三尾狐的尾巴都有明顯的圓珠裝飾，繪製 Q 版人物時可以放大這個特徵。

臉上有特殊的印記，英氣的眉毛加上上揚的嘴角，自信中帶有幾分俠氣。

三尾狐是與人物有互動的小跟班，也是人設的一大亮點，能使俠客看起來像是仙俠類遊戲中的角色。

寵物的萌化

三尾狐的嘴巴很長，可稍微縮短，保留狐狸本身特徵即可。

簡化後的衣服

配飾可縮減為一個具象徵性的物件。

佩劍變短，保留特殊的造型。

精緻的配飾與特殊剪裁的褲子相得益彰。

行俠仗義必備的俠客靴。

符合角色的打鬥動作

仙俠遊戲中常會出現激烈的打鬥畫面，讓人印象深刻的武俠人物往往都擁有屬於自己的特定武功招式，我們的俠客也不例外。

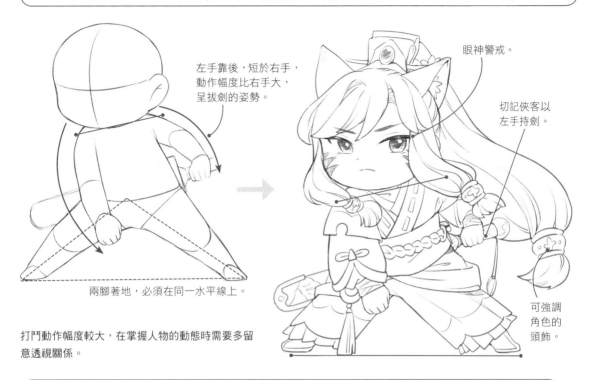

左手靠後，短於右手，動作幅度比右手大，呈拔劍的姿勢。

眼神警戒。

切記俠客以左手持劍。

兩腳著地，必須在同一水平線上。

可強調角色的頭飾。

打鬥動作幅度較大，在掌握人物的動態時需要多留意透視關係。

與寵物的互動

寵物是常見的元素之一，三尾狐是獨來獨往的俠客最親密的夥伴，讓俠客的角色設定多了幾分溫柔。

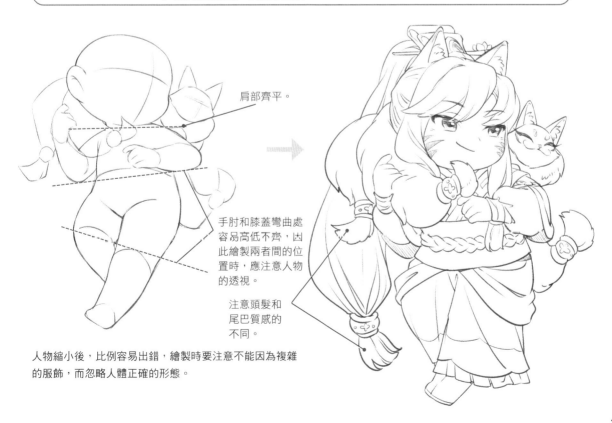

肩部齊平。

手肘和膝蓋彎曲處容易高低不齊，因此繪製兩者間的位置時，應注意人物的透視。

注意頭髮和尾巴質感的不同。

人物縮小後，比例容易出錯，繪製時要注意不能因為複雜的服飾，而忽略人體正確的形態。

萌化我最喜歡的時尚歌手

知名歌手的演唱會終於要開始了！精心打扮的她緩緩步上舞台，精心設計的服飾將她穠纖合度的身材展露無遺，不愧是走在時尚最尖端的大明星！

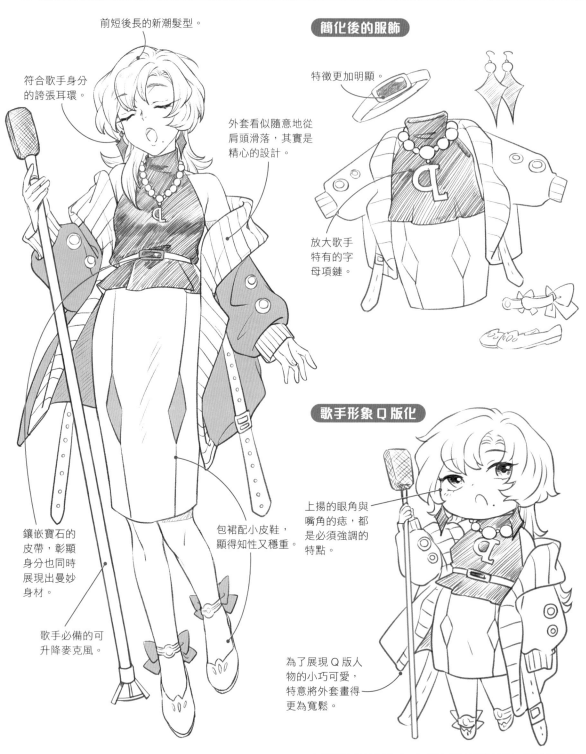

前短後長的新潮髮型。

符合歌手身分的誇張耳環。

外套看似隨意地從肩頭滑落，其實是精心的設計。

鑲嵌寶石的皮帶，彰顯身分也同時展現出曼妙身材。

歌手必備的可升降麥克風。

簡化後的服飾

特徵更加明顯。

放大歌手特有的字母項鍊。

歌手形象 Q 版化

上揚的眼角與嘴角的痣，都是必須強調的特點。

為了展現 Q 版人物的小巧可愛，特意將外套畫得更為寬鬆。

包裙配小皮鞋，顯得知性又穩重。

在設計歌手的形象時，可更大膽地拼接元素，混搭各種風格，形成歌手獨有的氣質。

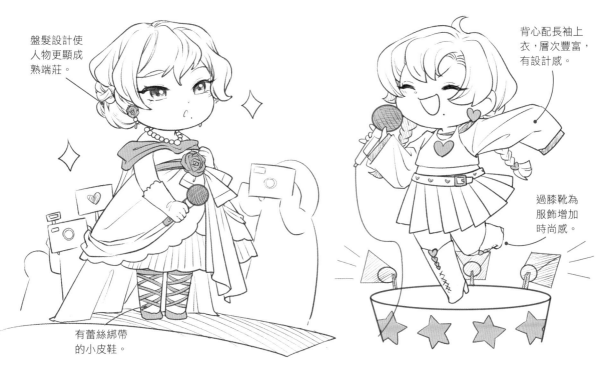

盤髮設計使
人物更顯成
熟端莊。

有蕾絲綁帶
的小皮鞋。

背心配長袖上
衣,層次豐富,
有設計感。

過膝靴為
服飾增加
時尚感。

華麗公主裙,一字肩領口的精心設計,適合晚會等正式場
合。精緻的玫瑰耳飾可以與裙子上的玫瑰相呼應。

少女風服裝,適合舞台表演。背心、長袖上衣搭配少女感
十足的百褶裙,加上滿滿的愛心元素,時尚又吸睛。

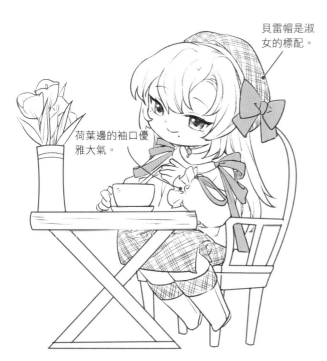

貝雷帽是淑
女的標配。

荷葉邊的袖口優
雅大氣。

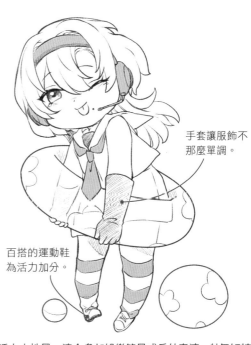

手套讓服飾不
那麼單調。

百搭的運動鞋
為活力加分。

淑女小洋裝,適合採訪、面對面簽名會等場合。方格花紋
讓服飾看起來風格統一又穩重。

活力中性風,適合參加娛樂節目或戶外表演。帥氣短褲搭
配無袖水手服,青春又充滿活力。

嬌蠻任性的小天使

早起的小天使不肯承認自己有起床氣，正皺著眉頭挑衣服呢！有點鬧彆扭的她，會從衣櫃裡挑選哪條裙子為美好的一天揭開序幕呢？

任性的表情

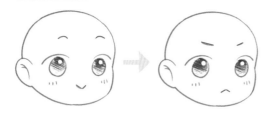

開心的表情通常以嘴角上揚、眉毛舒展來展現，而任性的表情正好相反，多噘起嘴巴，因為任性的人往往心口不一，會有故作不屑的神態。

必備元素

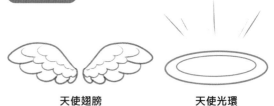

天使翅膀 天使光環

天使需要一對翅膀和頭頂的光環，這些元素可以讓人物的形象更加鮮明。

服飾風格

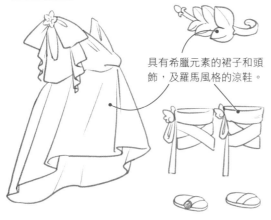

具有希臘元素的裙子和頭飾，及羅馬風格的涼鞋。

服飾的風格應統一，使角色形象更加協調、豐富。

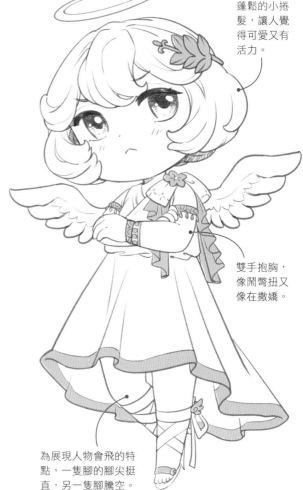

蓬鬆的小捲髮，讓人覺得可愛又有活力。

雙手抱胸，像鬧彆扭又像在撒嬌。

為展現人物會飛的特點，一隻腳的腳尖挺直，另一隻腳騰空。

繪畫拓展 Outward Bound

蝴蝶結的繪製

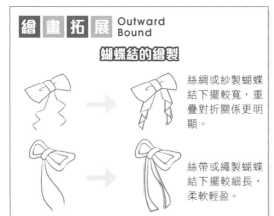

絲綢或紗製蝴蝶結下擺較寬，重疊對折關係更明顯。

絲帶或繩製蝴蝶結下擺較細長，柔軟輕盈。

冷酷好鬥的美少女

身手矯捷的美少女輕輕一躍，站在屋頂上，冷酷地環顧四周，雙手緊握著武器處於備戰狀態，不知今晚，這位刺客盯上的是誰？

髮帶的作用

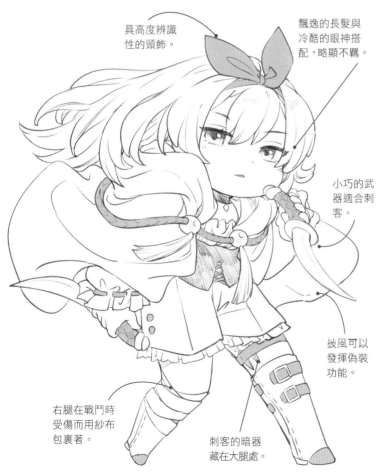

髮帶不僅能提高辨識度，還能夠讓髮型更加美觀、多樣化。沒時間打理髮型的刺客，在繫上髮帶後顯得清爽許多，也增添了幾分可愛。

刺客的服飾

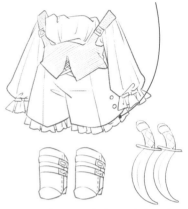

短褲以蕾絲花邊為底，具有層次感。

刺客的服飾以歐式復古風格為主。束腰與短褲的搭配乾淨俐落，加上帥氣的長靴，英氣十足。

具高度辨識性的頭飾。

飄逸的長髮與冷酷的眼神搭配，略顯不羈。

小巧的武器適合刺客。

披風可以發揮偽裝功能。

右腿在戰鬥時受傷而用紗布包裹著。

刺客的暗器藏在大腿處。

與溫柔的小女生不同，這位美少女的性格冷酷勇敢，所以短褲造型與中性衣著更符合其形象。

適合刺客的武器

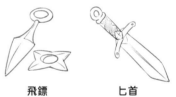

飛鏢　　　　七首

身為刺客的美少女身手敏捷，時常需要飛簷走壁，太過笨重的武器不適合她。

常見的披風造型

連帽披風　　　立領披風

連帽披風隨處可見，適合需要偽裝的刺客；立領披風則比較高調，多用於反派角色。

邪惡囂張的大反派

夜幕低垂，邪惡反派的計劃將在今晚實行。繫好貼身背心的扣子，披上能夠融入黑夜的斗篷，召喚跟班，準備大鬧一場！

囂張邪惡的表情

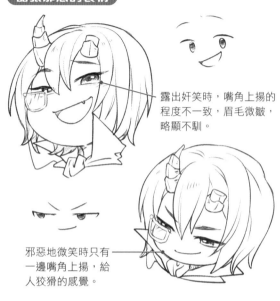

露出奸笑時，嘴角上揚的程度不一致，眉毛微皺，略顯不馴。

邪惡地微笑時只有一邊嘴角上揚，給人狡猾的感覺。

不同樣式的頭角

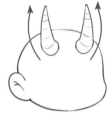 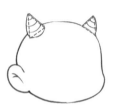

牛角，適用於反派造型。

小犄角，適合可愛嬌小的造型。

為人物的頭上畫不同的角會展現出不同感覺，牛角最適合邪惡囂張的反派。

畫出火焰斗篷

用幾何圖形分析，更容易理解斗篷的樣式。

簡單繪製出斗篷的樣式。

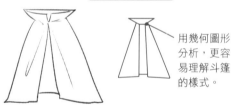

邊緣上翹，表示火焰正在燃燒。

小火苗的形狀是不規則向上的。

將斗篷下擺以火焰的形式表現出來。

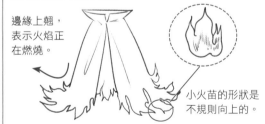

添加與小火苗外形一樣的不規則花紋，火焰斗篷就完成了！

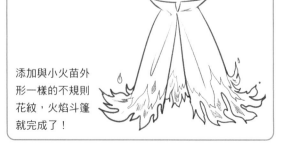

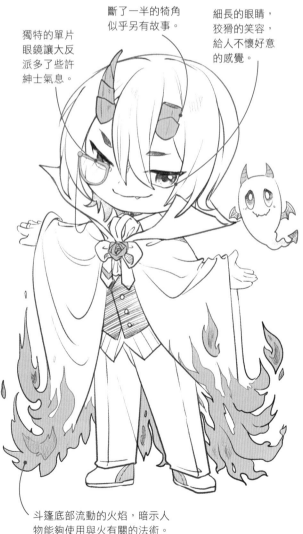

斷了一半的犄角似乎另有故事。

細長的眼睛，狡猾的笑容，給人不懷好意的感覺。

獨特的單片眼鏡讓大反派多了些許紳士氣息。

斗篷底部流動的火焰，暗示人物能夠使用與火有關的法術。

靦腆害羞的小精靈

甜美的果實將可愛的小精靈吸引至此。她害羞地到處張望，確定四下無人後，拍動翅膀、躍上枝頭，準備要大快朵頤了！

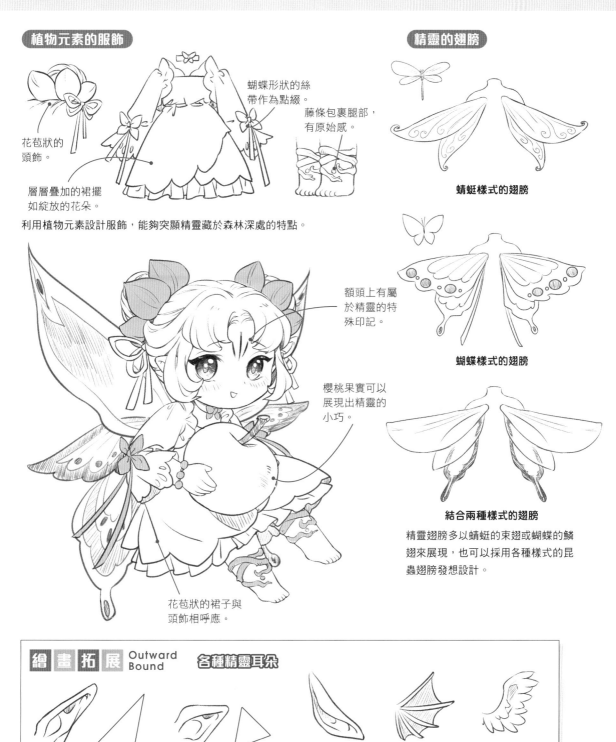

植物元素的服飾

蝴蝶形狀的絲帶作為點綴。

藤條包裹腿部，有原始感。

花苞狀的頭飾。

層層疊加的裙擺如綻放的花朵。

利用植物元素設計服飾，能夠突顯精靈藏於森林深處的特點。

額頭上有屬於精靈的特殊印記。

櫻桃果實可以展現出精靈的小巧。

花苞狀的裙子與頭飾相呼應。

精靈的翅膀

蜻蜓樣式的翅膀

蝴蝶樣式的翅膀

結合兩種樣式的翅膀

精靈翅膀多以蜻蜓的束翅或蝴蝶的鱗翅來展現，也可以採用各種樣式的昆蟲翅膀發想設計。

繪畫拓展 Outward Bound　各種精靈耳朵

下垂式的耳朵　**魚鰭狀的耳朵**　**翅膀狀的耳朵**

精靈耳通常向上生長，細長呈三角形，可以根據設定調整長短和造型。小精靈適合比較短小的耳朵。

173

在格鬥遊戲中選擇角色時，玩家可以透過預覽，從多種具有獨特戰鬥姿態的角色中選擇。
只見少年沉穩有力的馬步，雙手舉起呈防禦狀態，似乎已準備好招架對方的進攻了！

格鬥少年的表情

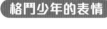

正常的雙眼，炯炯有神。

眼睛小而無神，除了格鬥，似乎沒有什麼事能激發少年的熱情。

瞳孔放大，表現見到對手的喜悅。

強忍淚水，因為輸了格鬥比賽後難掩失落。

誇張地皺眉，並張大嘴巴，表現出全力以赴的姿態。

日復一日的訓練使少年格鬥家心的眼神逐漸失去光彩，唯有遇到強勁的對手才能讓他燃起鬥志。

適合格鬥的動作

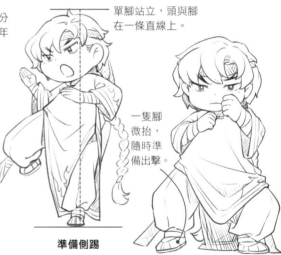

髮帶可以突出人物形象，也能保護額頭。

不做修飾的分叉眉顯示少年不拘小節。

單腳站立，頭與腳在一條直線上。

一隻腳微抬，隨時準備出擊。

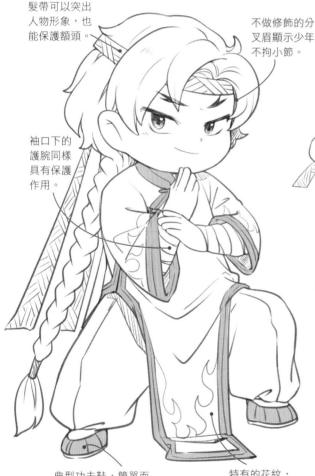

袖口下的護腕同樣具有保護作用。

準備側踢

正面迎戰的姿態

典型功夫鞋，簡單而符合人物形象。

特有的花紋，是格鬥家的象徵。

服飾的簡化

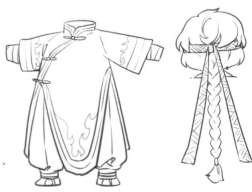

服飾以中式的長袍馬褂為基礎，頭部佩戴有花紋的髮帶，簡單又別具一格。

溫柔謙和的騎士

在戰場上奮勇殺敵的騎士，臉上的傷痕是她的勳章。卸下戰袍後的她時常與小動物們嬉戲。瞧！今天的下午茶時間還沒開始，小動物們就又湊上來了！

如何繪製騎士裙

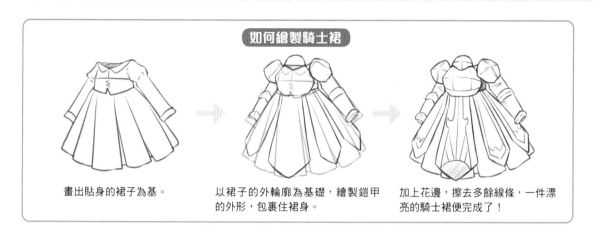

畫出貼身的裙子為基。

以裙子的外輪廓為基礎，繪製鎧甲的外形，包裹住裙身。

加上花邊，擦去多餘線條，一件漂亮的騎士裙便完成了！

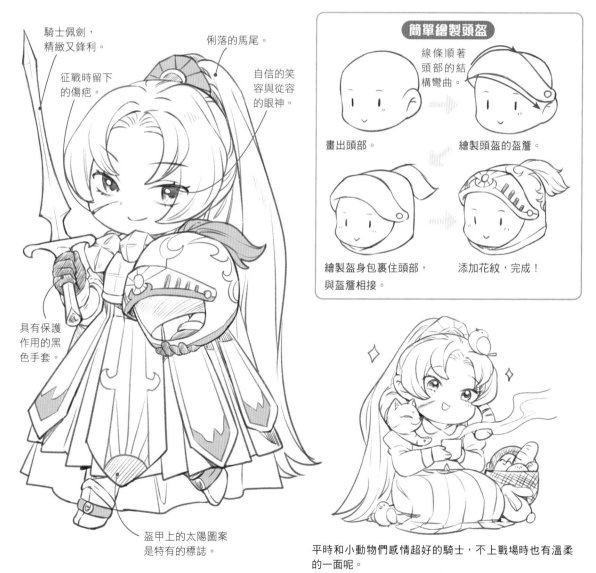

騎士佩劍，精緻又鋒利。

征戰時留下的傷疤。

俐落的馬尾。

自信的笑容與從容的眼神。

具有保護作用的黑色手套。

盔甲上的太陽圖案是特有的標誌。

簡單繪製頭盔

線條順著頭部的結構彎曲。

畫出頭部。

繪製頭盔的盔簷。

繪製盔身包裹住頭部，與盔簷相接。

添加花紋，完成！

平時和小動物們感情超好的騎士，不上戰場時也有溫柔的一面呢。

優雅高貴的仙君

忽有人驚擾正在靜心讀書的仙君，只見他淺色的纖長睫毛輕輕顫動，優雅地抬起頭，微微一笑，從容不迫地開口問道：「來者何人？」

為仙君束髮

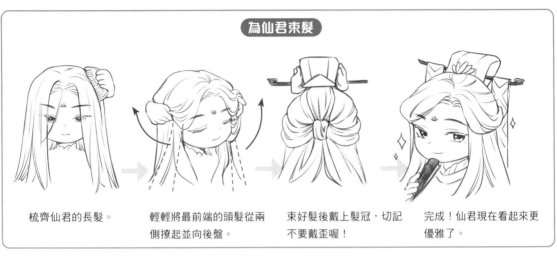

梳齊仙君的長髮。

輕輕將最前端的頭髮從兩側撩起並向後盤。

束好髮後戴上髮冠，切記不要戴歪喔！

完成！仙君現在看起來更優雅了。

衣服的整體造型

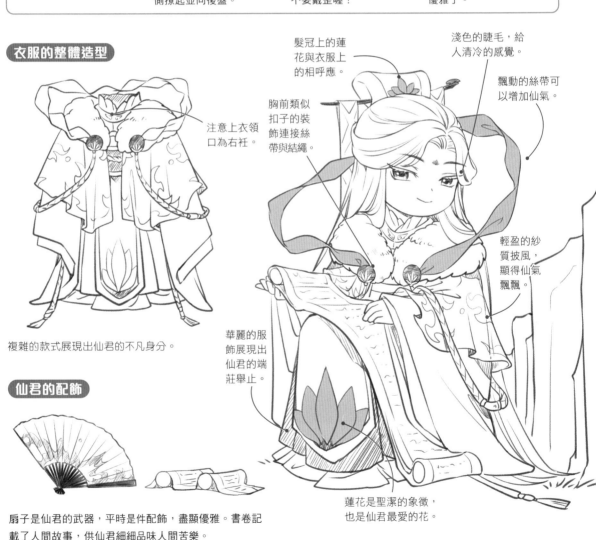

注意上衣領口為右衽。

複雜的款式展現出仙君的不凡身分。

髮冠上的蓮花與衣服上的相呼應。

胸前類似扣子的裝飾連接絲帶與結繩。

淺色的睫毛，給人清冷的感覺。

飄動的絲帶可以增加仙氣。

輕盈的紗質披風，顯得仙氣飄飄。

華麗的服飾展現出仙君的端莊舉止。

仙君的配飾

扇子是仙君的武器，平時是件配飾，盡顯優雅。書卷記載了人間故事，供仙君細細品味人間苦樂。

蓮花是聖潔的象徵，也是仙君最愛的花。

怒氣衝衝的龍女

龍女一旦生氣，就會露出尾巴和翅膀！她懊惱地看著自己的尾巴，由於和額頭的眼睛吵架
而無法使出魔力，只好妥協，向它們道歉。

龍女的側臉

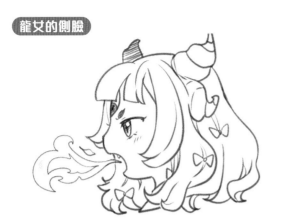

龍女可以從嘴裡噴火，越生氣火焰越熾烈。

衣服的構造

扣子的設計為衣
服增加一致性。

額頭的眼
睛有自己
的意識，
是龍女魔
力的來源。

小蝴蝶結
讓髮型不
單調。

翅膀可伸縮隱藏。

龍女的蓬鬆小裙子造型簡單又可愛，露背設計便於她的翅
膀伸展。

適合龍女的翅膀

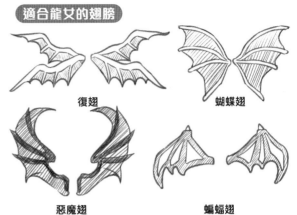

復翅　　　　　**蝴蝶翅**

惡魔翅　　　　**蝙蝠翅**

翅膀的造型可為人物增添亮點，龍女的翅膀可以參考動物
翅膀進行設計。

雙龍角是龍女
的一大特點。

翅膀上的眼
睛能觀察身
後的情況。

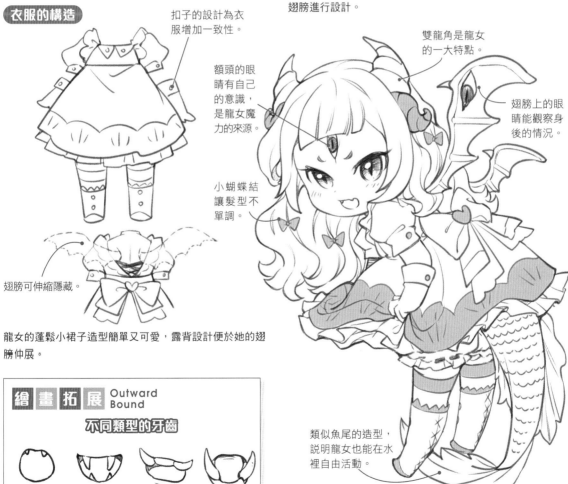

類似魚尾的造型，
說明龍女也能在水
裡自由活動。

繪畫拓展 Outward Bound

不同類型的牙齒

小尖牙　　蛇牙　　向上外翻　　向上的獠
　　　　　　　　　的獠牙　　　牙

古靈精怪的小妖怪

妖怪當鋪開張了！兔子老闆拎著她的錢袋，拿起菸斗慢條斯理地起身。若是想要得到她店裡的寶貝，就得典當自己的一樣物品作為交換。你會心動嗎？

摘掉帽子後的兔子

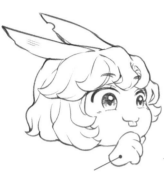

手托着下巴，心裡有所盤算。　　雙手緊握，難掩看到寶物時的激動。

機靈的兔子老闆為了招攬更多生意，化身為人見人愛的小女孩，實則充滿心機，只想算計他人。

手腳的變化

兔子為四爪。

增加了毛茸感。

兔子老闆為了方便而化作人形，但又不想捨棄妖怪身分，所以在身上保留一些特徵。

衣著搭配

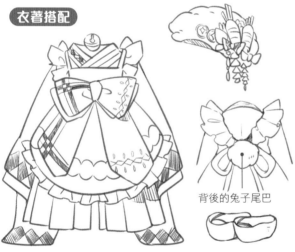

背後的兔子尾巴

以日式馬術服裝為底，便於活動，外搭一件大蝴蝶結圍裙，新潮又特別。

兔子老闆的隨身物件

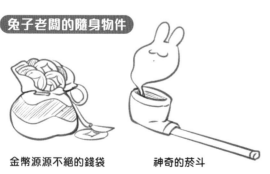

金幣源源不絕的錢袋　　**神奇的菸斗**

兔子老闆的錢袋可以引誘貪婪的人來典當寶物，而菸斗則可迷惑人的心智，同時保護自己。

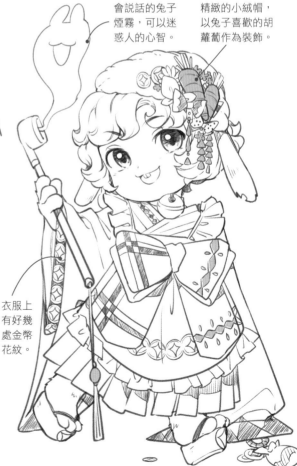

會説話的兔子煙霧，可以迷惑人的心智。

精緻的小絨帽，以兔子喜歡的胡蘿蔔作為裝飾。

衣服上有好幾處金幣花紋。

花卉擬人

進行花卉擬人的創作時，通常會賦予人物美麗的外形和華麗的衣裳。那麼，在發揮想像力繪製花卉時，該如何讓元素與人物完美地結合在一起呢？

櫻花擬人

櫻花象徵著純潔美好，擬人處理為可愛的少女形象最合適，可將櫻花元素與適合少女的水手服結合繪製。

櫻花的特徵

櫻花共有 5 片花瓣，且花瓣飽滿，尖端有缺口，簡化時需要保留它的特徵。

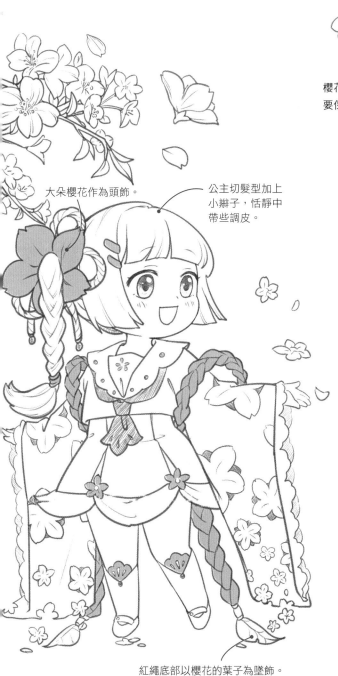

大朵櫻花作為頭飾。

公主切髮型加上小辮子，恬靜中帶些調皮。

紅繩底部以櫻花的葉子為墜飾。

櫻花擬人服飾的設計

袖子上有櫻花圖案。

以水手服為基礎造型，領邊和袖邊繪製成花瓣的形狀，契合主題。

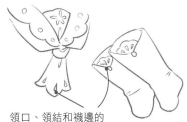

領口、領結和襪邊的花瓣印記相呼應。

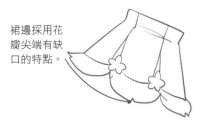

裙邊採用花瓣尖端有缺口的特點。

為契合櫻花擬人的形象，裙子、領結等都有櫻花元素。

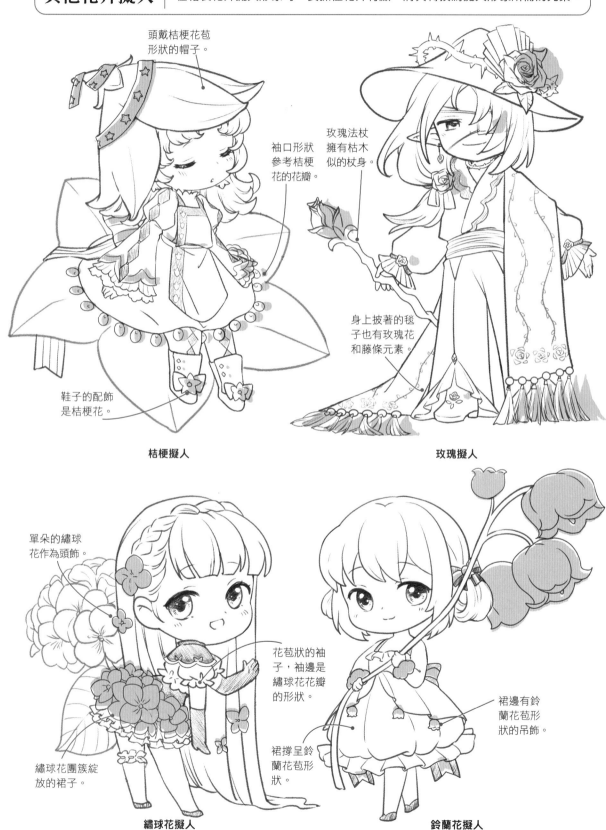

其他花卉擬人

在繪製花卉擬人形象時，要抓住花卉特點，將其轉換為擬人形象所需的元素。

頭戴桔梗花苞形狀的帽子。

袖口形狀參考桔梗花的花瓣。

玫瑰法杖擁有枯木似的杖身。

身上披著的毯子也有玫瑰花和藤條元素。

鞋子的配飾是桔梗花。

桔梗擬人

玫瑰擬人

單朵的繡球花作為頭飾。

花苞狀的袖子，袖邊是繡球花花瓣的形狀。

繡球花團簇綻放的裙子。

裙撐呈鈴蘭花苞形狀。

裙邊有鈴蘭花苞形狀的吊飾。

繡球花擬人

鈴蘭花擬人

果實擬人

果實大多擁有圓潤的輪廓和流暢的線條。在繪製這類擬人形象時，需要把握其形狀特徵，
才能設計出生動的造型。

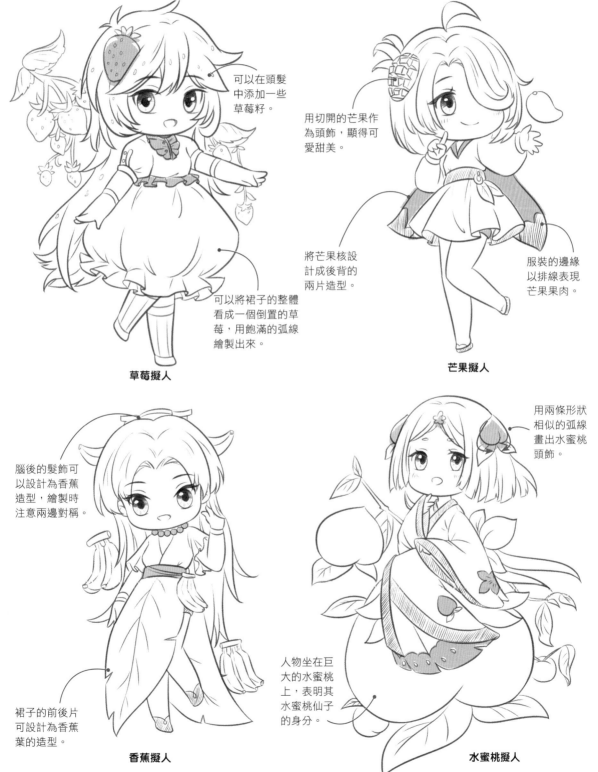

可以在頭髮中添加一些草莓籽。

用切開的芒果作為頭飾，顯得可愛甜美。

將芒果核設計成後背的兩片造型。

服裝的邊緣以排線表現芒果果肉。

可以將裙子的整體看成一個倒置的草莓，用飽滿的弧線繪製出來。

草莓擬人

芒果擬人

腦後的髮飾可以設計為香蕉造型，繪製時注意兩邊對稱。

用兩條形狀相似的弧線畫出水蜜桃頭飾。

裙子的前後片可設計為香蕉葉的造型。

人物坐在巨大的水蜜桃上，表明其水蜜桃仙子的身分。

香蕉擬人

水蜜桃擬人

菌類擬人

菌類有許多不同的造型，有些菌類擁有美麗纖細的外表，有些則矮萌短圓。利用這些特點，可以設計出不同的人物造型。

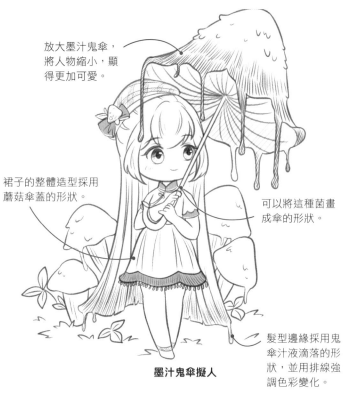

放大墨汁鬼傘，將人物縮小，顯得更加可愛。

裙子的整體造型採用蘑菇傘蓋的形狀。

可以將這種菌畫成傘的形狀。

髮型邊緣採用鬼傘汁液滴落的形狀，並用排線強調色彩變化。

墨汁鬼傘擬人

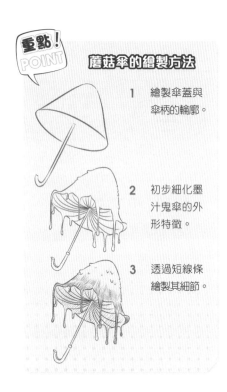

重點！POINT

蘑菇傘的繪製方法

1 繪製傘蓋與傘柄的輪廓。

2 初步細化墨汁鬼傘的外形特徵。

3 透過短線條繪製其細節。

用圓潤的曲線繪製髮型的外輪廓，使其與白蘑菇的飽滿外形相似。

胸口的裝飾採用白蘑菇造型。

白蘑菇擬人

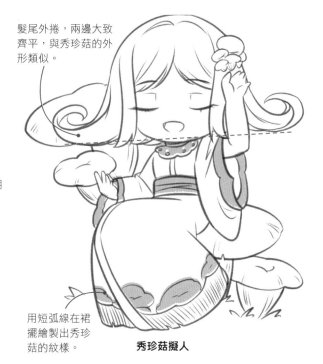

髮尾外捲，兩邊大致齊平，與秀珍菇的外形類似。

用短弧線在裙擺繪製出秀珍菇的紋樣。

秀珍菇擬人

哺乳動物擬人

大多數在陸地生活的哺乳動物身上都長有毛髮，因此對這類動物做擬人處理時，可以將毛茸茸的感覺表現出來，把握軟萌的特點，對後續的設計非常有幫助。

老虎擬人 | 老虎擁有漂亮的花紋，在進行擬人設計時可將這點發揮得淋漓盡致。

頭像的擬人

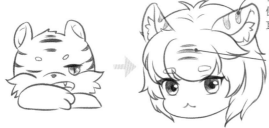

在人物頭頂兩側加一對老虎耳朵。

額頭中央加上三條橫向的老虎花紋。

形象的擬人

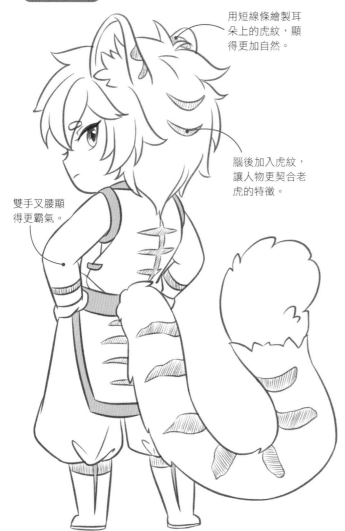

用短線條繪製耳朵上的虎紋，顯得更加自然。

腦後加入虎紋，讓人物更契合老虎的特徵。

雙手叉腰顯得更霸氣。

老虎擬人服飾的設計

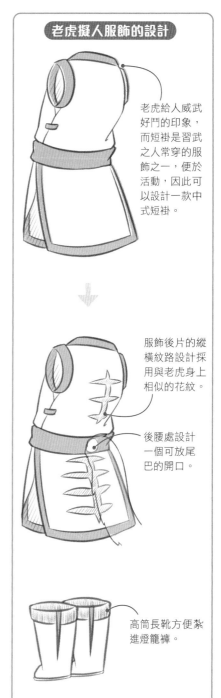

老虎給人威武好鬥的印象，而短褂是習武之人常穿的服飾之一，便於活動，因此可以設計一款中式短褂。

服飾後片的縱橫紋路設計採用與老虎身上相似的花紋。

後腰處設計一個可放尾巴的開口。

高筒長靴方便紮進燈籠褲。

小狗擬人 | 愛吃骨頭的小狗是人類最忠誠的朋友，活潑可愛又聰明。

形象的擬人

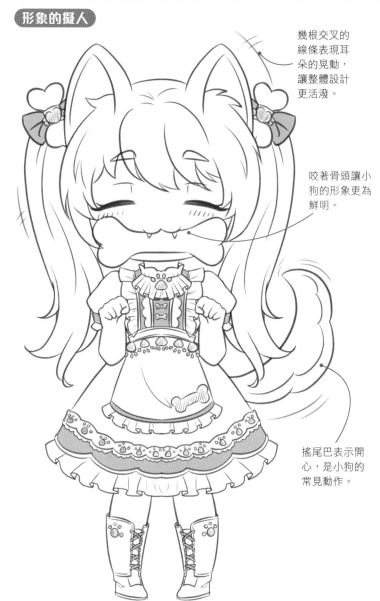

幾根交叉的線條表現耳朵的晃動，讓整體設計更活潑。

咬著骨頭讓小狗的形象更為鮮明。

搖尾巴表示開心，是小狗的常見動作。

小狗擬人服飾的設計

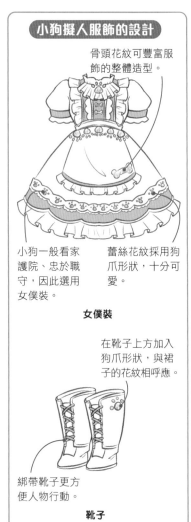

骨頭花紋可豐富服飾的整體造型。

小狗一般看家護院、忠於職守，因此選用女僕裝。

蕾絲花紋採用狗爪形狀，十分可愛。

女僕裝

在靴子上方加入狗爪形狀，與裙子的花紋相呼應。

綁帶靴子更方便人物行動。

靴子

重點！POINT 畫出可愛獸耳

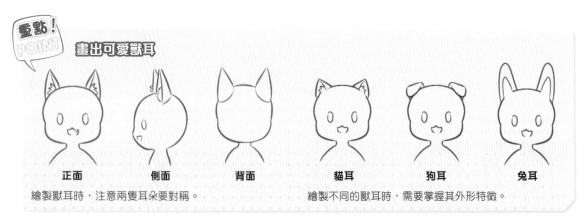

正面　　　側面　　　背面　　　貓耳　　　狗耳　　　兔耳

繪製獸耳時，注意兩隻耳朵要對稱。　　　繪製不同的獸耳時，需要掌握其外形特徵。

其他哺乳動物擬人

在設計不同種類的哺乳動物擬人形象時，需要將外形明確表現出來，也可以根據牠們給人的印象進行設計，使形象更加立體生動。

形象的擬人

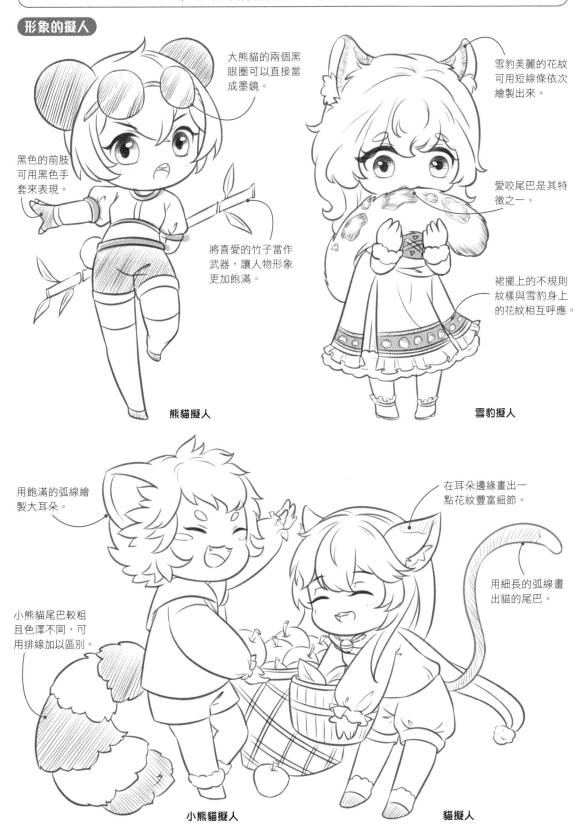

大熊貓的兩個黑眼圈可以直接當成墨鏡。

黑色的前肢可用黑色手套來表現。

將喜愛的竹子當作武器，讓人物形象更加飽滿。

雪豹美麗的花紋可用短線條依次繪製出來。

愛咬尾巴是其特徵之一。

裙擺上的不規則紋樣與雪豹身上的花紋相互呼應。

熊貓擬人

雪豹擬人

用飽滿的弧線繪製大耳朵。

小熊貓尾巴較粗且色澤不同，可用排線加以區別。

在耳朵邊緣畫出一點花紋豐富細節。

用細長的弧線畫出貓的尾巴。

小熊貓擬人

貓擬人

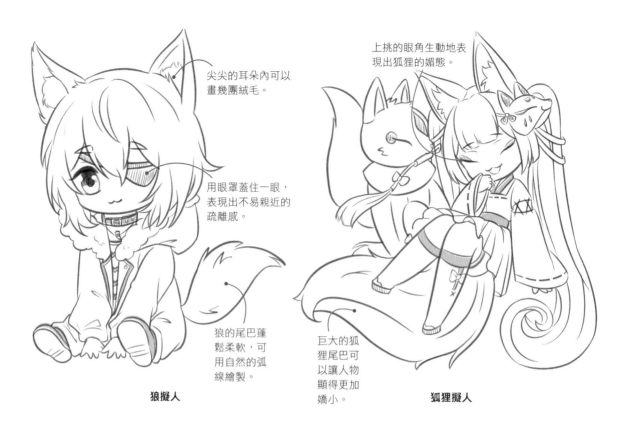

尖尖的耳朵內可以畫幾團絨毛。

用眼罩蓋住一眼，表現出不易親近的疏離感。

狼的尾巴蓬鬆柔軟，可用自然的弧線繪製。

狼擬人

上挑的眼角生動地表現出狐狸的媚態。

巨大的狐狸尾巴可以讓人物顯得更加嬌小。

狐狸擬人

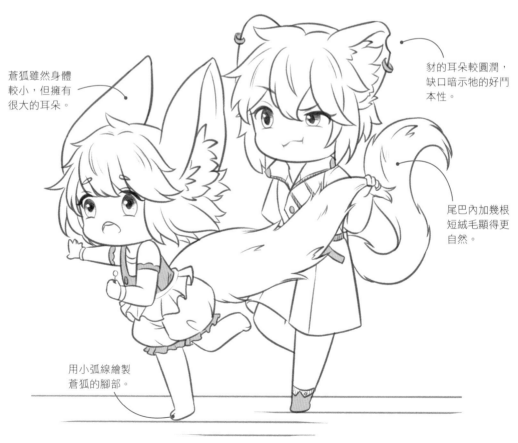

蒼狐雖然身體較小，但擁有很大的耳朵。

豺的耳朵較圓潤，缺口暗示牠的好鬥本性。

尾巴內加幾根短絨毛顯得更自然。

用小弧線繪製蒼狐的腳部。

蒼狐擬人　　　　**豺擬人**

鳥類擬人

鳥類擬人的創作重點在於翅膀的繪製。保留美觀的羽毛、省略尖銳的鳥嘴是繪製出漂亮造型的關鍵。

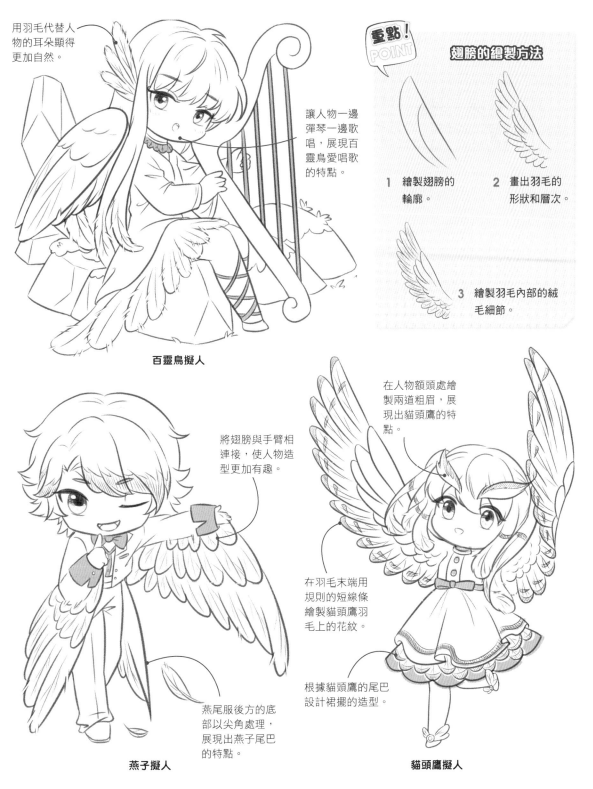

用羽毛代替人物的耳朵顯得更加自然。

讓人物一邊彈琴一邊歌唱，展現百靈鳥愛唱歌的特點。

重點！POINT

翅膀的繪製方法

1 繪製翅膀的輪廓。

2 畫出羽毛的形狀和層次。

3 繪製羽毛內部的絨毛細節。

百靈鳥擬人

將翅膀與手臂相連接，使人物造型更加有趣。

在人物額頭處繪製兩道粗眉，展現出貓頭鷹的特點。

在羽毛末端用規則的短線條繪製貓頭鷹羽毛上的花紋。

燕尾服後方的底部以尖角處理，展現出燕子尾巴的特點。

根據貓頭鷹的尾巴設計裙擺的造型。

燕子擬人

貓頭鷹擬人

187

昆蟲擁有不同的身體、色彩和翅膀造型，設計時可放大這些特點並安插在人物身上，使其形象更鮮明、更有特色。

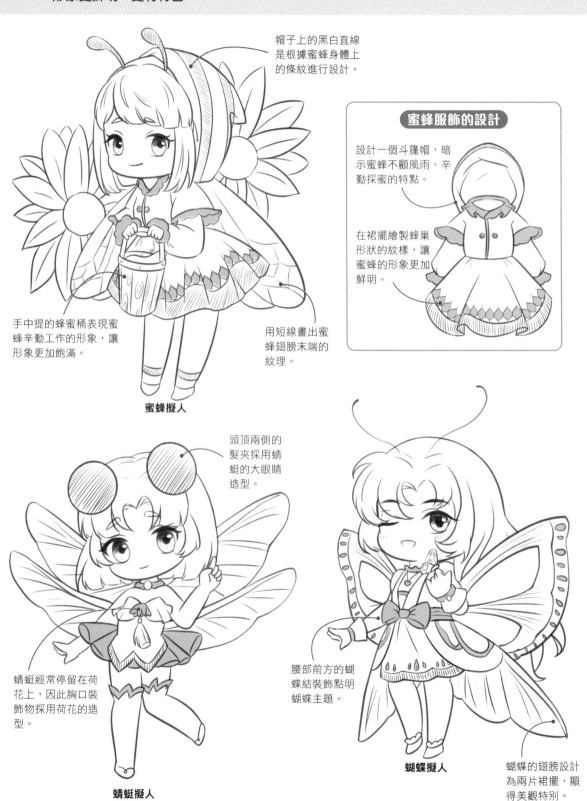

帽子上的黑白直線是根據蜜蜂身體上的條紋進行設計。

蜜蜂服飾的設計

設計一個斗篷帽，暗示蜜蜂不顧風雨、辛勤採蜜的特點。

在裙擺繪製蜂巢形狀的紋樣，讓蜜蜂的形象更加鮮明。

手中提的蜂蜜桶表現蜜蜂辛勤工作的形象，讓形象更加飽滿。

用短線畫出蜜蜂翅膀末端的紋理。

蜜蜂擬人

頭頂兩側的髮夾採用蜻蜓的大眼睛造型。

蜻蜓經常停留在荷花上，因此胸口裝飾物採用荷花的造型。

蜻蜓擬人

腰部前方的蝴蝶結裝飾點明蝴蝶主題。

蝴蝶擬人

蝴蝶的翅膀設計為兩片裙擺，顯得美觀特別。

水中生物擬人

生活在水中的動物也十分美麗，牠們擁有不同的造型，在進行擬人化設計時可將其身體特點與人類的相結合。

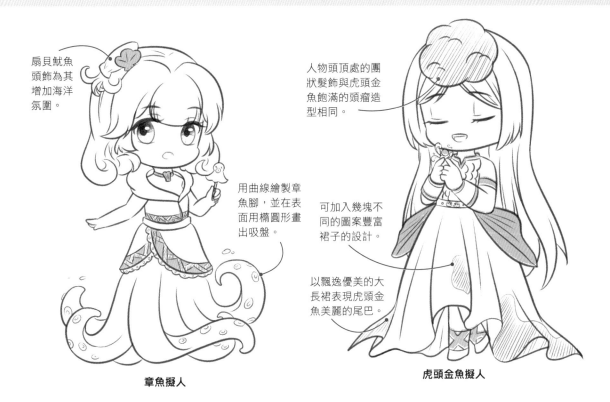

扇貝魷魚頭飾為其增加海洋氛圍。

用曲線繪製章魚腳，並在表面用橢圓形畫出吸盤。

人物頭頂處的團狀髮飾與虎頭金魚飽滿的頭瘤造型相同。

可加入幾塊不同的圖案豐富裙子的設計。

以飄逸優美的大長裙表現虎頭金魚美麗的尾巴。

章魚擬人

虎頭金魚擬人

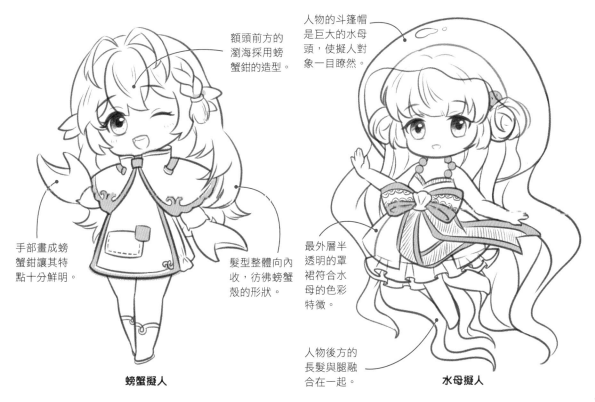

額頭前方的瀏海採用螃蟹鉗的造型。

手部畫成螃蟹鉗讓其特點十分鮮明。

髮型整體向內收，彷彿螃蟹殼的形狀。

人物的斗篷帽是巨大的水母頭，使擬人對象一目瞭然。

最外層半透明的罩裙符合水母的色彩特徵。

人物後方的長髮與腿融合在一起。

螃蟹擬人

水母擬人

元素擬人

在進行不同元素的擬人時，注意把握對象的特徵，使人物可以表現出參考的對象。

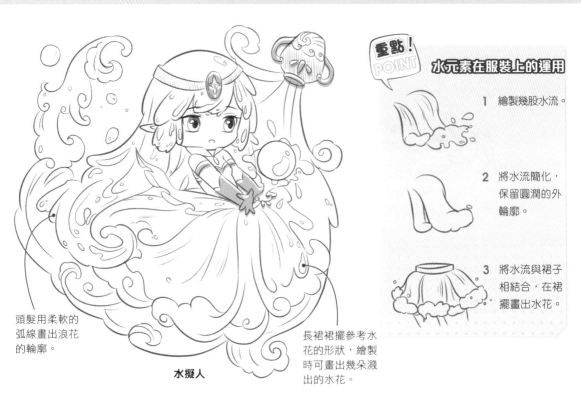

頭髮用柔軟的弧線畫出浪花的輪廓。

水擬人

長裙裙擺參考水花的形狀，繪製時可畫出幾朵濺出的水花。

重點！POINT

水元素在服裝上的運用

1 繪製幾股水流。

2 將水流簡化，保留圓潤的外輪廓。

3 將水流與裙子相結合，在裙擺畫出水花。

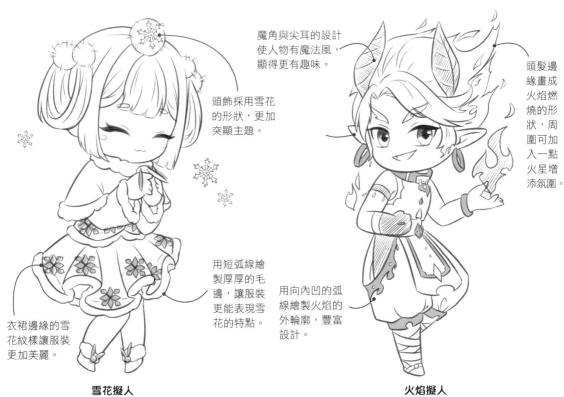

頭飾採用雪花的形狀，更加突顯主題。

魔角與尖耳的設計使人物有魔法風，顯得更有趣味。

頭髮邊緣畫成火焰燃燒的形狀，周圍可加入一點火星增添氛圍。

用短弧線繪製厚厚的毛邊，讓服裝更能表現雪花的特點。

衣裙邊緣的雪花紋樣讓服裝更加美麗。

用向內凹的弧線繪製火焰的外輪廓，豐富設計。

雪花擬人

火焰擬人

食物擬人

若對食物進行擬人化設計，需要將食物的口感與人物的外形相對應，比如甜點就比較適合畫成可愛的女孩子。

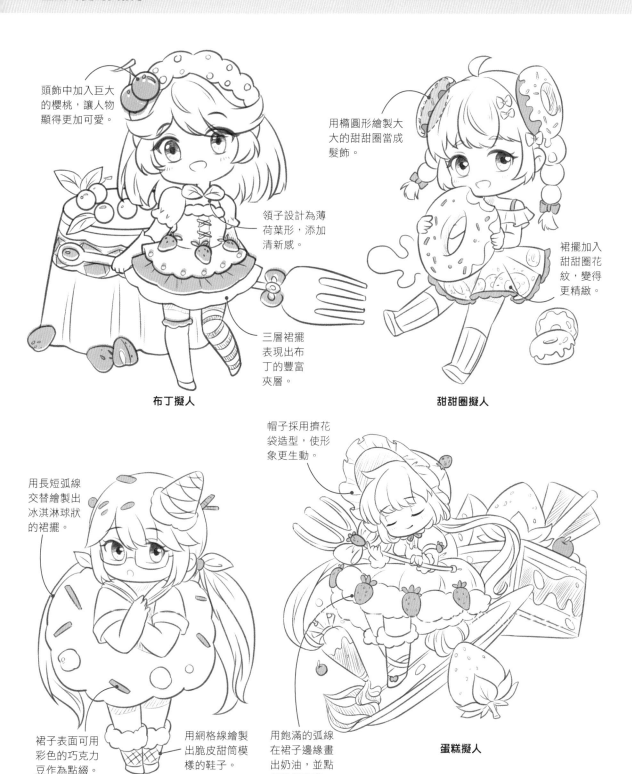

頭飾中加入巨大的櫻桃，讓人物顯得更加可愛。

用橢圓形繪製大大的甜甜圈當成髮飾。

領子設計為薄荷葉形，添加清新感。

裙擺加入甜甜圈花紋，變得更精緻。

三層裙擺表現出布丁的豐富夾層。

布丁擬人

甜甜圈擬人

用長短弧線交替繪製出冰淇淋球狀的裙擺。

帽子採用擠花袋造型，使形象更生動。

裙子表面可用彩色的巧克力豆作為點綴。

用網格線繪製出脆皮甜筒模樣的鞋子。

用飽滿的弧線在裙子邊緣畫出奶油，並點綴幾顆草莓，豐富層次。

甜筒擬人

蛋糕擬人

幻想生物擬人

也可以發揮想像力，將現實生活中不存在的幻想生物擬人化，設計時可以多方參考相關文化背景，讓整體造型更為豐富。

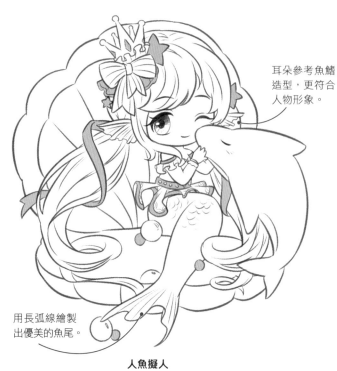

耳朵參考魚鰭造型，更符合人物形象。

用長弧線繪製出優美的魚尾。

人魚擬人

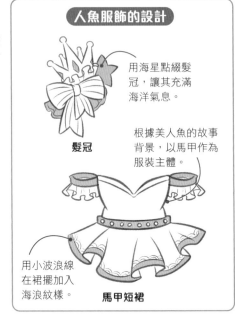

人魚服飾的設計

用海星點綴髮冠，讓其充滿海洋氣息。

髮冠

根據美人魚的故事背景，以馬甲作為服裝主體。

用小波浪線在裙擺加入海浪紋樣。

馬甲短裙

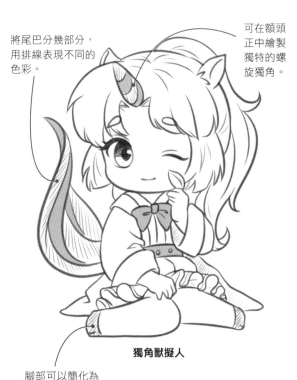

將尾巴分幾部分，用排線表現不同的色彩。

可在額頭正中繪製獨特的螺旋獨角。

獨角獸擬人

腳部可以簡化為馬蹄的造型。

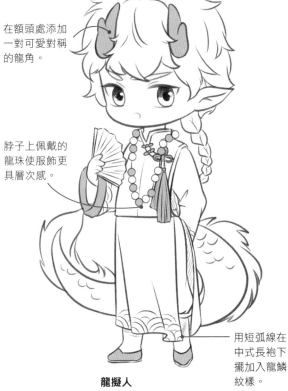

在額頭處添加一對可愛對稱的龍角。

脖子上佩戴的龍珠使服飾更具層次感。

用短弧線在中式長袍下擺加入龍鱗紋樣。

龍擬人